미국에서 찾은
아시아의
미

미국에서 찾은 아시아의 미

차별과 편견이 감춘 아름다움

아시아의 미 16

초판 1쇄 인쇄 2023년 3월 1일
초판 1쇄 발행 2023년 3월 10일

지은이 황승현
펴낸이 이영선
책임편집 김종훈

편집 이일규 김선정 김문정 김종훈 이민재 김영아 이현정 차소영
디자인 김회량 위수연
독자본부 김일신 정혜영 김연수 김민수 박정래 손미경 김동욱

펴낸곳 서해문집 | 출판등록 1989년 3월 16일(제406-2005-000047호)
주소 경기도 파주시 광인사길 217(파주출판도시)
전화 (031)955-7470 | 팩스 (031)955-7469
홈페이지 www.booksea.co.kr | 이메일 shmj21@hanmail.net

ISBN 979-11-92988-04-7 04600
ISBN 978-89-7483-667-2 (세트)

《아시아의 미Asian beauty》는 아모레퍼시픽재단의 지원으로 출간합니다.

아시아의미 16
Asian beauty

미국에서 찾은 아시아의 미

차별과 편견이
감춘
아름다움

황승현
지음

서해문집

prologue

주식회사 아모레퍼시픽이 지원하는 '아시아의 미(Asian Beauty)' 연구사업은 "서구 중심의 '아름다움'에 대한 개념으로부터 전환"을 목표로 한다. 주관적이고 추상적으로 인식되고 구성된 '미'라는 관념은 일상생활에서 낯선 사람이나 사물 등을 접했을 때 가치나 미에 대한 판단 기준이 되고는 한다.

19세기 초 대다수의 미국인은 유럽에서 이주한 이민자들이었고, 이들이 공유하던 주류 미디어에는 유럽 중심의 정치적·문화적 담론이 반영됐다. 이러한 미국 사회에서 사회 내 미적 가치판단 기준은 다분히 서구의 문화를 중심으로 하는 양상을 보이며, 서구의 문화와 사람은 아름답고 그 외의 문화와 사람 들은 아름다움과 거리가 멀다는 편견으로 발달한다.

식민지에서 탈피하고 독립 국가로서 확립한 미국 초기 민주주의가 이상주의와 만나면서, 서구 중심적 미의 가치관은 '누가

진정한 미국인인가'와 같은 미국시민에 대한 정의와, '누가 미국 사람으로서 가치가 있는가'라는 아름다운 미국 사람에 대한 가치 결정으로 이어진다. 이렇게 인식된 아름다운 미국 사람은 다분히 서구 중심적 사고관으로 바라보고 구성된 결과물이며, 아름다운 미국 사람에 대한 정의는 시민법 및 이민법과도 연결이 된다.

인식적으로 구성된 서구 백인 중심의 '미'는 19세기 초 아시아계 이주민들을 접하면서 더욱더 백인 중심으로 특수화되고, 폐쇄적이며 제한적인 '미'의 기준으로 발달한다. 이런 배타적 미의 기준, 그 기준에서 파생하여 그려진 미디어 속의 재현 및 편견에 맞서 아시아계 미국 사람은 자신들도 아름다운 미국 사람이라고 주장하며, 미에 대한 인식의 틀을 수정하고 미의 기준을 확장하며 '미'의 투쟁의 장을 열어 왔다. 필자는 19세기 초부터 21세기까지 아시아의 '미'에 대한 인식이 전환되고 미국 시민법이 변화하는 역사를 꼼꼼히 살펴봄으로써, 미에 대한 인식이 전환되는 과정과 그 가능성을 이해하는 데 도움이 되고자 이 책을 기획했다.

이와 관련한 기존의 많은 연구는 미국 내 아시아권 국가/사람/문화에 대한 제도화된 차별이나 왜곡되고 편파적 식민주의 또는 오리엔탈리즘 등에 집중되었다. 이에 반해, 관련 연구들은

미국 사회 내에서 아시아계 미국인을 아름답지 못한 어쩌면 추 (ugliness)의 범주에 가깝게 바라보는 편견적 관점을 전환하기 위해 끊임없이 노력하지 않았고, 그러한 편견이 고질적으로 남아서 미의 영역뿐만 아니라 미국 시민성에서 배제하는 현상이 반복적으로 일어나는 것을 전반적으로 이해하기 위한 기반을 제시하는 데에는 부족했다.

서구 미를 중심으로 고수하는 사회 속에서, 아시아의 미에 대한 포괄적 인식의 틀을 다지고, 미국성(Americanness)의 일부이자 보편적 미의 가치관으로 확립하기 위해 투쟁하는 미의 장은 역사적 사례를 통해 전반적으로 논의될 필요가 있다. 미국 역사에서 아시아계 사람들은 처음에는 낯설고 이국적(exotic)인 데서 오는 관심과 호기심의 대상이었지만, 경제적인 이익과 정치적 맥락 그리고 오리엔탈리즘에 대한 편견과 만나면서 타자화되었다. 이상적 미국식 미의 기준에 부합하지 못한 괴기하고 추한 대상으로 인식되며 추의 영역으로 밀려나고 배제되었다. 배제와 타자의 역사가 연속되지만, 일부 변화된 국제 정세와 미국 내 정치의 맥락을 통해, 아시아계 미국인은 추의 영역에서 미의 영역으로 진입하기도 했다. 이러한 과정을 전반적으로 연구함으로써 기존 연구와 주요한 차별을 두었다.

구체적인 연구방법으로 연구목적을 위해 미국 사회 내 이민법

과 시민법의 변화에 주목하고, 이에 따른 사회상의 변화와 문학/대중매체 속에서 아시아의 미에 대한 인식이 변화하고 재현되는 양상을 살펴본다. 아시아의 추와 미 사이의 투쟁은 아직도 지속되고 활발히 발생한다고 본다. 대중매체 속 관련 사례들을 살펴보면서, 아시아의 미에 대한 인식의 변화를 분석하고 향후 아시아 미가 어떻게 확산할 것인지를 예상하고 다시 생각해 볼 점들을 제시한다.

미국 사회 내의 아시아의 미와 관련한 사례를 통해 특정 국가·민족·지역·문화·인종 등에 대한 편견과 배타적 제약이 사회 내에서 작동하는 방식과 문제점들을 통찰력 있게 살펴봄으로써 수용적·포용적 공동체를 형성하는 데 도움이 되길 바란다. 미국 사회의 미적 기준에 대한 이해를 증진하고, 미국 사회에서 끊임없이 나타나는 인종차별과 관련한 문제를 전반적으로 이해하며, 아시아계 인종과 문화에 대한 견해를 넓혀 수용적 태도를 견지하게 하는 것이 이 책의 기대효과와 활용방안이라고 본다. 국제무대에서 아시아의 미를 전파하기 위한 전략적 이해의 기반을 형성하는 데 이바지할 것으로 기대한다.

이 책은 미국 사회와 문화를 이해하고자 하는 일반 독자를 위한 교양 자료이다. 국제무대에서 아시아계 문화에 대한 미국의 관점을 더욱 전문적으로 분석하고 연구하고자 하는 독자를 위해

참고자료를 주석과 참고문헌으로 정리해 두었으니, 이를 참고하여 연구 자료로 활용하기를 바란다. 미국의 영향을 받은 한국 사회에서 서구적 '미'의 기준과 배타적이고 주관적인 미의 속성을 이해하는 데 관심이 있는 독자에게도 도움이 되길 바란다.

미에 대한 기준

미(beauty)에 대한 관념과 기준은 사회적으로 체계화되고 구성되며 변화한다. 아름답다, 예쁘다, 미 등을 생각할 때는 개인적·문화적·사회적으로 형성된 주관성의 구성체임을 떠올려야 한다. 이런 주관성으로 어떤 사람은 아름답고, 어떤 사람은 추하다고 판단할 것이다. 이것이 단순 인식에서 비롯되었다면 큰 문제가 아닐 수 있겠지만, 역사를 돌아보면 이런 주관성은 주체와 타자를 배타적으로 구분하고, 법과 제도 등을 통해 실현되며, 사회체제 속에서 체계적으로 차별성을 보이고는 했다. 편파적으로 구성된 개념 또는 편견에 대항하고자 일부 매체는 아시아계 사람과 문화도 아름답다고 옹호하고 변호하기도 했다.

　미국 사회가 보여 준 서구 중심 또는 유럽 중심의 보편적 '미'의 기준을 염두에 두고, 타자화된 아시아의 미를 어떻게 바라보고 수용했는지를 보자. 아시아계 사람이 미국으로 이주한 초기

의 역사를 살펴보면, 사회적으로 구성된 편견과 차별의 정서가 주요 매체에 반영되었다. 매체들은 아시아계 사람과 문화를 미국적 미와 달리 배타적 형태로 묘사했다. 아시아의 미는 미국 사회가 구축한 미의 기준 영역에 수용되지 못하고 사회적 관계망 속에서 추악하고 수용하기 힘든 대상으로 묘사되고 인식되었다. 편견으로 점철된 인식의 틀에서 아시아계 문화도 사람도 미국 사회 내 백인 중심적 아름다움의 기준과는 거리가 상당히 멀었고, 오히려 추의 영역에 가까웠다.

미국 45대 대통령 도널드 트럼프(Donald Trump)의 집권 기간에 미국 사회 내에서 인종차별 현상이 가시적으로 나타났다. 미국 최초의 흑인 대통령 버락 오바마(Barack Obama)가 재임한 시기에는 미국의 역사 속에서 만연했던 인종차별이라는 오명은 사라지고 탈인종주의(post-racism) 시대로 들어선 듯했다. 하지만 트럼프 전 대통령의 후보 시절부터 대통령 임기 동안 미국 사회에서 주춤하고 숨어 있던 인종차별주의가 더욱더 강하게 나타났다. 이런 현상을 이해하기 위해서는 미국 사회에 역사적이고 문화적으로 뿌리 깊게 자리 잡은 인종차별주의의 원형과 그 변형 과정을 인지하는 것이 중요하다. 인종차별의 근저에는 아름다움과 추함이라는 추상적 인식들이 존재한다.

어떠한 상황과 목적에서 특정 인종과 문화에 대한 오해와 견

제의 태도가 발생했고, 이는 인종차별이라는 편견적 사고로 발전해 법적·사회적 제재 방안과 조치 등으로 제도화되어 일반 상식처럼 존재한다. 일반 상식으로 받아들여지면 비인륜적이고 차별적인 행위와 태도에 대한 자의식과 문제의식이 약해지기도 한다. 이렇게 미국에서 당연시되었던 일반 상식에 대해 문제 제기가 시작된다. 국제사회와 국가적 관계망이 변하자, 그에 따라 아시아 국가와 사람에 대한 인식이 수정된 형태로 나타났다. 이는 미국 사회에 아시아의 미를 전파하기 위한 긴 투쟁의 시작이었으며, 아직도 진행 중이다.

이 책에서는 미국 사회에서 아시아의 미에 대한 인식이 수정되고 아시아의 미가 수용되는 역사를 살펴보고자 한다. 필자는 미국 건국 초기부터 트럼프 정권에 이르기까지 미국 사회에 깊숙이 내재한 서구 중심 '미'의 기준과 인종차별적 태도 및 편견이 변화하는 과정을 살펴보고, 샌드라 오(Sandra Oh)와 대니얼 대 김(Daniel Dae Kim)과 같은 인물이 제시한 아시아계 '미'가 갖는 의미를 재조명하며, 아시아계 미가 수용되고 확장되는 양상을 살펴보고자 한다.

역사학자 로버트 리(Robert G. Lee)는 자신의 책《동양인들: 대중문화 속 아시아계 미국인들(Orientals: Asian Americans in Popular Culture)》(1997)에서 신문·카툰·잡지·소설·연극·영화와 같은 대

중문화를 분석해, 이들 대중매체 속에서 오리엔탈(Oriental)로 인식되는 아시아 사람을 여섯 가지 고정관념(Stereotype)으로 설정해 연대별로 제시했다. 로버트 리가 제시한 여섯 가지 고정관념은 모두 정치적 및 경제적 맥락과 함께 나타난다.

1860년대 후반에 나타난 "말 오염자(pollutant)", 1870년대부터 1880년대까지의 막노동꾼을 뜻하는 "쿨리(coolie)", 1870년대부터 1차 세계대전까지의 "일탈자(deviant)", 19세기부터 20세기까지 전환기의 "황화(yellow peril)", 1960년대 후반부터 1970년대까지의 "모델 마이너리티(model minority)", 그리고 마지막으로 1970년대 이후의 "국(gook)"이다.[1] 로버트 리가 제시한 여섯 가지 고정관념을 얼핏 보면, 대부분 부정적 고정관념으로 보이고 모델 마이너리티만 긍정적인 의미를 뜻하는 듯하다. 하지만 이 또한 큰 틀에서 보면 부정적인 의미가 함의되어 있고, 다른 부정적 고정관념과 함께 배타성과 차별성의 결을 같이한다.

로버트 리는 미국에서 끈질기게 나타나는 아시아계 사람에 대한 편견의 역사를 명확히 했다. 이런 편견을 미국이 목격한 아시아의 추라고 분류한다면, 이와 대비되게 미국적 미의 영역으로 진입하는 아시아의 미라는 요소도 있다. 아시아계 미가 백인 중심의 미의 기준 영역으로 진입하고 영역이 확장된 것은 백인 중심으로 편중된 미의 기준과 영역이 균형 잡히고 다인종·다문화

의 더욱 보편적이고 확장된 미국적 미로 변화했음을 의미한다고 볼 수 있다.

이 책은 총 6개 장으로 구성되었고, prologue에서 이 책의 의의와 목표에 대해서 간략히 설명한다. 1장에서는 아시아계 사람에 대한 편견이 형성되는 과정을 살펴본다. 2장에서는 19세기에 아시아계 노동자에 대한 편견이 형성되고 미디어와 정치에서 재현됨으로써 고정관념이 확산되고 공유되는 과정을 살펴본다. 3장에서는 2차 세계대전 당시 국제 정세가 변화함에 따라 미국에서도 고정관념과 제도적 제약이 변화했음을 살펴보고, 1964년까지 시민법과 이민법이 변화한 과정을 살펴본다. 4장에서는 2차 세계대전 이후 미국에서 고정관념 및 편견적 차별과 관련한 문제에 대한 각성이 반영된 브로드웨이 작품을 살펴본다. 특히 백인 순수성과 인종 간 결혼에 대한 문제 제기와 사회적 인식의 변화를 살펴본다. 5장에서는 1964년에 진정한 의미의 아시아계 미국인이 탄생하자 다시 마주한 '모델 마이너리티 신화'에 대응하며 아시아의 미를 구축하려는 아시아 극작가들의 활동을 살펴본다. 6장은 이 책의 마지막 장이자 결론으로, 1960년대 말부터 이어진 모델 마이너리티 신화의 잔향을 살펴보며 현재 미국에서 벌어지는 아시아계 사람에 대한 인종차별적 태도를 이해하려고 한다.

I

주한 아시아 사람과 문화:
황화

1장에서는 2차 세계대전 이전까지 미국에서 벌어진 동북아시아권 사람과 문화에 대한 인종차별적 태도, 그에 따라 제정된 법률 및 제도 등을 다룬다. 유럽계 이민자가 주류를 이루면서 유럽 중심적 인식 틀을 강하게 보이던 미국은 이국에서 온 낯선 외모의 아시아계 사람을 19세기 중반 처음으로 목격하고 마주한다. 이때 미국 사회는 포용의 자세를 보이기보다는 낯선 이에 대한 인종차별적 편견과 태도를 취했다. 외모가 다른 아시아계 사람에 대한 호기심은 경제적이고 정치적인 이유로 인종차별로 변질되었고, 동북아시아권 사람과 문화를 인식 틀 안에서 '추'로 규정하고 제도적으로 차별했다.

미국이라는 국가는 건국 초기부터 특정 유럽인을 중심으로 국가적 틀을 형성했다. 영국의 청교도들이 메이플라워(Mayflower)호를 타고 미지의 땅인 새로운 대륙으로 건너올 때 예상하

지 못한 혹독한 날씨와 항해하기 어려운 상황을 맞닥뜨리자, 청교도들은 선상에서 자주적으로 정치적 합의를 이루고 그 내용을 문서화한다. 이것이 미국으로 건너간 이민자 최초의 정치적 합의문인 〈메이플라워 서약(Mayflower Compact)〉이다. 전체 102명의 승객 중 41명이 서명하여 정치적 합의문을 공식화했다. 선상 구성원 사이에 민주적인 방식으로 합의를 공평히 이룬 것으로 보인다.

하지만 합의문을 자세히 살펴보면, 서명한 이는 모두 영국 백인 남성이었고, 그들이 생각하는 종교적·정치적 신념을 고수하며 합의문에 기술했으며, 이는 미지의 땅에 유럽적인 정치적 틀을 형성하는 내용이었다. 102명의 승객 중 41명이 서명했다는 것은 과반수인 61명이 배제되었음을 의미한다. 61명은 정치적 합의에 참여할 권리가 제한되었고, 41명의 유럽 남성이 고수한 국가관과 정치관이 머나먼 이국땅에서 협의되고 확립되었다. 이런 공식적인 정치적 합의가 현지의 조건과 문화·사회·사람을 배제하고 유럽적 사고로 결정되었음을 뜻한다.

이후 영국의 식민지 상태에서 독립하고자 〈독립선언문(Declaration of Independence)〉을 공포할 때도, 영국계 백인 남성이 중심이 되어 정치적 합의를 이루었다. 〈메이플라워 서약〉이 이루어진 지 150여 년이 지난 1776년에 정치가 토머스 제퍼슨(Thomas Jefferson, 이후 3대 대통령)이 초안을 작성하고 완성한 미국 〈독립선

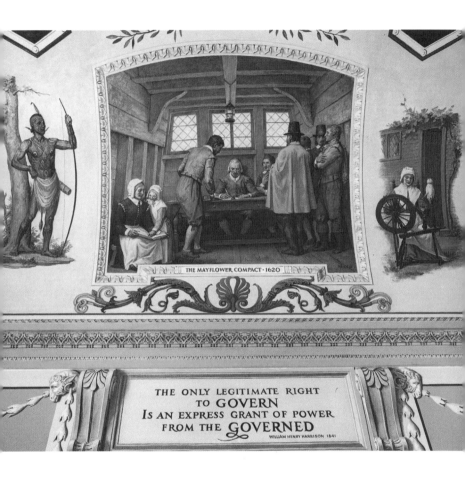

THE MAYFLOWER COMPACT · 1620

THE ONLY LEGITIMATE RIGHT
TO GOVERN
IS AN EXPRESS GRANT OF POWER
FROM THE GOVERNED
WILLIAM HENRY HARRISON 1841

1620년 〈메이플라워 서약〉, 미국 국회의사당 소장

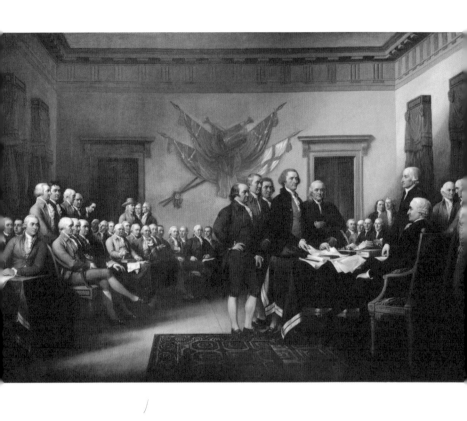

1776년 〈독립선언문〉, 미국 국회의사당 소장

언문)에는 다음과 같은 문장이 핵심적으로 기술되었다.

> 우리는 다음의 진리들이 자명하다고 믿는바, 즉 모든 사람은 평등하
> 게 창조되었고, 창조주에게서 어떤 양도할 수 없는 권리가 부여되었
> 으며, 그 권리는 삶과 자유 및 행복을 추구할 권리이다(We hold these
> truths to be self-evident, that all men are created equal, that they are endowed
> by their Creator with certain unalienable Rights, that among these are Life,
> Liberty and the pursuit of Happiness).[1]

〈독립선언문〉에 따르면, 모든 인간은 평등하고 신에게서 받은
권리는 양도할 수 없는 인간 고유의 권리이며, 모든 인간에게는
행복을 추구할 권리가 있다. 하지만 노예제도를 고수하고, 네이
티브 아메리칸(Native American)을 견제하며, 여성에게 참정권을
보장하지 않은 미국 초기 정부의 모습을 고려할 때, 여기서 말하
는 일반적 모든 인간은 〈메이플라워 서약〉과 동일하게 영국에서
건너온 백인 남성으로 제한된 듯하다.

1790년 독립전쟁(American Revolutionary War)을 통해 독립을 성
취한 미국은 〈귀화법(Naturalization Act)〉을 제정해, 누가 합법적으
로 미국인이고 누가 미국 국적을 가질 수 있는지 등에 대한 기준
을 정한다. 이 법적 사례를 살펴보면 당시 제한적이고 배타적인

미국성(Americanness)을 엿볼 수 있다. 명문화된 〈귀화법〉에는 "자유 백인(free white persons)"이 기술되었고, 이는 곧 이들이 미국인이라는 규정으로 볼 수 있다.[2]

19세기에는 세계 곳곳의 수많은 사람이 미국으로 이주해 이민자가 되었다. 수많은 아시아계 사람도 19세기 초 정치적·사회적·경제적 등의 이유로 고국을 떠나 머나먼 이국땅 미국으로 이주했다. 유럽과 러시아에서 3500만이 왔고, 동아시아에서 거의 100만의 이민자가 미국 영토에 들어왔다.[3]

초기의 아시아계 이민자는 대부분 중국에서 건너온 노동자였다. 그들은 대체로 중국 동남부 광둥성의 진주강 삼각주(the Pearl River Delta) 출신으로, '골드러시(Gold Rush)'가 일어난 미국에서 경제적 부를 성취할 수 있을 것이라는 꿈을 좇아 왔다.[4] 1849년 캘리포니아로 유입된 중국인은 325명이었고, 1850년에 450명, 1850년 이후에는 급격히 증가해 1851년 2761명, 1853년 2만 26명의 중국인이 미국에 도착했다.[5] 미국 내 전체 중국인 수는 1870년에 6만 3000명에 이르렀고, 이는 미국 전체 노동 인력의 25퍼센트에 해당했다.[6] 건축 기술과 손재주가 좋은 중국계 노동자는 첫 번째 대륙횡단철도인 캘리포니아철도를 건설하는 데 중요한 쿨리이자 양질의 인적 자원으로 인식되며, 노동시장에서 환영을 받았다.

하지만 유럽계 이주민에 비하면, 아시아계 이주민은 그 숫자가 상당히 적었다. 대다수 유럽인의 시점에서 상대적으로 소수인 아시아계 이민자는 외모부터 문화까지 너무나도 달랐기에 쉽게 융화되지 못하고 사회적 주변부에 있었다. 이국땅에서 주변부에 있는 대부분의 중국계 노동자는 생존을 위해서는 유럽계 노동자에 비해 값싼 노동 보상에도 일해야만 했다. 이러한 상황에서 값싼 노동력은 강점으로 작용해 노동시장에서 중국계 노동자의 경쟁력을 높였고, 거기에 위협을 느낀 유럽계 노동자가 반감을 일으키는 주요 원인이 되었다.

당시 청나라에서 건너온 중국 노동자는 유럽에서 건너온 대다수 노동자와는 겉모습부터 상당히 달랐다. 신체 외양이 아시아인이라 다르다는 점 외에도 의복과 생활상이 달랐고, 특히 머리 모양이 유럽계 미국인에게는 특이하게 보였다. 머리 앞부분은 깎고 뒷부분만 남겨 뒤로 땋아서 길게 늘어뜨린 변발한 모습은 유럽인에게 기괴해 보였다. 마치 여성의 머리를 한 듯 긴 머리를 한 이상한 남자들이었고, 알아듣지 못할 언어로 말하는 미개한 존재로 보였다. 그리고 당시 미국의 〈이민법〉이 대부분의 중국계 여성이 입국하는 것을 금지하여, 중국 노동자의 집단 거주지의 구성원 대부분 남자였고, 노동 현장에서 일하면서 동시에 이들은 설거지나 기타 집안일 같은 가사노동도 수행해야 했다. 중

국계 남성 노동자가 서양 여성의 말총머리(ponytail)처럼 머리를 뒤로 늘어뜨리고 설거지와 세탁 등을 하는 모습이 서구인에게 종종 목격되었다. 당시 미국이 고수한 남성성(masculinity)에 미치지 못하는 중국 노동자는 남성도 여성도 아닌 기괴하고 추한 이들로 인식되었다. 이는 전체적으로 유럽계 미국인이 중국계 노동자를 타자로 분류하게 했고, 중국 하면 떠오르는 편견적 고정관념을 형성했다. 이후 그 고정관념에는 신체 외양이 비슷하고 이해할 수 없는 의복을 입으며 생활상 등이 비슷한 아시아계 사람이 전반적으로 포함되어, 아시아성(Asianness)이라는 개념을 만들어 냈다.

국가 차원에서 대규모로 이루어진 횡단철도 및 일부 캐나다태평양철도의 건설사업이 종료되자, 노동시장의 역학 구조는 더욱 급격히 변화했다. 많은 수의 중국계 노동자가 철도를 따라 일자리를 찾기 위해 샌프란시스코, 뉴욕, 보스턴과 같은 대도시로 유입되었다. 하지만 철도 공사와 대규모 공사가 부재한 상태에서 노동시장의 수요는 제한적이었고, 노동 공급이 과잉인 상태에서 중국계 노동자는 환영을 받지 못했다. 노동시장에서 경쟁이 치열해지고, 제한된 노동 수요로 일자리를 잃거나 값싼 중국인 노동력에 위협을 받은 유럽계 노동자는 강하게 반발하며 반중국인 감정을 노골적으로 드러냈다. 노동시장이 경직되자 유럽계 노동

〈The magic washer〉, 미국 의회도서관 소장

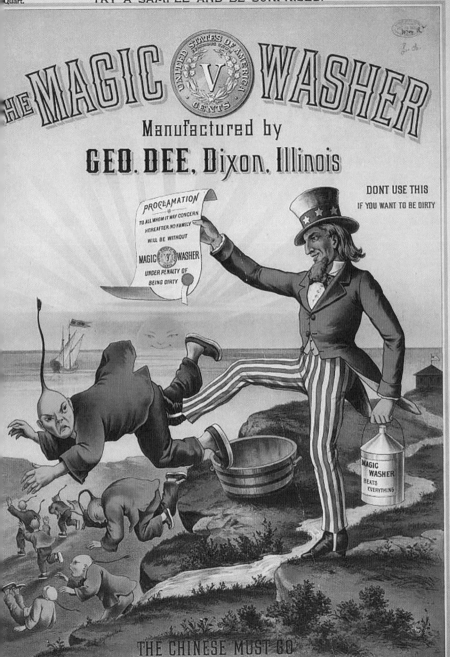

자 사이에서, 유색인종으로 분류되는 중국계 노동자에 대한 반감은 조직적이고 제도화된 인종차별적 태도로 발전했다. 대다수 유럽계 미국인 노동자에게 아시아에서 새로 이주해 온 중국계 노동자는 "문화를 위협하고, 노동 경쟁을 벌이며, 인종적으로 열등한 인간"으로 인식되었다.[7]

중국계 노동자는 외국인으로 분류되어 비도덕적이고 기술 없는 쿨리이자 악덕한 일탈자라는 편견의 대상으로 발전한다. 1877년경에 노동당을 창당하고 노동당에서 정치적 영향력을 활발히 확장하고 있던 정치인 데니스 커니(Denis Kearny)는 "중국인은 가라(Chinese Must Go!)"는 슬로건을 내세우면서, 특정 민족에 대한 반감을 정치적으로 이용했다. 당시 대부분의 노동자는 폴란드나 이탈리아 등에서 온 유럽계 노동자였고, 이들은 경쟁적이고 제한된 노동 기회를 마주하고 있었다. 긴장 상황의 노동시장에서 노동 기회를 간절히 원하는 대부분의 유럽계 노동자에게, 저임금에도 양질의 노동을 제공하는 인력이라고 인정된 중국인 노동자는 반감의 대상이 되기 쉬웠다.

중국계 노동자는 유럽계 노동자보다 먼저 미국에 정착해 수많은 이가 목숨을 잃으며 국가 단위 사업인 대륙횡단철도를 건설하는 데 지대한 공헌을 했음에도, 서구적 가치관에서 타자화되고 미국 시민의 지지를 노리는 정치 진영의 논리에 따라 희생양

이 되었다. 커니로 대표되는 노동당은 중국계 노동자를 영원한 이방인으로 간주하고 국외로 추방해야 할 대상으로 여겼다. 커니는 중국계 노동자만 비판하지 않고, 외국인이자 쿨리로 여겨지는 중국계 노동자를 고용하는 사업가와 경제인을 극형에 처해야 한다며 강한 어조로 비난하고 위협했다. 양질의 노동력 또는 경제적 효율성을 고려해 중국인 노동자를 고용한 고용주는 맹렬한 비난과 위협을 받았고, 따라서 이들은 노동당의 주장을 수용할 수밖에 없었다. 물론 일부 의식 있는 지식인은 자신들의 집에 중국인 노동자를 고용하기도 했다. 하지만 그들도 노동당 세력의 강한 비판의 대상이 되고 목숨의 위협을 받기도 했다.

점점 더 많아지는 동아시아인을 평가절하하기 위해 유럽계 미국인이 운영하는 인쇄매체와 극장계는, 1870년대 미국 극장의 프런티어 멜로드라마(Frontier Melodrama)에 강렬하고 마치 표준화된 듯한 고정관념의 대상이 되는 인물을 등장시켜 모욕과 조롱거리로 대상화하고 그들에 대한 고정관념을 재현해 관객과 공유했다.

외국에서 온 이상한 쿨리에 대한 피상적 관심과 편견이 담긴 묘사는 다양한 대중매체에서 나타난다. 1870년대 백인 배우 찰스 파슬로(Charles Parsloe)는 중국인 노동자 분장을 하고 연기하기로 유명했다. 파슬로는 중국인에 대한 편견과 고정관념을 연기

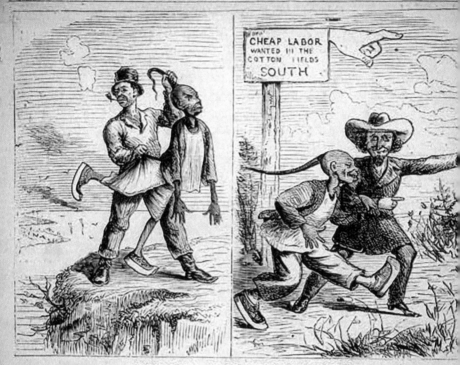

CHEAP LABOR
WANTED IN THE
COTTON FIELDS
SOUTH

WHAT SHALL WE DO WITH JOHN CHINAMAN?

WHAT PAY WOULD ... WITH HIM WHAT WILL BE DONE WITH HIM.

〈존 차이나맨을 어떻게 할까요?〉, 미국 의회도서관 소장

하며 박수를 받고 명성을 얻었는데, 그가 발전시킨 등장인물은 일명 차이나맨(Chinaman)이라고 알려졌다.[8] 그는 1876년에 브렛 하트(Bret Harte)의 희곡 〈샌디 바의 두 남자(Two Men of Sandy Bar)〉에서 단역 홉싱(Hop Sing)을 연기했고, 1877년에는 브렛 하트와 마크 트웨인(Mark Twain)의 희곡 〈아신(Ah Sin)〉에서 아신을 연기했다. 같은 해에 파슬로는 호아킨 밀러(Joaquin Miller)의 〈시에라의 비밀결사대(The Danites in the Sierra)〉에서 "무능한 꼬마 이교도(a helpless little Heathen)"인 와시와시를 연기하며 자신이 만들어 낸 아시아성에 대한 연기가 더욱 발전되게 했다. 그리고 1879년에는 바틀리 캠벨(Bartley Campbell)의 〈나의 파트너(My Partner)〉에서 윙리(Wing Lee)라는 중국인을 연기했다.

이 4편의 작품에서 파슬로는 변질된 아시아에 대한 이미지를 실감나게 재현하여 관객들에게 호응을 얻었다.[9] 하트와 트웨인이 〈아신〉을 창작할 때는 배우 파슬로의 차이나맨을 염두에 두고 중국인 등장인물을 만들었다고 한다.[10] 트웨인은 파슬로의 연기에 대해 "이 작품(〈아신〉)에서 연기한 파슬로를 보면, 관객은 누구나 샌프란시스코에서 볼 수 있는 자연스럽고 한결같은 중국인을 만날 것이다. 파슬로가 맡은 배역에 대한 묘사는 완벽하다고 생각한다"라고 말했다.[11] 이러한 트웨인의 언급은 분명히 백인에게 자신의 의견을 피력하고자 한 의도였을 것이다.

숀 메츠거(Sean Metzger)는 파슬로의 연기를 "대중적 공연가인 파슬로가 연기한 차이나맨의 체현(embodiement) 또는 전형적 인물(stock character)은 중국성(Chineseness)에 대한 헤게모니적 구성체(hegemonic constructions)이다"라고 평가했다.[12] 즉 실제로 공연된 무대 위에는 중국계 배우나 중국인도 없었고 작품에 대한 중국의 진정성(authenticity) 확인도 없어, 공연은 백인 배우와 백인 관객이 배타적으로 상상한 중국인에 대한 편견과 신랄한 농담이 펼쳐지는 장이었다. 다시 말해 하트, 트웨인, 밀러, 캠벨이 작품에서 중국인에 대해 표현한 것을 황인 분장(yellowface)한 파슬로가 대사로 말하고 대화하며 무대화함으로써, 19세기 후반 중국인을 주로 하는 지배적인 인종주의적 고정관념과 미국 사회에서 증가하는 반아시아 인종주의적 정서를 반영하고 강화했다. 이 작품들에 대한 자세한 분석은 다음 장에서 다룬다.

반중국인 감정은 미국 사회에서 점점 확산이 되었고, 반중국 정서의 사회적 분위기는 1870년대 캘리포니아에서 있었던 정치 캠페인에 반영되었다. 앞서 언급한 커니의 정치 슬로건이 당대 반중국 정서를 선동했고 거기에 더해 반중 정서가 입법화되고 실행되었다. 1852년에 신설된 외국인 광부세(1852 Foreign Miners' Tax)[13]가 지속됐고, 1873년에는 샌프란시스코에서 중국인의 전통 머리 모양인 변발(queue)을 금지하는 〈변발 조례(Queue Ordi-

nance)〉가 제정되었다. 국가 차원에서 보면, "서구인 사회의 불안과 정치적 불만은 중국인 노동 경쟁자 때문이라는 믿음에 근간을 두었고, 이러한 믿음은 연방정부가 중국인의 입국을 더욱 통제하는 방향으로 이어졌다."[14]

또한 1875년에 중국 여성이 미국에 입국하는 것을 금지하는 〈페이지법(The Page Law)〉이 제정되었다. 이 법률은 중국 여성이 매춘을 목적으로 미국에 입국한다는 인종차별적 주장에 근거를 두고 있었다. 이런 편견적 견해는 결국, 중국계 노동자가 미국에서 가정을 형성하고 안정적으로 정착하며 중국계 인구가 증가하고 공동체가 확대되는 것을, 제한하고 견제하는 결과를 낳았다. 그 한 예는 중국 노동자의 이민을 10년간 금지해 악명이 높은 〈중국인배척법(Chinese Exclusion Act)〉이 1882년에 제정된 것이다.[15] 반중국인 감정이 팽배했던 사회적·정치적 분위기 속에서 〈중국인배척법〉이 통과되었고, 편견에 기반을 둔 〈중국인배척법〉은 이후 아시아계 사람에 대한 배척을 정당화하는 분위기를 조성했으며, 심지어 차별을 정당화하는 법적 근거가 되었다.

이후 〈중국인배척법〉은 중국 인근 아시아권 국가에서 오는 노동자에게도 확대 적용되었다. 1905년 캘리포니아 백인 노동자는 일본인과 한국인 노동자가 유입하고 정착할 것을 우려해, 반아시아 단체인 아시아인배제연맹(Asiatic Exclusion League)을 조직

함으로써 공공연히 아시아권 이주민을 배척하자는 목소리를 높였다. 1913년에는 〈캘리포니아 외국인토지법(California Alien Land Law)〉이 제정되어 일본계 이민자가 토지를 소유할 권리를 허용하지 않았고, 그들이 개척하고 일군 토지를 강제로 주 정부가 회수했다.[16] 기존에 캘리포니아 지역에서 거주하며 토지를 소유했던 일본계 이민자는 이 법률에 따라 삶의 터전을 모두 빼앗겼다. 이 법률 또한 아시아계 인종에 대한 차별을 바탕에 두었다는 점에서 〈중국인배척법〉과 맥락을 같이한다. 〈캘리포니아 외국인토지법〉은 일본계 이민자를 주요 대상으로 하면서 중국계·인도계·한국계 이민자와 같은 다른 아시아계 사람도 포함했다.

이후 1924년에 제정된 〈이민법(Immigration Act)〉은 아시아계 이민자를 미국 시민이 될 수 없는 외국인으로 분류하고 입국을 금지했다.[17] 백인 중심 사회에서 봤을 때 아시아인은 모두 똑같아(look alike) 보이고, 영원히 외국인으로 배척해야 할 대상이었다. 1882년부터 시작된 아시아계 이민자에 대한 법적 배척의 역사는 1892년 〈기어리법(The Geary Act)〉, 1902년 또 다른 배제법 등이 제정되면서 쭉 이어졌는데, 1943년에 〈매그너슨법(The Magnuson Act)〉이 제정되자 그러한 배제법·배척법 들은 헌법에 어긋난다는 이유로 폐지되었다.[18]

헨리 그림(Henry Grimm)은 1879년에 반중국인 감정을 바탕에

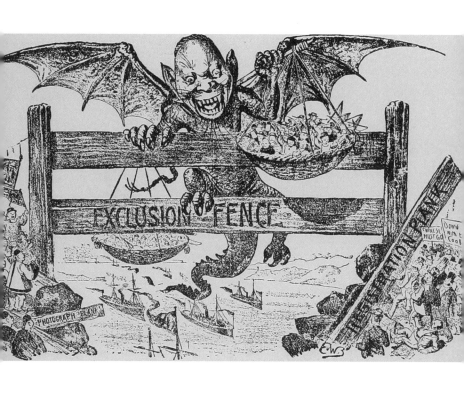

19세기에 비인간적으로 묘사된 중국인 노동자 캐리커처, 미국 의회도서관 소장

두고 커니의 반중국인 정치 슬로건을 그대로 제목으로 차용해 〈중국인은 가라(The Chinese Must Go)〉라는 제목의 희곡을 만들었는데, 제목에서 알 수 있듯이 이 작품에는 인종차별적인 태도와 목소리가 직설적으로 담겨 있었다. 이 작품에 선동된 백인 노동자들은 다분히 정치적 목적이 함의된 '반쿨리클럽(anticoolie club)'이라는 조직을 만들었다.[19]

헨리 버든 맥다월(Henry Burden McDowell)은 1884년 《센추리 매거진(Century Magazine)》에 기고한 글에서 "관습과 감정, 국가의 역사에 특이한 차이점이 있어서 문명 세계와 동떨어져 보인다"고 했다.[20] 맥다월의 글은 중국인을 야만적이고 문명화되지 않은 오리엔트 또는 동양인으로 바라보는 차별적 인식과 편견을 보여주었다. 이러한 논리는 당시 중국인이 인격체로 존중되지 못하고 야만적인 외국인으로 인식되어 그들을 배척하는 것이 당연시되는 인종차별에 대한 자기 합리화를 드러낸다.

이와 같은 인종차별은 미국 역사 속에서 나타난 우생학(eugenics)과 관련한 태도를 되풀이한다. 백인 중심 사회는 인종에 따라 타자를 만들어 내었고, 이를 합리적으로 증명하기 위해 과학을 가장한 명제로 열등한 인종(inferior races)을 제시했는데, 이들 열등한 인종은 생물학적으로 범죄를 저지르거나 사회 문제를 일으키기 쉽다고 주장했다. '멕시칸(Mexicans)', '니그로(Negroes)', 그리

고 '인디언(Indians)'은 미국 시민에 포함되지 않던 배제 대상이었다. 이들과 함께 중국인 또한 타자화되고 미국 시민이 될 수 없는 대상이었다. 중국인은 '노예노동자(slave laborers)', '쿨리', '이방인(strangers)', '동양인(Orients)', 그리고 '몽골인(Mongolians)' 등으로 지칭되었다. 특히 몽골인이라는 명칭은 인종적으로 중국인을 인디언과 동일시하면서, 초기 식민지 역사에서 미국 원주민들을 타자화한 역사를 되풀이하고 중국인 차별을 법적으로 정당화하려는 의도가 있었다.[21] 이런 의도와 정당화는 반중국 주장과 운동에는 상당히 유용한 논리적이고 정서적인 근거가 되었다. 한 신문의 사회 논평에도 "오늘날에는 자본의 강력한 조합이 체계적으로 조직되어, 산업계의 중심에 세계에서 가장 문명적으로 타락하고 무식하며 부패한 이교도 종족을 비굴한 노동자로 채우고, 일하는 시민을 실질적으로 배제하고 있다"라고 반중국 감성이 반영되었다.[22]

여기에서 더 나아가 중국인은 열등한 인종이기에 불안정한 사회 구성원이라는 편견도 생겨나, 불안정한 중국인은 각종 심각한 사회 문제와 범죄를 저지를 수도 있다는 인식이 팽배해졌다. 이는 중국 혐오 또는 중국공포증(Sinophobia)이라는 현상으로 발전하며 황화론의 일부가 되었다. 러일전쟁에서 승리한 일본 제국주의의 부상으로, 서구인에게 생겨난 황인종에 대한 혐오와

공포는 황화론이 중국인에게만 국한되지 않고 일본인에게도 확장되게 했다. 이처럼 혐오의 대상은 미국의 백인 중심 사회를 위협하는 아시아계의 인종과 국가를 구별하지 않았다. 서구의 눈에 동아시아로 대표되는 아시아는 모두 아름다움과는 대비되고 황화로 대변되는 추함으로 인식되었다.

20세기 초에 나타난 '멜팅팟(Melting Pot)'이라는 새로운 개념은 확장된 '미국'이자 유럽 중심(Eurocentric)의 다민족 미국을 제시했다. 외모상 백인이라는 공통점을 지닌, 유럽 전역에서 이민을 온 새 거주민은 자신들의 성(last name)을 미국식으로 바꿈으로써 미국 사회 속으로 아시아계 이민자보다 쉽게 동화되었다.[23] 멜팅팟은 유럽 중심 다민족 문화로의 융화를 이끌면서 아시아계와 같은 민족과 문화를 배제한 개념이었다. 일련의 아시아계 인종 배척 현상은 지속되었고, 유럽에서 시작되고 공유되던 황화론을 양성하며 미국문화 속에 뿌리 깊게 자리 잡게 했다.

2

반아시아적
고정관념의
구축 및 확산

앞에서 언급했듯이, 반중국 정서(anti-Chinese sentiment)는 중국계 이민자뿐 아니라 백인 중심 사회의 지배적 시선에서 동일하게 보이는 전체 아시아인을 향한 경멸적인 고정관념을 형성하는 데 영향을 미쳤다. 앞서 언급한 맥다월의 기고는 중국인을 서양처럼 문명화되지 못한 야만적이고 미개한 동양(uncivilized Orient)이라는 고정관념을 암시했다. 이런 유형의 인종적 고정관념으로 독자의 주의를 환기하는 언론의 의도는 중국 이민자를 겨냥한 인종차별 태도와 행태를 확산하게 하고 정당화하며 강화하려는 것처럼 보였다. 그리고 중국 이민자를 겨냥한 인종차별은 비단 중국인에게만 해당되지 않았고 비슷한 외형을 보이는 아시아계 사람으로 확장되었다. 당시 19세기 백인 중심 사회에서 인지된 아시아계 이방인을 전체적으로 칭하며, 동아시아인 또는 몽골인과도 유사하기에 한동안 아시아에서 온 이민자 집단을 몽골인이

라고 인종적으로 분류하였다.

이러한 반중국 정서는 당대 연극계와 매체에도 반영되었다. 메츠거는 파슬로가 작품에서 중국인을 연기하면서 중국인의 의상과 상투적인 행동을 활용해 차별적 농담을 하고 사투리를 재현했다고 말했다.[1] 백인 배우 파슬로가 상상하고 우스꽝스럽게 묘사한 중국인 등장 인물은 1870년대 대중에게 큰 인기를 얻었고, 그가 만들어 내고 강조한 '중국인'은 일종의 전형적 인물(stock character)로 자리매김했다. 이렇게 파슬로가 연기한 전형적 인물은 당대 반중국 정서를 담아내어 부정적이었고, 당시 중국식 이름이나 중국 문화를 뜻하는 대상은 굴욕적인 파생물로 인식되었다. 파슬로는 우스꽝스러운 황인 분장을 함으로써, 서구가 바라보고 상상한 중국인이나 아시아 사람에 대한 환영(幻影)을 반중 감성이 가득한 무대 위에서 연기했다. 왜곡된 이미지와 편견을 수용한 백인 노동자층 관객은 중국인 노동자를 단순히 노동시장에서의 경쟁자일 뿐 아니라 자신들의 생존을 위협하러 외국에서 온 불결한 존재로 바라보았다.

당시의 문학 작품들과 공연된 연극과 관련한 자료를 살펴보면, 쿨리 중국인은 서구의 눈에 이상한 외국인이고 미개하고 부도덕한 야만인에 가까웠다. 홉싱이나 아신과 같은 중국인 등장 인물은 모두 같이 천진난만하고, 순진하거나 무지에 가까운 면

들을 보여 어린아이에 가까웠다. 영어도 못하고 어눌하면서도 지적 능력이 떨어지는 듯한 모습을 보인다. 그리고 Ah Sin이라는 이름은 '아, 죄!' 같기도 하고, '나(I) 죄!'와 같이 들리기도 한다. 내용을 보면 아신은 살인과 같은 비윤리적 사건을 해결하는 우연의 요소이자 자연적 요소에 가깝다. 즉 논리적으로 사건을 해결하는 이성의 주체가 아니라, 우연이라는 요소와 결합한 동물·식물·천재와 같은 자연적 요소에 가까웠다.

이렇게 고정관념은 연극계로 확산해 무대 위에서 재현되는 중국계 등장인물을 통해 생생히 퍼졌고, 이는 서구 문명 세계와는 분리된 아시아계 사람에 대한 인종차별적 고정관념을 규정하는 데 영향을 주었다. 작품에서는 아시아계 사람과 문화에 대한 깊은 이해와 공감대 없이, 아시아인을 타자화하고 아시아인에 대한 인식에 진정성이 없었다. 이는 유럽계 중심의 관객에게 반중국인 감정과 반아시아 감정을 표현하고 적대적 공감대를 형성하게 하였다. 그리고 이러한 반감은 정치적이고 사회적인 감정과 상호작용하여 부정적인 시각을 형성함으로써 일종의 정치적 합의점과 적대적 지향점을 형성하였다. 1870년대, 찰스 파슬로는 자신의 정형 인물 차이나맨을 개발하고 적극적으로 활용하여 유럽계 중심의 관객들이 가진 반중국계 감성을 고취하고 크게 호응을 얻어서 박수갈채와 인기를 누렸다. 손 메츠거는 파슬로의

중국인에 대한 무대 구현은 헤게모니적 구성체인 '중국성'에 유착하였고 이를 널리 퍼뜨리고 있다고 설명했다.[2] 이러한 '중국성'과 '아시아성'은 유럽 중심적 해석으로 인해 차별적 시각으로 만들어지고 통제되었다. 백인이 주류인 관객 앞에서 파슬로는 자신의 백인 인종 정체성을 통해 안전하게 관객들과 백일성을 공유하며 황인 분장을 사용하여 관객들과 인종차별적인 농담을 나누고 진정성 없고 왜곡된 아시아성을 재현하였다.

파슬로가 만들어 낸 전형적 인물은 세 가지 고정관념으로 설명할 수 있다.[3] 그것은 "어리석은 중국인(simpleminded Chinaman)", "중국인 도둑(Chinese moneysstealer)", "성적으로 양면성을 띠거나 여성화된 중국 남성(sexually ambivalent or feminized Chinese man)"이다.

어리석은
중국인

어리석은 중국인이라는 고정관념은 성인임에도 단순하고 미숙한 아이와 같은 열등한 존재를 의미하며, 생존을 위해서 유럽계 미국인의 흉내를 내어야만 살아남을 수 있는 존재로 묘사되었다. 마치 문명화되지 못한 야만적인 동물이 인간을 흉내 내는 흉내쟁이(mimicry man)의 이미지가 강하다.

유럽계 백인에게 중국 노동자는 이상한 머리 모양인 변발을 하고 유럽 언어에 비해 낯설고 상당히 이국적으로 들리는 언어를 구사하는 사람으로 인식되었다. 변발은 유럽계 백인에게 인간으로 완전히 진화하지 못해 남은 동물의 꼬리 같기도 하여 문화적이고 인종적인 비하로 발전한다.[4] 또 낯설기만 한 중국어는 상상된 언어 소리의 반복이나 영어의 우스꽝스러운 합성어로 재생산되어 조롱거리가 되었다. 예를 들어 1856년의 한 신문에 실린 기고는 그러한 조롱과 농담이 극에 달했다. 기고자는 "고인

(Go-in)"에게 중국 공연에 초대를 받아 방문한 극장에서, "드라이업(Dry-Up)", "우칸(U-Kan)", "금-시(Kum-See)", "오룩(O Look)", "렛업(Let Up)", "삼-힐(Sam-Hill)", "워싱(Wash Ing)", "완비트(Wan Bit)", "루크아웃(Luk Out)"이라는 우스꽝스러운 이름을 가진 중국 남성들을 만났다고 조롱했다.[5] 중국 이름 및 중국어와 연관된 이런 조롱은 파슬로가 네 편의 프런티어 멜로드라마에서 연기한 등장인물들과 관련이 있었다.

중국인은 종종 직업에 따라 론드리맨(laundryman)과 같은 이름으로 불렸다. 유럽계 미국인의 관점에서 영원한 외국인이자 타자인 중국인은 개인의 이름으로 개별화해 인식할 필요가 없었고, 그냥 단순히 타자이고 모두 똑같아 보이는 불특정 다수의 무리로 존재할 뿐이었다. 19세기 후반 트웨인의 단편 〈뉴욕의 존 차이나맨(John Chinaman in New York)〉[6]과 당대에 유행한 여러 노래에서 중국인을 보편적이고 포괄적으로 존 차이나맨이라고 불렀다.

하트의 〈샌디 바의 두 남자〉에서 중국인 세탁노동자 홉싱이 잠시 무대에 등장해 엉터리 영어를 선보이며 웃음을 자아냈다. 홉싱은 작가인 하트와 배우인 파슬로가 공동으로 창작한 등장인물이었다.[7] 작품 속 2막에서 홉싱은 심문을 받는데, 이때 그는 "모두 똑같아, 존! 모두 똑같아!"[8]라고 대답했다. 홉싱이 언급

한 '존'은 당시 중국인을 무개별적으로 폄하하며 칭하던 속어이다. 그런데 자세히 보면 중국인 등장인물 홉싱은 존이라는 이름을 백인 등장인물에 사용했다. 이런 대화는 배우가 황인 분장을 하고 연기를 하는, 백인 주류 관객이 즐기던 극 속에서만 가능했을 것이다. 만약 1876년에 실제 중국인이 백인을 존이라고 불렀다면 백인 공동체에 대한 도전으로 간주돼 심각한 혼란과 분노를 일으켰을 것이다. 백인 연기자인 파슬로는 극장이라는 특정 공간에서 황인 분장을 하고 백인 주류 관객과 함께 타자인 중국인을 향해 차이나맨 존이라는 모욕적 농담과 고정관념을 나누고 강화했다.

하트와 트웨인은 19세기에 유명한 작가였고, 동부의 주류 독자에게는 '태평양 경사의 유머 작가(humorists of the Pacific slope)'로 잘 알려졌다.[9] 하트와 트웨인은 〈샌디 바의 두 남자〉에서 파슬로가 연기한 전형적 인물 차이나맨에 착안해, 하트의 시 〈이교도 중국인(The Heathen Chinee)〉에 나오는 차이나맨 아신을 주인공으로 한 연극을 만들었다.[10] 〈이교도 중국인〉은 이교도 중국인이 특이하다고 선언하고, 연극 〈아신〉은 아이처럼 순진하게 행동하는 중국인이 카드놀이에서 속임수를 써서 두 백인 남성을 속이는 모습을 담았다. 〈아신〉이 1877년 7월 31일 뉴욕에서 개막하자 트웨인은 연극의 목적에 대해 "이 작품의 전체 목적은 이 등

장인물을 설명할 기회를 마련하기 위함입니다. 차이나맨은 미국 전역에서 자주 볼 수 있는 구경거리가 될 것이고, 또한 어려운 정치적 문제가 될 것입니다. 따라서 대중이 무대 위의 차이나맨을 조금이나마 연구할 수 있게 하는 것이 상당히 좋을 것 같습니다"라고 설명했다.[11] 이와 함께 트웨인은 연극을 통해 사회적 교훈을 전달하고자 하는 더 넓은 의미의 목적을 강조했다.

〈아신〉의 등장인물 중 하나인 템페스트가 극 중에서 아신에 대해 언급한 내용이 있다. "이 중국인의 반짝이는 무지는 항상 사람을 괴롭힌다, 잘 지켜봐야 한다."[12] "불쌍한 아신은 무해하다. 단지 조금 무지하고 이상할 뿐이다."[13] "불쌍하고 고통을 받는 동물, 나는 그가 머리를 흔들 때 그의 삐쩍 마른 몸에서 나는 소리에 신경이 쓰인다." "이 정신적 얼빠짐이 골수에 사무친 차이나맨, 즉 모방하는 원숭이의 능력이다."[14] 이러한 템페스트의 말은 아신이 어리석고 열등한 인종이라고 보는 우생학의 관점과 잘 맞아떨어진다.

더 나아가 템페스트는 중국인 아신에 대해 "꼬리를 있어야 할 곳에 두지 않고 머리 위에 올려 둔 가엾고 멍청한 동물"이라고 말했다.[15] 백인 남성 등장인물은 경멸적인 어조로 "노란 창자의 찢어진 눈을 한 녀석 … 이 재잘거리는 멍청이 … 너는 도덕적인 암, 너는 해결할 수 없는 정치적 문제"라고 아신을 부른다.[16] 이

마지막 발언은 하트의 시 〈이교도 중국인〉에 나오는 "우리는 중국의 값싼 노동력 때문에 망했다"[17]라는 구절을 떠올리게 한다. 이런 원망과 미움에 찬 목소리는 당시 많은 백인 노동자가 가졌던 반중국 감정과 일치해 공감대를 형성하며 연극에서 되풀이되었다.

트웨인은 〈아신〉에서 아신의 사회적 지위가 낮은 이유를 제시하면서 아신에게는 그 어떤 법적 권리가 없다고 지적했다. 백인의 생명을 구하기 위한 재판에서 증언해 줄 것이 요청되었을 때, 아신은 "차이나맨 증거 안 좋아"[18]라고 말한다. 이 대사는 1854년 피플 대 홀 사건(People v. Hall)에서 캘리포니아 대법원이 "중국인의 증언에 근거해 살인죄로 유죄 판결된 백인은 새로운 재판을 받을 자격이 있다"라고 판결한 데서 차용됐다. 이 판결은 "중국인의 증언을 허용하면 중국인에게 시민권을 인정하는 것"임을 암시한다고 결론지었다.[19] 결국 이 판결로 중국인의 증언은 법적 효력이 없다는 것이 공표되었고, 이는 중국인은 미국의 올바른 구성원이 될 수 없음을 시사했다. 〈아신〉에서 백인 남성이 아신에게 살인사건과 관련한 재판에서 증언해 달라고 요청함으로써 중국인은 법정에서 증언할 수 없다는 판례를 환기했다.[20]

다른 두 편의 프런티어 멜로드라마에 나오는 차이나맨 캐릭터 또한 중국인이 지적으로 열등하고 백인 미국인의 행동을 단순

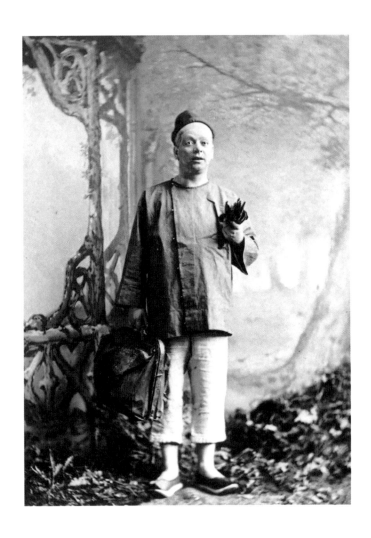

〈나의 파트너〉에서 윙리를 연기하는 찰스 파슬로, 하버드대학교 도서관 연극 컬렉션

히 모방한다는 고정관념을 강화했다. 밀러의 〈시에라의 비밀결사대〉는 1877년에 무대에 올랐고, 1881년에 출판되었다. 이 작품은 프런티어 멜로드라마 가운데 가장 인기 있는 연극 중 하나였다.[21] 이런 인기에 힘입어 연극은 1898년까지 여러 번 공연되었다.[22] 작품에서 중국인 등장인물 와시와시는 우둔하고 단순하며, 무력한 작은 이교도로 묘사되었다.

마찬가지로 캠벨의 〈나의 파트너〉에서 윙리는 전혀 진지하지 않고 무능력한 인물로 나온다. 극의 마지막에서 진짜 살인자가 밝혀졌을 때, 백인 광부들은 화가 나서 "그를 린치하라! 그에게 린치를 가하라!"라고 외친다. 린치는 정당한 법적 절차를 거쳐서 형벌을 내리는 것이 아니라, 과거 백인 우월주의자가 유색인종 특히 흑인에게 가학적 수단으로 폭력을 가하고 처형한 행위였다. 단순하고 흉내만 내는 중국인 윙리는 광부들의 외침을 잘못 알아듣고 단순히 흉내를 내며 소리친다. "그에게 런치하라! 런치하라!"[23] 이는 마치 린치를 가하는 대신 점심 식사를 하라는 듯이 들린다. 런치하라고 말하며 백인을 어리숙하게 흉내 내는 모습으로 우스꽝스러운 장면을 연출함으로써, 백인 주류 관객에게 단순하고 열등한 중국인은 두려워할 필요가 없다는 것을 보여주는 듯하다.

중국인
도둑

돈을 훔치는 사람이라는 고정관념은 금광과 노동시장에서 중국인과 백인 노동자 사이에 벌인 경쟁에서 비롯되었다. 1848년 서터제재소(Sutter's Mill) 주위에서 금이 발견되었을 때 캘리포니아에 살던 중국인은 100명이 채 되지 않았는데, 2년 후에는 중국인의 인구가 2만 5000명으로 증가했다. 증가하는 숫자에 따라 많은 중국 남성은 금광에서만 일하지 않고, 철도 건설과 다른 노동시장 및 직업에 눈길을 돌리기 시작했다. 그들은 능수능란하고 근면한 데다 백인 노동자에게 지급되는 임금의 절반을 받고도 기꺼이 일하려고 했기 때문에 경제적인 면을 우선시하는 사업가와 고용주에게 환영을 받았다. 그리고 열악한 상황에서도 일정한 수준의 노동력을 제공했기에 중국 노동은 '노예노동'이라고 불렸고, 이는 유럽계 미국인 노동자에게 경제적으로 복지에 대한 위협으로 여겨졌다.[24]

이러한 현상과 위협에 대해 우려의 목소리뿐만 아니라 반동적이고 선동적인 주장도 나왔다. 정치적 선동자들은, 중국인 노동자가 자신의 노동력을 값싸게 제공하고 하루 단위로 돈을 벌기 때문에 미국의 선량한 시민이 굶어야 한다고 주장했다. 또한 이런 '생명체(creatures)'가 시민의 자손을, 또 땅을 일구고 문명화된 인종을 대신하도록 그대로 둘 것인지, 더 나아가 중국인이 광산을 차지하고 땅을 갈아엎어서 그들의 음탕함을 남겨 두는데도 가만히 있을 것인지와 같은 선동하는 질문을 미국 시민에게 던졌다.[25]

무대 위의 중국인 등장인물은 대부분 돈에 집착하는 것처럼 보였고 현금을 받지 않으면 아무것도 하지 않는 모습을 보였다. 〈샌디 바의 두 남자〉의 2막에서 홉싱은 즉석에서 돈을 요구한다. "당신은 내게 돈을 지불해요. … 난 '토모로우(내일, 다음에)' 같은 건 싫어요! 항상 미쿡사람 말해요. 외상이야, 존. 잔돈이 없어, 존. 으음. 나를 매번 속여요."[26] "나는 당신 셔츠를 세탁하고, 12달러를 받죠. 당신은 돈을 안 줘요. 나는 총 20달러를 받아야겠어요."[27]

〈아신〉에서도 마찬가지로 아신은 자신의 기술을 돈을 버는 데 사용하고자 한다. "당신 세탁 원해요? 1달러 60센트에 세탁 잘합니다."[28] 돈에 집착하는 모습은 플런킷이 요크를 찾아달라고 할

때 두드러지는데, 아신은 플런킷에게 자신한테 돈이 되는 일이냐고 되묻는다.[29] 이 장면은 관객에게 중국인에게 돈이 강한 동기이자 가장 중요한 것이라 암시했다. 돈을 중시한다는 고정관념은 불법적인 방법으로 돈을 번다는 이미지도 포함했다. 한 백인 남성 등장인물이 물가에서 세탁하는 아신을 "죄악을 범하고 늙은 수로(sluice) 도둑"이라고 부르며 절도죄로 고소했다.[30]

　돈 및 도둑과 관련한 주장을 하는 이들은 중국인이 미국 시민에게서 돈과 직업을 빼앗아 간다는 사회적 반감을 반영해, 중국 노동자가 미국에 정착하러 온 이민자가 아니라 단지 고국으로 돌아갈 돈을 벌기 위해 미국에 단기 체류하는 것임을 강조했다. 이러한 주장은 중국인이나 외국인 노동자가 미국 시민 노동자 계층의 주머니에서 돈을 훔치는 이교도라는 생각을 근간으로 하고, 이후 미국에 단기간 머무르는 영원한 외국인이라는 고정관념으로 발전한다.

　〈나의 파트너〉에서 두 백인 남자는 일자리와 개인 소유물이 도난을 당하는 것이 모두 중국인 윙리와 연관되어 있으며, 중국의 값싼 노동력은 상황이 어려울 때에는 가치가 없다는 내용의 대화를 한다.[31] 이어서 두 남자는 중국인 노동자의 주소지를 홍콩(중국)으로 바꿔야 한다고 다소 강한 어조로 말하는데, 이는 앞서 언급한 데니스 커니의 정치적 슬로건 "중국인은 가라"와 맥락

을 같이한다. 2막에서는 윙리가 네드의 병을 훔쳐서 자신의 블라우스 밑에 숨긴 후 병에 대해서 아무것도 모른다고 부인하는 모습을 보이는데, 이 장면은 중국인은 도둑이고 거짓말쟁이라는 고정관념을 노골적으로 재현한 것이다.

성적으로 양면성을 띠거나
여성화된
중국 남성

성(sexuality)과 관련한 고정관념은 아시아 사람과 유럽 사람 사이의 신체적 차이, 특히 눈에 띄는 차이를 부정적인 관점에서 인식하는 것에 바탕을 두었다. 특히 19세기 중반에 대부분 남성 노동자가 주류를 이룬 중국계 노동자 공동체에 대한 오해와 편견에서 성과 관련한 고정관념이 확산했다. 성인 백인 남성과 달리 중국 남성은 상대적으로 체모(body hair)가 적고, 수염을 기르는 이가 적었다. 중국 남성의 의복과 머리 모양은 관객 대부분의 서양식 외양과 상당히 달랐다. 이러한 차이점을 이용해 연극 등에서는 웃음을 유발하거나 조롱하고, 인종차별적 배타성을 표현하기도 하며, 유럽계 중심의 '우리'와 타자화된 '그들'을 구분했다. 예를 들어 아신(중국인 남성)의 의복과 머리 모양에서 비롯된 편견은 아신(중국인 남성)을 여성화하고 남성성을 박탈했다.[32] 뒤로 땋은 변발은 19세기 중국 이민자를 시각적으로 묘사하는 데 가장 두

드러진 상징으로 나타났다.[33] 황인 분장을 하고 무대에 선 연기자의 모습에서 인위적인 황인 분장보다 머리 모양이 관객들에게 더 잘 보였을 것이다. 파슬로가 중국인을 연기할 때 동양적인 의상을 입고 변발을 한 모습은 중국인에 대한 지울 수 없을 정도의 강렬한 이미지를 시각적으로 각인했다.[34]

이러한 오해와 편견은 성 역할(gender)에서도 생겨났다. 반중 정서로 노동시장에서 제한을 받은 중국 남성 노동자에게 비교적 개방된 일자리는 청소·요리·세탁·다리미질 등과 같은 서비스 산업이었고, 당대 유럽-미국 문화권의 성 역할 관념에서 여성의 영역이라고 인식된 분야의 기술에 의존한 일자리였다. 이러한 직업들은 종종 중국의 양면적이거나 모호한 성의 표시로 잘못 인식되었다. 〈나의 파트너〉에서 윙리는 가사노동자로 나오고, 〈샌디 바의 두 남자〉의 홉싱은 세탁소 종업원으로 나온다. 하트와 트웨인의 아신은 빨래를 하고, 〈시에라의 비밀결사대〉의 와시와시는 옷을 빨기도 하고 아기를 돌보기도 한다. 3막에서 와시와시가 난롯불 옆에 앉아 아기에게 병에 든 이유식을 숟가락으로 먹이는 모습이 연출되었는데, 이는 유럽 중심적 관점에서 상당히 여성화된 모습으로 비쳤다.[35]

여기에 더해서 캘리포니아의 중국 공동체에 중국인 여성의 수가 남성에 비해 훨씬 적었기 때문에 오해와 편견을 불러일으켰

다. 1850년에는 4018명의 중국인 중 여성은 7명뿐이었고, 5년 후에도 여성 인구가 중국 공동체 전체 인구의 2퍼센트도 되지 않았다.[36] 미국에 온 중국인 남성 노동자 중 절반 이상이 기혼자임에도, 여러 이유로 중국에 가족을 두고 이국땅에 정착했다. 홀로 외국 땅에 온 이유 중에는 여성에게 외국 여행을 불허하는 중국의 문화 관습, 제한적인 경제 상황, 그리고 서부 프런티어에서의 가혹한 생활환경 등이 있었다.[37]

전통적으로 중국 가정에서는 아들이 부모와 함께 살다가 한 여성과 결혼해 부모의 집에서 함께 지냈다. 그 부모가 늙으면 아들이 집을 물려받고 늙은 부모를 부양했으며, 아이들을 돌보았다. 이는 중국 전통의 효도 방식으로서, 아들들은 가족을 부양하기 위해 가족과 함께 살아야 했다. 하지만 캘리포니아에서 골드러시가 한창일 때, 중국의 많은 젊은 아들들이 미국에서 부를 얻어 가족을 부양하기 위해 집과 고국을 떠나 홀로 미국으로 갔다. 그러므로 미국에서 초기에 형성된 중국 공동체는 대부분 젊은 남성 노동자와 극소수의 여성으로 구성되어 본질적으로 독신 남성 사회(bachelor society)였다.[38]

중국 여성의 부재로 생겨난 오해의 소지는 성적인 면에서 '타자'에 대한 두려움으로 과장되었다. 이러한 과장은 M. B. 스타(M. B. Starr), 로버트 월터(Robert Woltor) 등의 반중 작가들이 황화 침

략(Yellow Peril invasion)에 대한 잠재적인 우려에 불을 지르는 선동적인 글을 서술하는 것으로 나타났다.[39] 중국의 성에 대한 다음과 같은 스타의 설명은 상당히 생생하고 불안감을 초래한다.

최고의 권위자들을 비롯해 중국인들 및 중국에서 수년간 살아 온 사람들에게서 들었다. 중국은 남색(Sodomites)의 나라이고, 이 나라로 보내진 많은 소년과 남성은 젊었을 때 거세되며, 많은 수의 소녀는 매춘부가 되도록 설계되어 그들의 여성적 자질이 박탈된다는 것을 알았다.[40]

스타는 이렇게 의도적으로 왜곡하고 과장함으로써 외국인 노동자에 대한 반감을 반영하고 선동했으며, 이는 〈나의 파트너〉에서 윙리가 여성화된 방식과 일치한다. 한 백인 남성 등장인물은 윙리에게 "약해 빠진(effete) 문명의 대표자, 조용히 해라. 몽골인아, 빠져라"라고 퉁명스럽게 말한다.[41] 무대 위의 다른 등장인물들은 이 거친 인종차별적 발언에 웃음을 터뜨렸을 것이다. 그 남성은 나약함(weakness)이나 퇴폐(decadence)라는 의미와 함께 '여자 같은(effeminate)'이라는 의미도 내포된 'effete'와 같은 단어를 의도적으로 사용했다. 즉 중국인 등장인물에 대해 여자 같다고 표현한 것은 곧 중국인 남성 노동자는 나약하고 퇴폐적이거나

타락한 타자라는 의미였다.

중국 공동체에서 여성의 부재는 "재미중국인 사회의 단체가 여성의 매춘을 장려한다고 언론이 지배적으로 보도한 것에 믿음을 심어 주었다."[42] 이러한 근거 없고 부도덕한 주장은 중국 남성이 서비스직에서 일한다는 사실과 맞물려 결과적으로 중국 남성의 노동력이 백인 여성의 일을 빼앗아 사창가로 내몬다는 논리적 비약과 비난으로 발전했다.[43]

스타와 같은 반중운동가는 이교도가 기독교에 미치는 위험이 심중하며 구원의 길을 막는다고 경고하기도 했다.[44] 스타는 선한 사람이 수고롭더라도 중국인이나 타락한 사람을 이끌어 기독교도로 만들어야 하고, 그들이 문명화하기를 바라며 격려해야 한다고 말했다.[45] 미국 선교사들은 "자신의 경건한 에너지를 발산하기 위해 고국의 해안을 벗어나 그 너머 중국을 바라보았다. 그들이 보기에 중국은 상업적 기회의 땅이었지만, 기독교 구원이 절실히 필요한 이교도의 땅이기도 했다."[46] 선교활동은 캘리포니아에 거주하는 중국인에게 초점이 맞춰졌다. 미국에서 최초의 중국어 신문은 1854년 미국 선교사들이 창간했고, 이는 교파의 해외 선교활동과 밀접한 관련이 있었다.[47]

선교 열기도 무대에 올랐다. 〈시에라의 비밀결사대〉에서 한 여성 등장인물은 선교사였다. 그는 중국에서 중국인을 구원하는

대신에 자국 내 이교도 와시와시를 구하기로 결심했다. 백인 여성에게 그는 개종당해야 할 대상이었다. 역사학자 데이브 윌리엄스(Dave Williams)는 〈시에라의 비밀결사대〉 1막 마지막을 와시와시가 '병과 권총'(남성성을 상징)을 휘두르고 여성 선교사가 와시와시를 구원하는 장면으로 대비한 것은 중국인의 상징적 거세를 의미한다고 했다.[48] 유럽 중심의 사고에서 바라본 중국인 와시와시는 상징적으로 거세되어 남성성을 은유하는 병과 권총을 통해 남성성의 회복을 갈망하는 듯하지만, 힘없이 백인 여성과 기독교에 구원되어야 할 미개한 외국인 노동자를 의미할 뿐이다. 이런 사고방식에서 기독교로 개종한다는 소재조차 성적으로 양면성을 띠거나 여성화된 중국 남성이라는 고정관념을 지지하는 것으로 볼 수 있다.

20세기 초
매체 속
고정관념

19세기에 이어 20세기 초에도 문학·연극·영화와 같은 대중매체에서 중국인은 추악하고 도덕적으로 타락한 존재로 묘사되었다. 대표적인 예로는 영국의 작가 색스 로머(Sax Rohmer)가 1913년에 발표한 소설《교활한 푸만추 박사(The Insidious Dr. Fu-Manchu)》에서 세계 정복의 야망을 품은 중국인이자 악당으로 처음 등장한 푸만추를 들 수 있다. 사악한 푸만추의 이미지와 고정관념은 강하게 재현되고 공유되면서 백인의 미국인에게 중국계 이민자는 정상인 및 아름다운 미국인과는 거리가 멀게 느껴지게 했다. 미국에서 푸만추는 백인을 실제로 위협할 것이라 상상하는 사회병리적 황화현상과 대중 매체들이 상호작용하면서 1세기가 넘는 시간 동안 사악한 악당으로 재생산되었다.[49]

그렇기는 하지만, 20세기에 들어서면서 중국과 아시아 사람이 모두 무조건 추하게 묘사되지만은 않았다. 두 차례의 세계대

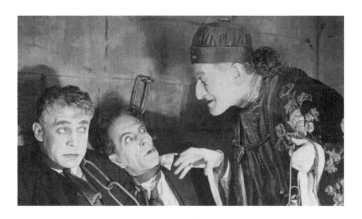

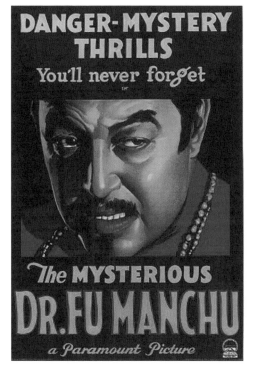

1923년 영국 무성영화
⟨푸만추 박사의
미스터리(The Mystery of Dr.
Fu Manchu)⟩ 포스터

1929년 미국 유성영화
⟨불가사의한 푸만추
박사(The Mysterious Dr. Fu
Manchu)⟩ 포스터

전을 겪으면서 미국은 아시아에 대해 변화된 태도를 보이기 시작했는데, 문학을 비롯한 주요 매체들은 중국인의 비인간적인 이미지를 벗기고 인간적인 이미지를 강조했다. 아시아를 편협하지 않고 적절하고 인간답다고 소개하려는 문화적 움직임도 나타났는데, 아시아계 사람의 인간다움에서 비롯한 아름다움을 보여주며 무조건 추하다고 간주하는 편견에 반론을 제시했다. 대중매체가 발달함에 따라 푸만추나 드래건 레이디(dragon lady)와 같은 고정관념이 재생산되고, 그에 맞춰 반론도 제기된다. 아시아의 추와 미의 투쟁에 대한 자세한 사항은 다음 장에서 다룬다.

3

전쟁과 변화의
바람

미국 역사를 돌아보면 미국은 동질의 백인(homogenous white) 사회라고 정의되었다. 초대 정부는 영국 식민지에서 탈피해 미국이라는 새로운 국가의 초석을 다지면서 자주독립국임을 천명했다. 미국 〈독립선언문〉에 "모든 사람은 동등하게 태어났다(all men are created equal)"라고 명시돼 있는데, '모든 사람'이라고 명시됐기에 이는 인종을 넘어선 모든 미국 사람을 뜻하는 것처럼 보인다. 하지만 실제로는 유색인종과 같은 다른 인종은 배제된 백인 중심의 자주 국가 선언이었다.

미국은 건국 이후 이러한 백인 중심의 이야기를 지속해서 전개해 왔고, 백인은 곧 미국이라는 국가의 주체로 백인을 위치하게 했으며, 유색인종은 주변인으로 취급했다. 그중에서도 특히 백인 앵글로색슨계 개신교도(White Anglo-Saxon Protestant, WASP) 또는 미국애국여성회(Daughters of the American Revolution, DAR)로

대표되는 단체들은 건국 당시의 미국인 후손이 곧 정통 미국인이라는 인식이 지속되게 했다. 이는 특히 백인성을 중심으로 확장되어 유럽에서 건너온 백인이 곧 미국인이라는 인식과 연결되었다. 이런 인식은 백인이 아닌 유색인종에 대한 인종차별적 편견과 배타적 태도를 양산했고, 현재 21세기에도 미국 사회에 영향을 미쳐 문화 속에서 종종 나타난다. 백인 중심 또는 백인 특권(white privilege)의 영향으로, '미국인'이라는 정의에 속하지 못했던 아시아계 이주자와 미국에서 태어난 아시아계 사람은 영원한 외국인이나 이방인으로 인식되고 정의되면서, 주류 미국인으로 수용되지 못하는 주변인으로서 존재했다.

1787년에 제정된 〈헌법〉에는 "우리 미국 사람(We the People of the United States)"이라는 표현이 명시돼 있지만, 누가 본질적으로 '미국 사람'인지에 대해서는 구체적으로 정의되지 않았다. 이에 '미국 사람'에 대한 해석을 두고 논란이 많았고, 그 결과 1790년에 〈헌법〉이 개정되고 〈통일된 귀화 규정(Uniform Rule of Naturalization)〉이 제정됐다. 이 규정을 자세히 보면 미국인을 올바른 자유 백인으로 제한했다.[1] 이는 건국 이후 국가의 주체를 백인 중심에 둔 국가적 서사가 존속되었음을 실증하는 역사적 사건이었다. 이런 국가적 서사에서 비백인이나 유색인종은 비주체(non-subject) 또는 비체(卑體, abject)로 존재하며 역사와 국가의 주체성에서 배제되었다.

하지만 시간이 지나고 역사적 상황이 변하면서 백인에게 한정되던 법적·문화적 미국 시민권은 유색인종에게도 점차 확대되며 유색인종을 수용하는 쪽으로 변했다. 미국남북전쟁(American Civil War, 1861~1865)은 병력을 충원해야 하는 상황을 만들었고, 병력을 확충하기 위한 방안으로 〈수정헌법〉14조가 통과돼 아프리카계 사람에게 미국 시민권이 주어졌다.[2] 아시아계 이민자는 이러한 시민권의 확대와 포괄적 수용이 아시아계 이민자에게도 확대 적용되지는 않을까 하는 기대를 했지만, 실제로 이루어지지 않았다.

전쟁 중에는 병력을 충원하기 위해 아프리카계 사람에게 시민권을 부여했지만 종전하자 이들은 2등 시민(second class citizen)으로 대해졌다. 미국 연방정부와 주정부는 〈짐크로법(Jim Crow laws)〉에 입각해 인종분리정책을 고수했다. 1868년부터 1965년까지 유지된 〈짐크로법〉은 백인과 흑인을 분리하는 법이었고, 흑인의 권리에 대해서 '평등하지만 분리된(separate but equal)' 원칙을 고수한 차별법이었다.

인종분리정책은 1954년 브라운 대 토피카교육위원회(Brown v. Board of Education of Topeka) 판결로 대전환을 맞았으며, 1964년 〈민권법(Civil Rights Act)〉과 1965년 〈투표권법(Voting Rights Act)〉이 제정되면서 완전히 폐지되었다. 인종분리정책은 법적으로 소

멸되었으나, 19세기부터 지속된 아시아계 이민자에 대한 편견과 차별은 사회 전반에 강하게 남았다.

앞에서 살펴본 바와 같이 19세기 말에 정치적·경제적 맥락에서 중국인 노동자는 인종차별하기 쉬운 대상이었다. 폴란드나 이탈리아의 유럽계 노동자가 미국에 입국하기 오래전부터 중국계 노동자는 미국에 도착하고 정착하여, 긴 세월을 열악한 상황에서 죽음을 무릅쓰고 대륙횡단철도를 건축하고 미국 영토를 개척했지만 가혹한 차별의 시선과 반중국인 편견이라는 현실과 마주했다.[3] 이는 오랜 세월 미국에 정착하며 미국 국토개발과 발전에 공헌했지만, 건국 이래부터 존속되어 온 백인 중심주의 및 우월주의와 인종차별의 시선의 희생양이 된 아시아계 사람의 역사적 사례이다. 이런 편견은 중국인에게만 국한되지 않았고, 이후 다른 아시아 국가에서 이주해 온 사람들에게 확대 적용되었다.

캘리포니아 사막지대에 물을 대고 개간하고 일궈내어 질 좋은 농지로 개척을 한 일본계 농부와 노동자들은 1913년 〈캘리포니아 외국인토지법〉이라는 차별법을 경험한다. 이 법안은 캘리포니아 주 정부가 자국민을 보호하겠다는 명목으로 부적격 외국인(ineligible alien)이나 비시민권자인 아시아계 사람들에게서 농지 소유권을 금지하고 농지를 몰수하였다.[4] 여기서 더 나아

가, 1924년 〈이민법〉은 아시아계 이민자 중 시민권 부적격 외국인(aliens ineligible for citizenship)으로 분류된 사람들의 입국을 금지하였다.[5]

21세기 관점에서 보면 부적격 외국인에 대한 통제와 시민권 제한은 합법적으로 보일 수 있다. 하지만 이는 당시 유럽계 이민자들에 대한 이민장려정책과는 대조적으로 상당히 적대적이고 제한적이었다. 일련의 행정법 실행은 주로 아시아계 사람들을 대상으로 하였다. 유럽계 이민자들은 외모와 문화적 면에서 쉽게 기존 미국 사회와 문화에 동화되었고 자신들의 이름을 미국식 이름으로 개명하고 미국식 문화와 삶에 용이하게 적응하여 비교적 쉽게 미국 현지화되었다. 반면 아시아계 사람들은 외모와 문화 풍습 등에서 확연히 구분되었다.[6] 아시아계 사람들의 확연한 차이점은 차별의 시선과 관련되어 미국 현지화되기 어려웠다.

앞서 살펴본 '멜팅팟'이라는 개념은 '아메리칸'의 의미와 테두리를 확대해 외연을 넓힌 새로운 수용적 정의를 끌어냈다. 특히 유럽계 이민자 중심의 다문화·다인종 미국을 시사한 것으로 보인다. 멜팅팟은 1908년 러시아계 유대인 영국 이민자 이즈리얼 장윌(Israel Zangwill, 1864~1926)이 저술한 〈멜팅팟(The Melting Pot)〉에서 유래했다. 러시아계 유대인 이민자 가족의 삶을 묘사한 이

작품은 뉴욕 코미디 시어터(Comedy Theatre)에서 개막되어 136회 공연되었다. 이는 비슷한 내용으로 1964년에 개막된 유명한 뮤지컬 〈지붕 위의 피들러(Fiddler on the Roof)〉보다 55년이나 앞선다. 〈지붕 위의 피들러〉의 주인공인 러시아계 유대인 테비는 러시아를 떠나 미국으로 향하고, 〈멜팅팟〉의 러시아계 유대인 주인공인 데이비드는 러시아에서 박해를 피해 미국으로 건너가 베라라는 러시아 기독교 이민자와 결혼한다.

극작가 장월은 〈멜팅팟〉에 그가 갖고 있던 미국 내 이민자의 삶에 대한 사고와 철학을 담았고, 미국인으로 수용되기 위해서는 문화적으로 변화해야 할 필요성을 표현했다. 주인공 데이비드는 "미국은 신의 도가니(crucible)이고 용광로이다. 유럽에서 온 모든 인종이 녹아내리고 개조된다. … 독일인과 프랑스인, 아일랜드인과 영국인, 유대인과 러시아인 모두 용광로 속으로! 신이 미국을 만든다!"라고 말한다.[7]

1998년 《워싱턴포스트(Washington Post)》에 실린 기사에 따르면, 이 연극은 "모든 이민자가 민주주의, 자유, 시민적 책임의 도가니에서 만들어진 새로운 합금 미국인으로 탈바꿈할 수 있다는 약속"을 담고 있다.[8] 장월은 용광로에서 용해 과정을 거치듯이 유럽 각국의 다른 문화에서 온 이민자가 미국이라는 새로운 국가와 문화에 용해되고 미국성으로 재탄생한다는 의미에서 멜팅

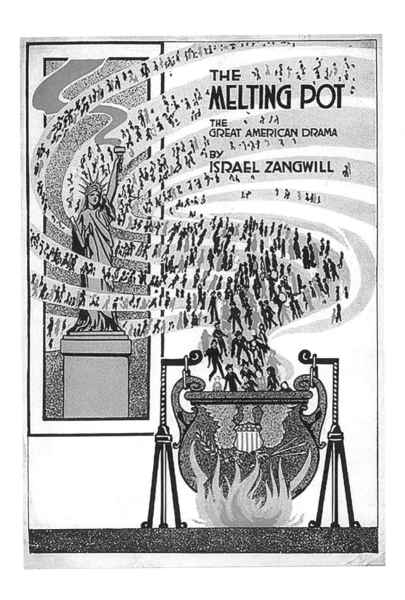

THE **MELTING POT**
THE GREAT AMERICAN DRAMA
BY ISRAEL ZANGWILL

1916년 연극 프로그램 표지, 아이오와대학교 도서관 소장

팟을 은유적으로 사용했다.9 하지만 여전히 유럽 중심의 미국을 지향하고 아시아와 같은 타민족이나 타인종에 대해서는 배타적인 태도가 있었다.

제롬 컨(Jerome Kern)과 오스카 해머스타인 2세(Oscar Hammerstein II)는 장월의 다문화와 다인종 미국이라는 메시지에 공감해 그 뜻에 지지를 보내고 확장하고자 1927년에 유명 뮤지컬 〈쇼보트(Show Boat)〉를 만들었다. 뮤지컬 〈쇼보트〉는 백인(Caucasian) 남자와 물라토(mulatto) 여자라는 다른 인종 사이(interracial)의 사랑을 그리며 이종사회(heterogeneous society)라는 개념을 멜팅팟이라는 은유로 표현했다.

"1882년에는 〈중국인배척법〉이 제정되고, 1920년대에는 쿠 클럭스 클랜(Ku Klux Klan, KKK)이 재결성돼 흑인뿐 아니라 가톨릭 신자, 유대인, 이민자도 대상으로 해서 테러를 자행한, 일련의 인종차별적 사회 현상들은 분명 다문화와 다인종을 지향하는 멜팅팟 개념과는 상반된다.10 20세기에도 백인의 미국이라는 서사가 지속적으로 인종차별적 태도에 영향을 주었으며, 단일한 백인 사회를 이루는 것과 인종차별법이 제정되는 데 사회적 문화적 지지기반이 되었다. 특히 1922년에 미국 정부를 상대로 한 다카오 오자와의 소송(Takao Ozawa v. United States)에 대한 판결은 오직 유럽계 이민자만이 미국인임을 공식적으로 인정한 사례가 되었다.11

데이비드 팔룸보 류(David Palumbo-Liu)는, 20세기 초 우생학자들이 과학적 증거를 제시하며 아시아계 사람이 유전적으로 열등하다고 주장해 사회적 배척과 추방을 합리화했다고 주장한다.[12] 또한 이런 배척과 차별은 백인우월주의로 발전했고, 〈인종 간 결혼금지법(anti-miscegenation laws)〉을 제정하는 데에도 영향을 주었으며, 시민권과 관련해 누가 '미국인'이라는 정의에 적합한가를 불합리하게 규정했다고 설명한다.[13]

배척과 차별을 과학적으로 정당화하려는 시도가 이루어지는 것과 더불어 카툰·노래 등 수많은 문화적 매체는 '존 차이나맨'이라는 표현을 사용함으로써 인종차별 태도를 공공연히 드러냈다. 예를 들면 1868년에 만들어진 〈존 차이나맨의 결혼(John Chinaman's Marriage)〉이라는 노래는 중국계 이민 남성과 유럽계 이민 여성의 결혼에 대해 묘사하면서 중국인의 남성성을 문제로 삼았다.[14]

부정적인 고정관념에서 시작된 아시아 사람에 대한 편견의 서사는 2차 세계대전까지 지속되었다. 1942년 2월 19일 대통령 루스벨트(Franklin Roosevelt)는 〈행정명령 9066(Executive Order 9066)〉을 공포함으로써, 일본계 이민자와 후손을 모두 포로수용소(internment camp)로 몰아넣었고 그들이 소유한 토지에 대한 소유권을 몰수했다. 이는 일본계 이민자와 후손이 일본 제국과 내통하지는 않을까 하는 염려에서 내린 결정이기도 하지만, 한편으로

는 아시아계 인종에 대한 차별 결과이기도 하다. 같은 논지에서 본다면 유럽의 나치와 내통이 있을 수도 있는 독일계 이민자도 같은 대우를 받아야 하지만, 그에 대한 미국 정부 차원의 차별은 뚜렷이 나타나지 않았다.[15]

부정적이고 차별적 편견이 팽배하던 시대에 새로운 변화의 조짐이 보인다. 20세기 초반 아시아 통합을 주장하는 일본 제국주의가 세력을 확장하자 미국은 이를 제지하고자 했다. 제국주의적 논리에 따라 아시아 국가들의 '자유'를 주장하던 제국주의 일본은, 미국에서 벌어지는 아시아계 사람에 대한 인종차별을 근거로 미국이 위선하고 정당하지 않음을 주장한다. 미국은 아시아에서 일본 제국주의가 확장하는 것을 저지하기 위해서, 미국 내 인종 간 불평등에 대한 비판에 합리적으로 반박하고 미국이 전쟁에 개입하는 것에 정당성을 확보해야 했다.

또한 일본 제국주의를 견제하기 위해서 아시아의 다른 국가들과 동맹을 견고히 해야 했고, 이를 위해서는 미국에서 아시아계 사람을 대상으로 하는 인종차별과 관련한 논란을 약화해야 했다. 동아시아권에서 일본 제국주의 세력을 전략적으로 견제하기 위해서 아시아 국가 중 특히 중국과 연합을 맺는 것이 중요해졌다. 이에 이전까지 추하고 악마와 같은 이미지로 묘사되던 중국계 사람에 대한 부정적 편견을 긍정적으로 바꾸면서 중국과 긴

밀한 동맹관계를 맺으려고 노력했다.

국제 정세의 급속한 변화와 자국에 대한 비난과 뿌리 깊게 내린 백인우월주의 및 인종차별 실태에 대한 자성의 목소리가 커짐을 감지하고, 국제관계 재정립과 우호 동맹관계 강화의 필요성을 직시하였다. 국제무대에서 아시아 국가와 동맹관계가 필요함을 반영하듯, 사회 전반에 자리 잡은 차별적 편견을 수정하고 차별에 노출된 미국 구성원의 인권을 신장하기 위해서, 각종 대중매체는 중국계 사람을 미국 일반 시민과 비슷하고 인간적으로 묘사한 이야기를 발굴해 긍정적으로 평가했고, 중국계 사람과 문화를 수용하려는 태도를 보였다. 이런 변화는 국제무대에서 인종차별 국가라는 불명예를 씻어 내고, 일본 제국주의를 견제하며, 다른 아시아 국가들과 동맹관계를 견고히 하고자 하는 외교적·정치적 이유로 일어났다. 여기에 더해 미국 사회에서 인종차별에 대한 자각과 자성의 목소리가 커지기 시작했기에 변화가 일어날 수 있었다.

이런 배경 속에서 펄 벅(Pearl Buck)의 소설 《대지(The Good Earth)》(1931)가 1932년에 퓰리처상을 받고 베스트셀러가 되었으며, 1938년에는 노벨문학상을 받아 펄 벅이 노벨상이 수여된 최초의 미국 여성이라는 영예를 얻은 것도 우연이 아닐 것이다. 선교사인 부모님을 따라 중국에서 40여 년 동안 살며 중국문화와 사

람을 체험한 벅은 자신의 경험담과 문학적 감수성을 저서에 녹여 냈다. 벅은 《대지》에서 인간미가 엿보이는 중국인의 삶을 보여 주었고, 이를 기존에 대중매체가 지배적으로 보여 주던 비인간적 편견과는 다른 수정된 견해로 제시했다. 1932년에 연극협회는(Theatre Guild) 연극 〈대지〉를 브로드웨이에서 상연했고, 1937년에는 《대지》가 영화화되어 미국 대중의 호응을 얻으며 큰 성공을 거두었다.

벅은 1949년에 중국에서 공산주의혁명이 일어나 자신이 또 다른 고국이라고 생각한 중국에 입국하는 것이 거부되자 펜실베이니아에 거주했으며, 끝내 사랑하는 중국으로 돌아가지 못했다. 벅은 평소 아시아에 주둔한 미국 군인 생부에게서 버림받은 혼혈아들이 곤경에 처한 상황에 안타까운 마음을 갖고 있었는데, 1949년에 웰컴하우스(Welcome House)를 설립해 국제 입양프로그램을 적극적으로 운영하였다. 웰컴하우스는 혼혈아에게 새 가정을 찾아 주는 미국의 첫 전문 입양기관이고, 현재도 운영되고 있다. 미국에서 지낸 40여 년 동안 펄 벅은 아시아권 고아들의 안식처를 찾아 주는 데 큰 공헌을 하였다.

벅과 뜻을 같이한 작가 제임스 미치너(James Michener)도 미국 대중에게 아시아 문화와 사람을 소개했다. 사악한 악당이나 매춘부와 같은 부도덕하고 불법적인 이미지가 아니라, 아시아 사

람의 인간다움을 보여 주고, 아시아 문화가 미개하거나 무자비하지 않은 존중할 만한 가치가 있는 문화라고 소개했다. 또한 미치너는 저서에서 이전에 정치적 맥락에서 주요 매체가 비인간화한 중국인도 사람이라는 견해를 밝혔다.

2차 세계대전이 끝나고 미국은 전쟁의 상처를 물리적으로 정서적으로 치유할 기간이 필요했다. 하지만 유럽과 아시아에서 공산주의가 빠르게 확산하면서 국제사회와 자국의 안보에 위기감을 갖는다. 한국전쟁 당시 중국 공산당이 개입해서 저항하자 미국에서는 황인종에 대한 두려움뿐 아니라 이념적 위기의식도 일어났다.[16]

또한 독일 동부에서 공산주의가 득세하자 미국 사회는 경악을 금치 못했다. 2차 세계대전 때의 제국주의 일본과 유사하게 공산주의 국가들도 미국 민주주의에 대한 비판의 수위를 높였고, 그 내용은 주로 미국에서 벌어지는 인종차별이었다. 소련의 대미 선전방송의 반은 사실 미국 내 인종차별 문제를 신랄히 공격하는 것이었다.

당시 전 세계적으로 아시아에 대한 인종차별 행태를 자각하고 수정하려는 변화가 나타나기 시작했는데, 이는 세계 규모의 전쟁이 발발하면서 병력과 자원의 보충이 필요해짐에 따라 아시아권도 아군으로 포섭하려는 움직임에 따른 결과이기도 했다. 미

표. 이민법과 주요 전쟁 역사(1882~1965)

연도	이민 관련 법	대통령 재임 기간	주요 전쟁 역사	
1882	〈중국인배척법〉	체스터 아서 (Chester A. Arthur, 1881~1885)		
1922	〈케이블법(Cable Act)〉(〈기혼여성 독립국적법(Married Women's Independent Nationality Act)〉)	워런 하딩(Warren G. Harding, 1921~1923)		
1924	〈존슨리드법(Johnson-Reed Act)〉	캘빈 쿨리지 (Calvin Coolidge, 1923~1929)		
1941	〈행정명령 8802 공정고용법(Executive Order 8802 Fair Employment Act)〉		2차 세계대전 (1939~1945)	
1942	〈행정명령 9066〉	프랭클린 루스벨트 (1933~1945)		
1943	〈중국인배척법〉 폐지			
1944	〈이민국적법(Immigration and Nationality Act)〉 쿼터 추가			
1945	〈전쟁신부법(War Brides Act)〉	해리 트루먼 (Harry S. Truman, 1945~1953)		
1946	〈행정명령 9808(Executive Order 9808)〉 대통령민권 위원회(The President's Committee on Civil Rights)			
1947	〈전쟁신부법〉 개정			냉전 (1947~ 1991)
1952	〈이민국적법〉[〈맥캐런-월터법(McCarran-Walter Act)〉]		한국전쟁 (1950~1953)	
1964	〈민권법〉	린든 존슨(Lyndon B. Johnson)	베트남전쟁 (1954~1975)	
1965	〈이민국적법〉			

국도 이런 세계적 흐름에 편승해 아시아권 공산주의 세력을 견제하고 비공산주의 국가와는 연합하는 정책을 펼쳤고, 그와 함께 미국의 시민권과 관련한 일련의 변화 움직임도 보였다.

왼쪽 표(이민법과 주요 전쟁 역사)에 나온 법들을 간략히 살펴보자. 앞에 나왔듯이 1882년에 제정된 〈중국인배척법〉은 미국 의회가 중국인 노동자의 이민을 10년간 공식적으로 금지하고(1892년과 1904년에 연장됨) 미국 시민권 취득 자격을 제한하는 법이었다.[17] 1922년에는 미국인 여성이 미국 시민권을 받을 자격이 없는 외국인과 결혼하지 않는 한, 성별이나 결혼 여부에 따라 시민권이 박탈되어서는 안 됨을 보장하는 〈케이블법〉, 일명 〈기혼여성 독립국적법〉이 통과되었다. 앞서 언급했듯이 오자와 소송에서 연방대법원이 〈케이블법〉을 근거로 판결하면서, 미국은 일본인이 백인이 아니라는 이유로 귀화를 금지하는 이민 제한적 〈헌법〉 원칙을 고수했다.[18] 이는 〈중국인배척법〉과 마찬가지로 백인 중심의 자국민을 보호하는 법적 제재였고, 다시 한번 미국은 백인 사회임을 입증하는 판례가 되었다. 같은 맥락에서 1924년에 제정된 〈존슨리드법〉도 "시민권 부적격자"로 분류된 대부분의 아시아인이 입국하는 것을 금지하는 내용이었다.[19]

1941년 6월 25일 루스벨트는 〈행정명령 8802 공정고용법〉을 공표했는데, 특히 방위산업계의 고용에서 인종차별을 금지했다.

이 법은 1942년 필리핀인이 태평양 전선에서 방위산업을 할 수 있는 좋은 기회를 주었다.[20] 앞에서도 언급했듯이 루스벨트는 1942년에 〈행정명령 9066〉를 내려 일본인과 일본계 미국인을 포로수용소로 알려진 이주센터(relocation centers)에 강제로 이전시켰다.[21]

1943년에는 일본과 전쟁하면서 중국과 맺은 동맹을 공식화하고 견고히 하려는 목적으로 〈중국인배척법〉이 폐지되었고 쿼터(quota)제가 도입돼 일부 중국인의 귀화가 허가되었다. 1944년에는 〈이민국적법〉 세부 조항에 105명의 쿼터를 추가했다.[22] 1945년 12월 28일에 제정된 〈전쟁신부법〉은 모든 미군 소속 인력의 비아시아계 및 중국계 배우자와 미성년 자녀의 이민을 허용했다. 전쟁 당시 일본인을 제외하고 미군으로 복무를 했던 아시아계 이민자는 합법적으로 미국 시민이 될 수 있는 선택권이 주어졌다.

트루먼은 1946년 12월 5일 미국 국민의 권리를 강화하고 보호하기 위해 〈행정명령 9808〉을 내려 대통령민권위원회를 설립했다.[23] 또한 트루먼은 민권이 〈헌법〉 따라 보장되어야 하고, 국내의 안정, 국가안보, 일반 복지, 미국 자유 기관 등이 지속적으로 유지되는 데 반드시 필요하다고 밝혔다. 대통령민권위원회의 위원장은 찰스 윌슨(Charles E. Wilson)이 맡았고, 대통령민권위원

회는 1947년에 178쪽 분량의 조사 결과 보고서를 제출했다.[24]

2차 세계대전이 끝난 후에 제정된 〈전쟁신부법〉은 1947년에 아시아인에게 더는 배타적이지 않은 방향으로 개정되었다. 다만 법 시행 후 30일이 지나지 않아 결혼한 경우에만, 그리고 현역 군인과 명예 제대 군인의 배우자에 한해서 이민이 허용되었고 자녀는 배제되었다.[25]

1952년 의회는 기존 이민자 쿼터제를 유지하며 아시아 태평양 삼각지대에 대한 쿼터제를 신설함으로써, 미국 정부는 시민권에 대한 인종적·국가적 출신 장벽을 모두 제거하는 〈이민국적법〉을 제정한다.[26] 1960년대까지 소수민족(minorities)은 시민권 보장을 주장하였고, 이는 인종 간 긴장감을 증폭했다. 결과적으로 1964년 시민권 개정이라는 역사적 사건을 만들어 낸다.

1965년에 의회는 〈이민국적법〉을 개정하여 〈맥캐런-월터법〉이 제한한 이민쿼터제를 1968년에 폐지했다. 이는 이산가족의 재결합(familial reunification)과 특정 직무능력에 중점을 둔 우선 순위체제(preference system)를 만들었다. 이후 이민제도를 표준화해 동반구 출신 이민에 대한 국가별 제한을 2만 명으로 확대하는 대신 전체 동반구 출신 이민을 17만 명으로 제한하였다. 또한 처음으로 서반구 출신의 이민에도 12만 명의 상한선을 두었다.[27] 이로써 많은 부분 서유럽과 북유럽 백인의 귀화에 중심을 둔 〈이민

국적법〉에서 남유럽인과 동유럽인, 아시아인, 기타 비서구인 및
동유럽인을 미국 시민으로 수용하는 법적 근거가 되었다.

기행문학의
서사

국제 정세와 정치적 상황이 변화하자 문화적으로도 변화가 일어났다. 여행 서사가 부상하며 아시아 세계와 문화를 소개하였다. 1차 세계대전 이후 미국 사회에는 신문과 문학의 리뷰를 통해 하이브라우 문화(highbrow culture)가 더 넓은 범위의 독자에게 전파되는 양상이 나타났다. 이러한 현상은 하이브라우 문화 및 로우브라우 문화(lowbrow culture)와 구분되는 미들브라우 문화(middle-brow culture)의 출현으로 이어졌다.

하이브라우는 지식이나 교양이 있는 문화상위층을 의미하고, 로우브라우는 대체로 교육을 받지 못해 지식이나 교양을 갖추지 못한 노동자와 문화하층민을 뜻한다. 이 사이에서 어려운 고전이나 문화예술을 소개한 각종 도서를 읽거나 북클럽 등의 활동을 함으로써 학식과 교양을 갖추기 시작한 문화중간층을 미들브라우라고 칭한다. 미들브라우 문화는 대부분 교양이 높고 문학

적 소양이 상당한 비평가, 강사, 출판업자가 출판한 매체를 대중이 구입하고 소비함으로써 지속된다. 고등교육을 받고 상류 문화를 접한 하이브라우 계층은 고전문학이나 고전예술 작품 등을 누릴 수 있었지만, 로우브라우 계층은 접하기 힘들었다. 그런데 문학과 예술을 소개하는 각종 서적이나 간략한 설명집 등이 널리 출간되자 고전문학과 고전예술은 대중화되어 고등교육을 받지 못한 이들도 대중문화로 누릴 수 있게 되었다. 미들브라우 문화는 하이브라우 문화와 로우브라우 문화 사이에 놓인 "다수의 독자"를 나타낸다.[28]

많은 비평가는 미들브라우 문화가 고전의 가치를 떨어뜨리고 진정한 목적이 없으며, 상업적 가치만 추구하는 것이라고 평가절하했다. 영국 작가 버지니아 울프(Virginia Woolf)는 하이브라우 문화는 예술 그 자체를 목표로 하기 때문에, 로우브라우 문화는 인생을 좇는 것이기 때문에 존중하지만, 미들브라우 문화는 어떤 목표도 추구하지 않고 단순히 상업성만 추구한다고 비판했다.[29] 미국 평론가 드와이트 맥도널드(Dwight Macdonald)는 미들브라우 문화를 대중문화(Masscult)와 미드컬트(Midcult), 즉 복제와 조작(대중문화)으로 시장가치와 소비주의를 지향하고, 하이브라우 문화를 간음하고 남용해 하이브라우 문화를 위협한다고 비판했다.[30]

이러한 비판에 따르면, 1950년대와 1960년대의 미들브라우 문화는 고전에 대한 접근성을 높이고 책을 산업상품으로 판매한다는 두 가지 기본 특성이 있었다. 미들브라우 문화는 하이브라우 문화를 면밀히 조사해 대중의 접근성을 높여 미국인 사이에서 확대되었다.

예를 들어 1926년에 창립된 북오브먼스클럽(Book-of-The-Month Club)은 회원에게 최신 출판물에 대한 정보와 출판된 작품에 대한 전문가의 리뷰를 가독성이 높은 형태로 제공했다. 북오브먼스클럽의 이달의 책으로 선정된 작품 중 하나는 앞에도 나온 해머스타인의 뮤지컬 〈쇼보트〉의 원작인 에드나 퍼버(Edna Ferber)의 〈쇼보트〉(1926)였다. 뮤지컬로 각색되기 전에 이미 수많은 독자가 리뷰를 읽고, 인종 간 결혼 문제를 소재로 한 내용과 핵심 주제 및 의의 등을 파악할 수 있었다. 북오브먼스클럽 외에도 《뉴욕 헤럴드 트리뷴(New York Herald Tribune)》의 북섹션, 《리더스 다이제스트(Reader's Digest)》, 《새터데이리뷰(The Saturday Review of Literature)》와 같은 출판물도 앞을 다투어 미들브라우 독자에게 간추린 정보를 제공했고, 이러한 사전 정보는 원서를 읽을 때에 도움이 되었다.[31]

이러한 현상은 2차 세계대전 이후 미국문화에 큰 영향을 끼치기도 했다. 그중에서도 여행서는 냉전 초기부터 엄청난 인기를

끌었다. 당시는 각 가정에 텔레비전이 널리 보급되기 전이었고 텔레비전 프로그램 또한 다양하지 않았기 때문에 미들브라우 문화는 독서가 큰 비중을 차지했는데, 그중에서도 대중은 유명하고 상을 받은 여행서를 많이 접했다.

기행문학(travel literature)은 보통 사람의 여행 경험을 바탕으로 한 여행 서사의 집합이다. 이 책들은 오락적 가치와 함께 역사 기록 및 지리 문화 정보 등으로 독자를 교육했다. 이러한 유익한 특성은 특정 정부 기관이 여행 작가를 특정 지역의 전문가로 초빙하게 하기도 했다. 이런 맥락에서 기행문학은 인쇄된 페이지의 상상력, 또 어떤 경우에는 공연, 낯선 목적지를 소개하며, 외국과 외국 문화로 독자를 이끌었다. 기행문학은 독자를 미국 주류사회의 일반적인 경험과는 거리가 먼 이국의 사람과 장소에 대한 역사나 현대적 이해의 장으로 인도한다. 기행문학을 토대로 무대화되거나 영화화된 작품은 백인이 곧 미국이라는 백인 중심적인 생각에 의문을 제기하고, 다양한 아시아 사람을 친숙하고 존경할 만하다는 분위기로 소개하기도 했다.

'우호관계 지속':
외교정책과
예술

앞에서 살펴본 아시아계의 이민과 시민권에 대한 법적 제한이 차례차례 해제된 것을 두고, 크리스티나 클라인(Christina Klein)은 저서 《냉전 오리엔탈리즘(Cold War Orientalism)》에서 "이러한 법률 개혁과 이민 증가는 미국에서 아시아인의 이미지와 의미를 바꾸기 시작했다"라고 하면서,[32] "이제는 아시아인이 합법적인 외국인이 아닌 '이민자'의 지위를 주장할 수 있다"라고 언급했다.[33]

앞에서도 나왔듯이, 미국은 국제관계 맥락에서 내부의 인종차별에 대한 국가의 문제의식을 심화하기 시작했다. 트루먼 대통령이 1948년에 취한 민권프로그램은 국가 차원에서 문제를 인식했음이 반영된 것이다. 더구나 트루먼은 국방부 장관에게 미군 내에서 인종차별을 종식할 것을 강력히 요구했다.[34]

이는 냉전 초기에 국제무대에서 미국에 대한 반감이 강한 것

을 배경으로 했다. 특히 소련은 미국이 세계 최강국이었던 영국을 대체해서 제국주의적인 역할을 한다고 비난했다.[35] 또한 미국이 다른 나라를 침략하여 식민지화하고 흑인과 아시아계 사람에 대해 인종차별적 행태를 보이는 것을 맹렬히 비난했다. 실제로 소련의 반미 선전의 절반은 인종 문제에 집중됐다.[36]

이러한 비난은 미국이 아시아 국가와 사람을 공산주의에서 구한다거나 아시아 국가에 도움을 준다는 정치적 정당화와 명분을 약화해 미국 지도자를 곤혹스럽게 만들었다. 2차 세계대전 때 제국주의 일본이 미국의 인종차별적 행태을 맹렬하게 비난하여 아시아 국가들과 국제동맹관계를 맺는 데 난관을 겪었던 미국 정부는 이와 유사한 소련의 반미 선전을 심각하게 받아들였다. 그렇기에 아시아에서 공산주의의 확대를 막기 위해서는 아시아 국가들과 동맹을 맺는 것이 상당히 중요했다.

이러한 비판에 대한 대응책으로, 미국 정책 입안자들은 인종차별을 정당화하는 데 일조했던, 아시아 사람과 문화에 대한 왜곡된 고정관념을 바꾸려고 시도했다. 변화의 시도는 대중매체에서 많이 나타났고, 특히 아시아 친화적 재현과 서사를 담은 문화공연을 반복적으로 상연한 것이 일조했다.

호미 바바(Homi Bhabha)는 "분열적이고 다중적인 신념의 한 형태인 '정형(고정관념)'에 성공적으로 의미를 부여하기 위해서

는 다른 고정관념의 지속적인 반복이 요구된다. 은폐해서 발생된 결핍 위에 이루어지는 은유적 '가면 씌우기(masking)' 과정은 고정관념에 고착성과 환상성(phantasmatic quality)을 동시에 부여한다"라고 설명한다.[37] 다시 말하면, 아시아인이 스스로 정의한 아시아 정체성을 덮고 은폐하고, 진정한 아시아성이 없는 결핍과 부재를 허구적이고 반복적인 이야기와 왜곡된 재현으로 대신하였고, 이는 곧 진정한 아시아를 대체한 아시아 고정관념으로 은유적 '가면 씌우기'를 형성했다는 말이다. 진실한 아시아 사람과 문화를 직시하지 못하고, 매체가 왜곡하고 허구로 만들어 낸 고정관념과 부정적 이미지가 대중에게 영향을 주어 대중이 실생활에서 편견과 차별을 실행하는 반복적 악순환이 문제이다.

조지핀 리(Josephine Lee)는 "대중문화예술의 고정관념은 특정 신체 부위의 특징을 강조하거나 시각적으로 분리해 특정 신체 부위에 주의가 집중되게 하는 폭력적 해체를 재현한다"고 설명했다.[38] 따라서 중국인은 개별적이고 온전한 인간이 아니라 오히려 열심히 일하는 백인 미국인의 직업을 빼앗아 가는, 문명화되지 못한 반민주주의적인 전체 무리(horde)의 팔과 다리로 보였다. 이러한 편견에 근간을 둔 고정관념이라는 점에서, 아시아성은 개별적 아시아성을 내재한 실제 아시아 사람에 대한 이해도

가 낮고 직접 만난 경험 또한 없는 상태에서 상상되고 왜곡되어 해체된 이미지로만 존재하고 공유됐다. 그렇기 때문에 연극이나 대중매체에서 아시아인은 고정관념이 다분히 반영된 허구적 상상물이자 편견의 대상으로 표현되고는 했다.

기존의 아시아성과는 다른 서사를 소개하고 아시아인의 인간미 있는 이야기를 전하는 기행문학은, 미국 정책 입안자들이 자국에 뿌리 깊이 자리 잡은 환상과 고정관념을 바꾸는 데 상당히 중요했다. 이러한 기행문학은 독자를 낯선 아시아로 초대하여 아시아를 간접 체험을 하게 함으로써 이국적인 배경과 사람에 친숙함을 느끼게 했다. 일례로 대통령 드와이트 아이젠하워(Dwight D. Eisenhower)는 민간외교프로그램(People-to-people Program)을 적극 장려해, 민간 차원에서 아시아계 사람과 교류하고 관계를 형성하도록 유도했는데, 이를 토대로 미국이 국제무대에서 아시아 국가와 우호관계를 맺기를 기대했을 것이다.

미국이 일본과 우호관계를 지속적으로 유지하기 위해 취한 조치들은 멋지고 건전하다. 외교정책과 백서(white papers)는 대중이 파악하지 못하고 애매히 넘어가는 경우가 많다. 그러나 우리가 일본에서 그들의 음악을 듣고, 춤을 보고, 집 안의 장식, 패션, 그리고 일상생활에서의 다른 모습을 보고, 그들을 수긍할 수도 있고 이해할 수

도 있음을 발견한다면 그것이 바로 국가 정책을 시행하는 목적이다.[39]

1954년의 이 신문기사처럼 국가 정책의 목적은 대중이 아시아성을 합리적으로 이해하게 하는 데 있었다. 여행 작가는 두 가지 전략을 사용했다. 아시아 사람과 아시아 국가를 미국 대중에게 친숙히 만드는 것과 미국 사람을 미국이나 해외에 소재한 아시아 공동체로 초대하는 것이다. 여행 작가는 이렇게 아시아 문화와 사람을 미국인이 직간접적으로 체험하게 하고, 그 경험에서 공감대를 끌어내어, 점차 아시아의 고정관념과 편견적 서사를 바꾸었다.

2차 세계대전 이후 미국인의 해외여행이 다시 가능해지자 여행 작가는 미국 주류 독자에게 아시아성을 소개하는 데 열을 올렸다. 크리스티나 클라인은 대법관 윌리엄 더글러스(William O. Douglas)가 아시아와 중동을 여행한 후 네 가지 이야기를 집필한 점과《새터데이리뷰》에 아시아와 관련한 다양한 책을 소개하는 리뷰를 기고한 점을 들어, 전후에 여행기 집필 붐이 일었다고 설명했다.

또 그로브 데이(A. Grove Day)는, 1940년대 말부터 1950년대까지 전후 미국 대중의 상상력을 자극하는 아시아와 태평양 이야

기를 창작한 작가 가운데 영향력이 가장 큰 작가로, 미치너를 꼽았다. 미치너의 이야기에는 작가가 2차 세계대전 때와 그 이후에 남태평양에서 체류하는 동안 기록한 내용들이 담겼다.

번 스나이더(Vern Sneider)와 레너드 스피겔개스(Leonard Spigel-gass)는 전후에 일본을 여행했고, 그 경험을 각각《8월 달의 찻집(The Teahouse of the August Moon)》(1951)과《머조러티 오브 원(A Ma-jority of One)》(1959)을 저술하는 데 기초자료로 사용했다.

여행 글쓰기의 유행은 1948년에 〈머나먼 곳(Far Away Places)〉과 같은 히트곡을 만들어 내며 미국 대중음악계로도 확대되었다.[40] 이 곡은 조앤 휘트니(Joan Whitney)와 앨릭스 크레이머(Alex Kram-er)가 작곡하고, 당대 유명한 인기 가수들이 노래했다. 이 노래는 듣기 좋은 멜로디와 가사를 통해 아시아 세계로 초대했다. "이상히 들리는 이름을 가진 머나먼 곳 … 중국이나 어쩌면 시암으로 가며, 책꽂이에서 꺼낸 책 속에서 읽었던 먼 곳들을 직접 보고 싶다"와 같은 가사는 다양한 인기 기행문학과 잘 어울렸다.

1873년에 초판 발행된 쥘 베른(Jules Gabriel Verne)의《80일간의 세계 일주(Around the World in Eighty Days)》가 1950년에 재출판되어 인기를 얻었고, 앞서 언급한 펄 벅의《대지》도 1950년에 포켓북으로 재출간되었으며, 1952년에 하인리히 하러(Heinrich Harrer)의《티베트에서의 7년(Seven Years in Tibet)》이 발간되는 등 기행문

학 작품이 많은 독자의 관심을 받았다.

이 작품들은 냉전시대 때 독자가 이국적인 아시아 세계를 방문하고 경험하게 했을 뿐 아니라 아시아 문화와 사람을 체험하여 더 잘 이해할 수 있게 했다. 앞에서도 언급했듯이 벅의《대지》는 인종적 편견이나 증오심을 띠지 않는 목소리로 중국에 관한 삶과 이야기를 들려주어, 독자가 중국문화와 사람을 우호적으로 인식하게 하고 외국 문화에 친숙함을 느끼게 하는 데 도움이 되었다. 미치너의《아시아의 목소리(The Voice of Asia)》(1951)와 스나이더의《굴 한 통(A Pail of Oysters)》(1953)은 초기의 냉전 대립 구도 상황에서 지역의 평화를 유지하기 위해서는 아시아인과 서로 문화적인 이해관계를 맺는 것이 중요함을 강조했다.[41]

브로드웨이와 할리우드도 냉전 시대에 아시아 사람과 문화에 관심을 보이고 작품으로 그것들을 소개했다. 마거릿 랜던(Margaret Landon)의《애나와 시암의 왕(Anna and the King of Siam)》(1944), 미치너의《남태평양 이야기(Tales of the South Pacific)》(1947), 스나이더의《8월 달의 찻집》, 그리고 친양 리(Chin Yang Lee)의《플라워 드럼 송(The Flower Drum Song)》(1957)과 같은 작품이 뮤지컬과 영화로 각색되어 많은 인기를 얻었다. 스피겔개스의《머조러티 오브 원》은 연극으로 상연되었고 1961년에는 영화로도 제작되었다.

다섯 작품 모두 아시아 사람을 사랑스럽고 인간미 있는 사람으로 묘사하여 대중은 아시아에 친숙함을 가질 수 있었다. 이런 친숙함과 관심은 아시아 문화와 분위기가 있는 지역으로 여행하는 것에 대한 관심으로도 이어졌다. 이런 경향은 독자와 관객에게 상상 속에서 편견으로 미워하거나 인종차별적 태도를 고착하기보다, 아시아 사람을 직접 만나고 문화를 경험하기를 권장하는 분위기를 양성했다. 일부 비평가는 미국의 자본주의와 관광업을 키웠다는 점에서 이 다섯 가지 작품의 서사를 비난하기도 했지만, 이는 그만큼 미국 대중이 아시아 문화와 관련한 지역을 관광하는 것에 관심이 높아졌고 그에 따라 관광하고자 하는 수요가 많아졌음을 방증한다.

미치너가《남태평양 이야기》와《하와이(Hawaii)》(1959)로 아시아인의 삶과 문화를 미국 대중에게 소개할 때까지도 아시아-태평양 지역에 관한 관심도 지식도 없었던 것 같다는 주장도 나왔다. 롭 윌슨(Rob Wilson)은《남태평양 이야기》가 리처드 로저스(Richard Rodgers)와 해머스타인에게 백색 신화(white mythology)를 제공했고, 로저스와 해머스타인은 전쟁으로 파괴된 인종 배경(ethnoscape)을 담고 있는 프랑스령 섬을 '발리하이'라는 관광지 헤테로토피아와 미국문화 지배 겸 '밀리투어리즘(militourism)'의 인종차별적 판타지로 변형해 뮤지컬로 탄생시켰다고 주장한다.[42]

윌슨은《남태평양 이야기》와 같은 기행문학이 관광과 관능주의적 의제에 초점이 맞추어져 있다고 지적했다.

이런 비난받을 만한 요소가 있음에도 필자는 이 작품을 구체적인 역사적·정치적 배경에서 고려해야 한다고 생각한다. 2차 세계대전 동안 미국은 일본의 제국주의와 군사력을 직접 경험하고 이에 경악했다. 앞에서 설명한 것처럼 진주만(Pearl Harbor) 폭격으로 충격을 받고 크게 놀란 미국 사회는 황화론에 기댄 인종차별적 행태를 강하게 보였고, 아시아인을 미국인으로 완전히 받아들일 준비가 되어 있지 않았다. 아시아계 인종에 대한 배타적 태도가 지배적인 시대에, 미치너가 용감히《남태평양 이야기》와 같은 작품을 저술해 미국 독자에게 아시아계 사람과 문화도 이해할 수 있고 위협적이지 않다는 이야기를 했다는 데 의의가 깊다고 하겠다.

여기서 다섯 작품 원작자의 삶과 삶이 녹아든 작품을 개괄적으로 살펴보겠다. 작가들은 각자 아시아와 관련한 경험을 바탕으로 해서 작품을 저술했고, 긍정적인 시각으로 아시아 사람을 소개하는 데 열정적이었다. 먼저 마거릿과 남편 케네스 랜던(Kenneth Landon)은 1927년부터 1937년까지 시암(지금의 타이)에서 장로교 선교사로 일했다. 당시 마거릿은 애나 해리엇 리어노언스(Anna Harriette Leonowens)가 시암에서 경험한 일들을 바탕으

로 창작한 두 편의 소설《시암 궁정의 영국인 여자 가정교사(The English Governess at the Siamese Court)》(1870)와《하렘의 로맨스(The romance of the Harem)》(1872)를 소개받았다.

두 작품에 흥미를 느낀 마거릿은 리어노언스라는 인물의 삶을 추적해 그에 관한 이야기를 시암 궁정의 애나라는 인물의 삶으로 재구성하여 묘사했다. 마거릿은 리어노언스의 원작을 바탕으로 해서 본인의 시암 선교사 경험을 더하고, 미국 민주주의에 대한 영감도 포함해 소설《애나와 시암의 왕》을 탄생시켰다.《애나와 시암의 왕》은 베스트셀러가 되어 미국 독자에게 많은 관심을 받았다.[43] 원작에서 중심인물인 여성은 공식적으로 국적이 영국이지만, 마거릿이 창조한 애나라는 인물은 1937년부터 1944년 사이의 힘든 전쟁 기간에 미국 민주주의에 대한 사고와 문화를 반영하고 설파한 미국적 인물이다.[44]

《애나와 시암의 왕》이 출간된 1944년은 미국 정부가 동남아시아(인도차이나반도) 지역에 대한 정보와 이해도를 높이려던 결정적인 순간과 때를 같이했다. 제국주의 일본이 무력을 동원해 동남아시아로 세력을 확장하자 미국 정부는 이 지역에 대한 정보와 전문인력이 얼마나 부족한지 깨달았다. 이에 1941년 루스벨트 대통령은 마거릿의 남편 케네스가《아시아 매거진(Asia Magazine)》1939년 1월호에 기고한 글〈시암은 호랑이를 탄다(Siam

Rides the Tiger)〉에 주목했다. 케네스는 이 글에서 인도차이나에 있는 일본인에 대한 정보를 제공했다.[45]

인도차이나를 포함한 동남아시아에 정부가 지대한 관심을 보이며 동남아시아에 대한 정보를 필요로 한다는 점을 방증하듯이, 이듬해인 1942년 랜던 가족은 워싱턴 D.C.로 이주했고, 케네스는 인도차이나 전문가로 정부 기관에서 근무했다.[46] 케네스는 1950년 타이의 국왕 푸미폰(Bhumibol Adulyadej)의 대관식에 미국 대표로 참석하기 위해 타이와 동남아시아를 여행했다. 부통령 리처드 닉슨(Richard Nixon)과 대통령 아이젠하워의 백악관 참모들은 케네스에게 국가안전보장회의의 정책을 수행하는 데 필요한 동남아시아와 관련한 정보를 자문했다. 또한 케네스는 응오딘지엠(Ngo Dinh Diem)과 호찌민(Ho Chi Minh)과 같은 아시아 지도자를 만났다.[47] 이처럼 케네스의 외무 경력은 미국 정부가 동남아시아에 대한 정보와 전문지식을 얼마나 높이 평가하고 필요로 했는지 보여 준다.

케네스의 정보와 전문지식이 미국 정부에 중요했듯이, 마거릿의 동남아시아에 대한 이야기도 중요했다. 마거릿의 소설은 미국 대중에게 아시아 국가를 소개하고 아시아인의 문화와 삶을 소개했다는 데 의의가 있다.

물론 지금의 시각에서는 비판의 여지가 분명 남아 있음도 부

정할 수 없다. 마거릿은 "계몽되지 않은 나라에 민주적 이상을 가져오기(bringing democratic ideals to an unenlightened nation)"처럼 계몽주의적 주제를 담았는데, 여기서 계몽되지 않은 국가는 타이(시암)를 비롯한 아시아 국가를 뜻했다.[48] 다르게 말하면, 미국이 민주적 이상의 횃불로 아시아 국가를 계몽해야 한다는 메시지가 담긴 것이다. 이 점은 동남아시아 특히 타이의 입장에서 볼 때, 분명 상당히 부정적인 견해이고 이후 1951년에 뮤지컬로 제작된 〈왕과 나(The King and I)〉에 대한 강한 반감을 갖게 했다. 뮤지컬 〈왕과 나〉는 아시아 사람 특히 아시아 어린이의 사랑스러움과 인간미를 무대화하고 소개하려는 의도가 컸지만, 아쉽게도 원작이 보인 오리엔탈리즘의 기본 틀에서 크게 벗어나지는 못했다.

다음으로 20세기에 유명한 미국 소설가 가운데 한 명인 미치너는 2차 세계대전 당시 항공기 유지보수 전문가로 태평양전쟁에 종군했고, 이후 남태평양의 뉴기니에서 타히티에 이르는 지역에 파견되어 미 해군의 역사 편찬위원으로 근무했다.[49] 제대후 군인으로서의 경험과 2차 세계대전 당시 남태평양에서 일어난 이야기를 수록한 《남태평양 이야기》를 출판했다. 미치너는 《남태평양 이야기》로 1948년에 소설 부문에서 퓰리처상을 수상했는데, 이는 미국 정부의 정책, 특히 소수민족에 관한 수용적 정

책을 지지한 것이라 할 수 있다.[50] 미치너는 이어서 아시아 지역과 사람을 소재로 한 책을 저술하였고, 당시 독자에게 상당한 인기와 관심을 받았다.《도코리 다리(The Bridges at Toko-ri)》(1953),《사요나라(Sayonara)》(1954),《하와이》등에서 아시아 문화와 사람을 미국 대중에게 소개하였다.

이와 더불어 미치너의 삶에도 아시아계 사람에 대한 우호적 자세가 나타난다. 미치너는 1955년 일본계 여성 마리 요리코 사부사와(Mari Yoriko Sabusawa)와 결혼했다. 사부사와는 정치학 및 국제관계 전문가였으며, 미국인종관계위원회(American Council on Race Relations)와 미국도서관협회(American Library Association)에서 일했다.[51] 부인과 더불어 미치너도 자신의 작품을 통해 아시아와 미국의 관계를 재정립하는 데 기여했다.

세 번째로 스나이더는 중서부를 배경으로 작품 활동을 하면서 미시간에서 살았다. 1940년에 노터데임대학교를 졸업했고, 이후 미군에 입대했다. 스나이더도 미치너처럼 2차 세계대전 때 복무한 경험을 책의 기반으로 삼았다.《뉴욕타임스》부고에 따르면, 스나이더는 1945년 4월 오키나와에 상륙한 미국 부대의 일원이었다. 그곳에서 그는 5000명이 사는 마을 토바루의 지휘관이 되었고, 이는《8월 달의 찻집》에 나오는 토비키 마을의 소재가 되었다. 이 소설에는 오키나와에 주둔하는 미군 재건부대

(reconstruction army)의 이야기가 담겨 있다.

그런데 스나이더가 전후에 담당한 부서나 직무 등의 경험에 대한 내용은 의문시되고 논란이 되었다. 오키나와에서는 일본 본토처럼 재건 프로그램이 시행되지 않았는데, "오키나와의 광대한 지역을 강제수용하고 오키나와의 물자를 징발할 목적으로" 미군이 군사기지로 사용했기 때문이다.[52] 여기에서는 스나이더가 오키나와에서 실제로 어떤 역할을 맡았는지, 오키나와에 재건부대나 강제수용과 징발을 목적으로 한 부대가 실제로 주둔했었는지 하는 논란과 사실의 여부는 차치한다.

스나이더는 《8월 달의 찻집》에서 보인 유머를 통해서 두 가지 결과를 이루었다. 참전용사와 미국 시민이 이 희극 소설을 접함으로써 어둡고 깊은 상처나 트라우마가 될 수 있었던 전쟁의 기억을 치유할 수 있게 했고, 그로써 전후의 적인 공산주의에 대항하고 이전의 적이었던 일본과 동맹관계를 맺으려는 미국 정부의 외교에 긍정적인 영향을 주었다.

존 패트릭(John Patrick)이 원작의 내용을 충실히 따라 각색한 브로드웨이 연극 〈8월 달의 찻집〉은 관객이 아시아 문화를 간접 경험하여 아시아 문화에 공감하게 하였으며, 미국이 아시아를 보호하고 아시아에 관여하는 것이 정당하다는 메시지를 전했다. 이 연극은 전쟁 후 미군 주도로 재건 프로그램이 한창 진행 중인

1956년 영화 〈8월 달의 찻집〉 포스터

오키나와 섬으로 관객을 초대한다.

피스비 대위는 미국 민주주의를 교육하기 위한 학교를 세우는 임무를 맡고 오키나와의 작은 마을에 배치된다. 현지 사정을 잘 모르는 그는 의도치 않게 연꽃(Lotus Blossom)이라는 이름의 게이샤를 선물로 받는다. 외지인 피스비는 연꽃의 도움으로 마을 사람과 농업, 상업 상품, 문화 교류, 교육 등을 통해 돈독한 관계를 맺는다. 피스비의 감독관인 퍼디 대령은 원주민의 인적 자원과 문화를 존중하며 활용하기보다는 미국 정부가 정한 계획을 따르라고 요구하지만, 이런 모습은 현지 문화와 사정을 이해하지 못한 어리석은 조치임이 강조되었다. 이야기가 진행될수록 마을 사람은 피스비를 아버지로 연꽃을 어머니와 같이 여기며 가깝게 지낸다. 연꽃은 마을 여성에게 화장, 옷차림, 행동 등을 교육한다. 피스비는 마을 사람이 자족할 방법을 찾다가 마을 사람이 만든 술을 판매할 계획을 생각한다.

〈8월 달의 찻집〉은 오키나와의 이야기꾼 사키니의 간접적인 지휘와 지혜로 막을 내린다. 어수룩하고 단순해 보이는 사키니는 현지 사정을 잘 아는 현명한 아시아계 형처럼 피스비에게 현실적인 조언을 하며 임무를 잘 수행하게 한다. 이 이야기는 아시아계 사람과 문화에 친숙하지 않은 미국 대중에게 아시아인은 열심히 일하고 가족을 꾸리고 인생을 즐기는 무해한 사람이라는

인상을 주면서 간접경험과 공감대를 토대로 아시아에 대한 우호적 감정을 형성하는 데 기여한다.

《8월 달의 찻집》은 미국의 학교 교육제도에 대해서 생각할 점들을 대중에게 제시하고, 우호적 감정을 바탕으로 무해한 아시아계 어린이의 이미지를 강화했다. 2차 세계대전이 끝나자 전시의 생활방식에서 벗어나 1950년까지 미국 사회는 평상시 생활방식이 정착되었고 행복한 가족생활의 꿈은 베이비붐이라는 현상으로 이어졌다. 가족의 꿈이 더욱 확고해지고 현실적으로 구체화됨에 따라, 아이에 대한 부모의 책임이 더욱 엄격히 요구되었다. 대공황기에 암울한 어린 시절을 보냈고, 전쟁 기간 식량 및 물품 부족에 시달렸던 부모 세대는 자녀에게 그들이 경험하지 못했던, 특히 교육의 기회와 관련하여, 그들이 누리지 못한 모든 것을 주고 싶어 했다. 이러한 부모의 헌신적인 태도와 출생아 수의 증가는 아동 지향 사회로 변모하게 했고, 사회는 더 많은 학교와 교사가 필요해졌다.

이를 전체적이고 체계적으로 운영할 기관이 필요해짐에 따라 보건교육복지부(Department of Health, Education, and Welfare, HEW)가 1953년에 설립되었다. 보건교육복지부는 미국 연방의 교육정책을 결정하는 중심 권력이 되었고, 이러한 교육정책에는 연방정부가 학교를 지원하는 내용도 포함되었다.[53] 앞서 살펴본 1954

년 브라운 대 토피카교육위원회의 대법원 판결 이후, 연방정부는 유색인 학생과 '백인 학생의 혼합'을 금지한 학교와 학군에 대해서는 재정적 지원을 배제했다.[54] 특히 1946년 멘데즈 대 웨스트민스터(Mendez et al. v. Westminster School Dist. of Orange County et al.)와 같은 소송 사례는 유색인종과 백인 학생 사이 분리 교육이 학생들의 헌법적 권리를 침해했다고 판정했다.[55] 그리고 1954년 대법원 판결로 '일본인, 중국인, 몽골인'의 자녀도 일반 공립학교 체제에 따라 자유롭게 입학할 수 있었다. '분리되지 않고 평등한(equal but not separate)' 교육의 기회가 확대되면서 소수민족 자녀와 다수 민족 자녀가 함께 어울리고 사람 대 사람의 관계를 형성할 수 있었다.

미국 정부의 부모로서의 보살핌과 책임이라는 정치적 담론은 내국인만으로 한정되지 않았다. 1948년에 제정되어 1953년까지 시행된 〈난민법(Displaced Persons Act)〉을 통해 미국 외에서 아이를 입양하는 정책이 시행되었는데, 주로 유럽 어린이를 대상으로 했다. 이후 한국전쟁이라는 정치적 상황은 1952년의 〈이민국적법〉에 영향을 미쳐[56] 아시아 고아가 법적으로 미국 부모에게 입양될 수 있게 했다. 아시아의 고아에게 할당된 수의 비자를 허용한 이 법은 1957년에 개정되어 비자 발급에 수의 제한을 두지 않았다. 1953~1963년에 8812명의 아시아의 아이가 미국 부

모에게 입양되었고,[57] 1955~1961년에는 4000명의 한국 고아도 포함되었다.[58] 전쟁고아를 전폭적으로 입양하는 것은 세계 무대에서 미국 정부가 희망이라는 대중적 이미지를 강화했다.

영화배우 제리 루이스(Jerry Lewis)가 고아가 된 일본 소년을 돕는 모습으로 출연하는 영화 〈게이샤 보이(The Geisha Boy)〉(1958), 가수 겸 영화배우인 엘비스 프레슬리(Elvis Presley)가 출연해 어린 중국 소녀를 돌보는 내용을 담은 〈세계박람회에서 생긴 일(It Happened at the World's Fair)〉(1963) 같은 영화는 아시아 아이를 돌보는 성인 미국인의 이미지를 강조했다. 또 〈아버지가 가장 잘 알아(Father Knows Best)〉와 같은 유명 TV 프로그램의 한 에피소드에서 미국 백인 가정이 한국 고아 소년을 성공적으로 입양하는 내용을 다루기도 했다.

미국 보스턴대학교 역사학과 교수 아리사 오(Arissa Oh)는 기독교적 아메리카니즘(Christian Americanism)의 영향을 강조했다. "미국이라는 희망의 상징인 국가이자, 눈물과 아픔을 씻어 낼 지상천국이 있다. 마지막으로 참을성 있고, 희망적이고, 현명한 아이들이 있다. 자신들을 고통에서 구해 줄 사람들 앞에서 울면 안 된다는 것을 잘 아는 아이들이다."[59] 이 합법화된 입양 과정을 통해 미국 가족이자 미국 사회의 구성원이 될 수 있다는 메시지가 전파되었다.

이런 사회문화적 맥락에서 《8월 달의 찻집》도 사랑스럽고 협조적인 아시아계 아이를 돌보는 피스비를 아버지상으로 제시한다. 아시아 문화와 역사를 모르지만, 그들과 함께 생활하고 이해의 폭을 넓히면서 아버지와 같은 인물로 아시아 문화와 어린이를 수용하는 모습을 보인다.

네 번째로 리는 1957년에 《플라워 드럼 송》을 출판했다. 샌프란시스코 차이나타운을 배경으로 한 《플라워 드럼 송》은 초기 냉전시대에 중국 이민자가 겪었던 삶의 투쟁, 특히 세대 간, 문화 간 갈등을 묘사해 베스트셀러가 됐다.[60] 《플라워 드럼 송》은 중국계 이민자의 투쟁을 현실적으로 소개하고 미국 정책 입안자가 원하는 이념을 그려냈다.

미국의 자본주의 및 민주주의, 소련과 중국의 공산주의라는 이념적 긴장 상황에서, 아시아계 미국인 리는 시민권을 취득한 이민자이자 성공한 미국 작가로서 아메리칸 드림을 성취한 롤모델이었다. 리의 존재는 미국에서 발생하는 아시아계 사람을 향한 인종차별의 현실과 실태에 대한 우려 깊고 날카로운 비난을 줄이고, 미국이 인종차별 국가라는 이미지에서 벗어나게 했다.

리는 〈중국인배척법〉이 폐지된 1943년 미국으로 건너와 1947년 예일대학교에서 연극학 석사학위를 받았다. 졸업 후 그는 중국으로 돌아갈 계획이었으나, 다른 많은 중국 학생과 마찬가지

로 공산혁명 이후 중국의 정치적 불확실성 때문에 미국에 정착하기로 했다.[61]

그는 샌프란시스코에 본사를 둔 《차이나월드(Chinese World)》의 칼럼니스트가 되었고, 차이나타운의 중심도로의 이름을 딴 그랜트애비뉴(Grant Avenue)라는 코너에 칼럼을 실었다.[62] 칼럼니스트로서 그는 샌프란시스코 신문들의 영어 뉴스와 이야기를 광둥어로 번역했다.[63] 대부분의 이야기는 흥미 위주였고 정치적인 내용은 거의 없었다. 1949년 리더스 다이제스트 이야기경연대회에서 1등을 했고, 그의 단편소설은 선문집 《최고의 오리지널 단편소설(Best Original Short Stories)》에 실렸다.[64]

같은 해에 리는 미국 시민으로 귀화했다. 그는 10년 넘게 칼럼니스트로 일하면서 신문이 샌프란시스코의 중국인 이민자의 삶에 어떻게 직접적으로 영향을 미치는지 목격했고, 그들에게 다양한 의견과 삶의 이야기를 나눌 수 있는 공간을 제공했다. 결국 그의 문학작품과 신문 등의 출판물은 미국 사회가 중국 공동체를 간접 경험하는 장이 되었고, 새로 샌프란시스코로 이주한 사람에게는 정착에 필요한 실질적 정보를 제공했다. 또한 일반 미국인이 누리는 시민권을 얻기 위해 투쟁하면서 더 견고한 중국계 미국인의 정치적 네트워크를 확립하고 발전시키는 데 도움을 주었다.[65]

소설 《플라워 드럼 송》은 샌프란시스코에 사는 한 중국인 가족의 이야기를 다룬다. 소설의 초점은 이민자와 미국 현지화된 자녀 사이의 세대 차이뿐만 아니라 교육, 취업, 돈, 사랑, 이민에 있다. 미국으로 이주한 지 5년이 지났지만, 아직 중국의 전통과 유교적 가치에 변함없이 애착하는 63세의 부유한 왕치양의 가족 이야기이다. 매우 가족 지향적이고 위계적인 그는 미국 음식을 먹는 것, 영어를 사용하는 것, 은행을 이용하는 것, 그리고 서구의 의료서비스를 받는 것 등을 거부한다. 중국 족자, 고가구 등 중국식으로 꾸며진 이층집에서 중국 후난성에서 데려온 하인과 요리사와 함께 중국문화를 고집스럽게 고수한다. 왕치양은 두 아들 왕타, 왕산과 처제 탕 여사(Madam Tang)와 함께 산다. 소설 전반에 걸쳐 왕치양은 미국문화에 동화되는 것을 두고 다른 가족과 대립한다. 예를 들어 차남 왕산은 거의 완전히 미국화되었고 중국 음식을 싫어하기도 한다. 탕 여사는 미국시민권학교(American Citizenship School)에 성실히 다니며, 형부에게 미국문화와 사회에 동화되기를 끊임없이 부탁한다.

이 소설은 중국과 미국의 공산주의자와 민족주의자 사이의 이념적 긴장을 묘사하면서 민주주의를 지지한다. 소설 속 인물들은 작가의 반공 감정을 공유한다. 특히 주인공의 이름 왕치양은 작가의 이름(친양)과 비슷하고, 왕치양이 보여 주는 공산주의자

에 대한 혐오의 태도는 작가의 반공주의를 강하게 표출한 것이다. 친양 리는 등장인물의 반공산주의를 동정 어린 목소리로 묘사한다.

왕치양은 1949~1950년에 국민당과 중국공산당의 내전으로 중국에서 미국으로 피난하였다. 그는 봉건주의를 타파하려고 시도하는 공산당은 억압적이라고 보고, 미국에서 중국의 전통과 질서를 고수하려고 한다. 공산주의에 대한 증오를 강하게 드러내면서, 그는 공산당이 중국의 전통을 파괴하고 사회 질서를 뒤엎었다고 말한다.[66]

장남 왕타와 사회학 박사학위를 받은 친구 장 씨의 대화에도 공산주의에 대한 비판이 나온다. 장 씨는 "오늘날 이 세상에는 두 가지 진영이 있다. 소련 진영과 미국 진영. 중국으로 돌아간다는 것은 소련 진영에 합류하는 것을 의미한다"라고 말한다.[67] 작가는 장 씨의 입을 빌려 마오쩌둥의 공산주의를 비판한다. 장 씨는 레닌을 비꼬면서 공산주의를 비판한다.

레닌의 말을 인용해서 말할게. "자본주의가 존속하는 한, 우리는 평화롭게 살 수 없다"라고 그는 말했어. "기본 규칙은 자본주의 국가와 체제의 상충하는 이익을 이용하는 것이다"라고 말했지. "그렇게 함으로써 우리는 계략, 회피, 속임수, 교활, 불법적인 방법, 진실을 숨

1961년 영화 〈머조러티 오브 원〉 포스터

기고 은폐해야만 한다"는 것이야. 만약 네가 그들 진영에 합류하고 싶다면, 너는 항상 이 모든 것을 행하도록 강요될 거야.[68]

《플라워 드럼 송》은 반공산주의 메시지를 전할 뿐만 아니라 미국 이민정책의 문제점들을 드러내기도 한다. 미국 정부가 중산층을 교육하고 인도하는 정책에 나섰지만, 그렇다고 해서 미국의 중국인이 갑자기 두 팔을 벌려 환영받지는 않았다. 사실 냉전의 불안으로 미국의 정책 입안자들은 이민으로 중국 공산주의자가 침투할 것을 두려워했기 때문이다. 아직 미국인으로 수용되기에는 거리가 있었지만, 미국에 이민 온 아시아인은 잔존하는 편견적 관점에서 수용할 수 없고 민주주의를 위협하는 존재라는 이미지에서, 민주주의를 존중하고 수호할 수 있는 미국의 한 구성원이라는 이미지로 새롭게 변모하고 있었다.

다섯 번째로 스피겔개스는 브루클린에서 태어나 뉴욕대학교를 졸업했으며, 《브루클린이글(Brooklyn Eagle)》과 《새터데이리뷰》에서 문학비평가로 활동했다.[69] 그는 2차 세계대전 때 미군에서 중령으로 복무했고 격주간 잡지인 《육해군 스크린 매거진(Army and Navy Screen Magazine)》을 제작했다. 할리우드에서 희극영화 〈나는 전쟁신부(I Was a Male War Bride)〉(1949)를 포함한 영화 각본을 썼고 메트로-골드윈-메이어 스튜디오(Metro-Goldwyn-May-

er Studios, MGM)의 영화부문 임원이 되었다. 스피겔개스는 희곡 《머조러티 오브 원》에서 유대계로서 겪은 점과 아시아에서 경험한 점을 토대로 인종차별적 편협함에 대한 생각을 묘사했다.[70]

1958~1959년 브로드웨이 시즌 작품을 살펴보면, 〈플라워 드럼 송〉, 〈라쇼몽(Rashomon)〉, 〈수지 웡(Suzie Wong)〉과 같은 아시아를 소재로 한 연극이 많이 상연됐다. 일부 비평가는 1959년 2월 16일 개막된 〈머조러티 오브 원〉이 아시아와 관련한 연극 중 유일하게 인종 편견의 문제에 직접 맞섰다고 주장했다.[71]

《보스턴 선데이 헤럴드(The Boston Sunday Herald)》의 엘리너 휴스(Elinor Hughes)는 스피겔개스와 인터뷰를 하면 다음의 두 가지 질문을 했다. "어떻게 당신은《머조러티 오브 원》을 쓰게 되었습니까? 제목은 무슨 뜻이죠?" 스피겔개스가 대답했다. "제목이요? … 소로(Henry David Thoreau)의 에세이《시민 불복종의 의무에 대하여(On the Duty of Civil Disobedience)》에 이런 말이 있습니다. '어떤 사람이든 다른 누구보다 더 옳은 사람은 이미 하나의 다수(a majority of one)를 이룬다.' 그리고 저는 그것이 (미국인 주인공) 저코비 부인에게도 적용된다고 생각합니다."[72] 즉 인종차별에서 올바른 행동을 하는 사람이 곧 미국 시민의 다수를 대변한다고 주장하며, 잘못된 법과 제도로 인종차별이 당연히 인식되고 편견적 태도가 만연한 미국 사회에 문제를 제기했다.

다른 잡지의 기사에도 스피겔개스의 인터뷰 답변이 실렸다. 그는 작품 속 저코비 부인이 품고 있는 적대적 감정을 공유한다고 설명하며, 이런 인종차별적 증오는 2차 세계대전에 뿌리내린 본인의 감정에서 비롯되었다고 설명했다. "내가 얼마나 일본놈 (Japs), 일본인(Nips), 얄팍한 작은 쥐들을 싫어했는지! 나는 내가 여전히 그들을 싫어한다는 것을 알았다"라고 말했다. 태평양 횡단 선박에서 순교적인 미국 여성과 일본 남성의 만남을 목격했던 경험은 훗날 그가 희곡을 쓰는 데 영감을 주고 소재가 되었다. 그리고 스피겔개스가 교토의 일본 해군 장교 출신 인사를 만나서 오랜 시간 대화를 나눈 경험은 그가 품고 있던 인종차별적 감정의 이유와 근거와 마주하게 만들었고 편견의 문제점을 인식하고 자각하는 데 도움이 되었다.

이러한 인종차별적 관점을 직시하고 자성함으로써 스피겔개스는 적으로 인식하던 일본인에 대한 곪은 원한과 무분별한 차별을 극복하고 작품을 탄생시켰다. 〈머조러티 오브 원〉의 프로그램 노트를 살펴보면, 스피겔개스는 그의 감정에 대해 다음과 같이 서술했다. "나는 편협함과 편견이 사람의 마음과 생각 전체를 장악하는 경우는 거의 없다고 믿는다. 편협함과 편견은 그 사람의 다른 태도와 걱정, 만족 등과 섞여 색을 입힌다. 때때로 편협함과 편견은 논쟁이나 폭력으로 표출된다."[73] 스피겔개스는

이런 인종차별적 편협함과 편견의 문제점을 인지하고 본인의 색 안경을 벗고 사회의 통념으로 자리 잡은 편견과 편협함을 바꾸려고 노력했다.

4

인종 간 결혼 금지와
브로드웨이[1]

1964년 〈민권법〉은 아시아계 사람도 미국 사람임을 보장하고 인종, 민족, 출신 국가 등을 이유로 한 차별은 위헌이란 사실을 강조하였다. 이런 변화는 미국 백인 주류사회가 역사적으로 두려워하고 금기했던 인종 간 결혼이 가능하게 했다. 역사적으로 미국 사회에는 백인 순수혈통이 타민족이나 타인종과 섞여 혼혈이 태어날 것에 대한 사회적 두려움이 있었다.

이런 백인 순수혈통을 중시하는 인식과 관행에 대해서 문제를 제기한 작품이 종종 나타났는데, 가장 영향력 있었던 작품으로는 앞에서도 언급한 북뮤지컬(Book Musical) 〈쇼보트〉이다. 이 작품에서 제기된 가장 중요한 문제는 '한 방울의 피 또는 한 방울의 원칙(One Drop of Blood or One-drop rule)'이었다. 이는 20세기 초반에 제기된 문제로 한 방울의 피라도 흑인혈통이 섞여 있다면 백인이 아닌 흑인으로 분류된다는 인종분류법이었다. 해머스타인

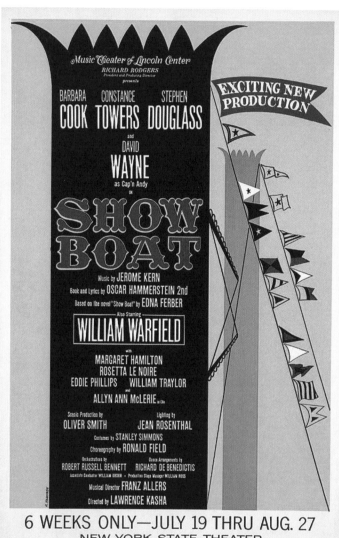

1966년 〈쇼보트〉 포스터, 미국 의회도서관 소장

은 본인이 생각하는 인종차별의 문제점을 뮤지컬을 통해 표현하였다.

초기 냉전 시대인 1950년대에서 1960년대는 미국 뮤지컬의 황금기이다. 이 시기를 주도한 뮤지컬계의 거물은 리처드 로저스와 오스카 해머스타인 듀오로, 로저스의 감미로운 음악과 해머스타인의 가사는 미국 뮤지컬의 황금기를 이끌었다. 이들은 주로 북뮤지컬 형식으로 제작했다. 북 뮤지컬은 한 권의 책과 같이 기승전결의 이야기 구성이 중심이 되어 진행되는 뮤지컬을 말한다. 주로 기존에 출판되어 작품성과 대중성을 인정받은 인지도 높은 작품이 뮤지컬로 각색됐다.

해머스타인은 〈쇼보트〉에서 다룬 인종 간 결혼금지에 대한 문제를 〈남태평양〉에서도 계속 제기한다. 그리고 로저스와 해머스타인은 앞에 나온 랜던의 《애나와 시암왕》을 〈왕과 나〉로 각색해 무대에 올렸다. 이 작품에서도 인종 간 결혼금지에 대한 문제가 등장하는데, 아시아계 인종을 차별하는 문제에 관심을 두고 인종 간 결혼금지에 부정적인 견해를 보인 이유는 로저스와 해머스타인의 삶을 통해 알 수 있다.

로저스와 해머스타인은 그들의 경험과 의견을 뮤지컬에 투영했다. 특히 작사가인 해머스타인은 가사에 인종차별에 대한 반대의견과 사상을 담아냈다. 그의 전기적 사실들은 왜 그가 인종

적 관용을 주장하고 미국 내 아시아계 사람들에 대한 우호적 관심을 보였는지를 보여 준다. 해머스타인은 뮤지컬 〈쇼보트〉를 통해 인종 편견과 편협함에 관한 생각과 인종차별 행태에 반대하는 목소리를 공공연히 내면서 "인종 간 결혼 금지의 비인륜적 근간"에 대해 토로했다.[2] 〈쇼보트〉는 〈인종 간 결혼금지법〉의 비인간성을 다루었으며, "1927년의 거의 모든 백인 뮤지컬 극장 관객"에게 영향을 줄 수 있는 차별과 편견이 담긴 고정관념을 무대 위에 내세우지 않았다.[3]

해머스타인은 자신의 전문적 글쓰기 경력을 통해 미국 사회의 인종 편견을 강하게 부정하였다. 〈쇼보트〉가 공연되고, 로저스와 동반관계를 맺기 전, 그는 할리우드로 건너가 정치적으로 활발히 글쓰기 공동체에 참여했다. 해머스타인은 작가전쟁위원회(Writers' War Board)의 회원으로 활동하였다. 이 단체는 이후 세계정부를위한작가위원회(Writer's Board for World Government)로 명칭을 변경했고, 미국 적십자사에 흑인 의료인을 고용하도록 촉구하였고 혈통에 따라 인종을 분리하는 관행을 종식하는 데 초점을 두었다.[4] 또한 해머스타인은 인종혐오퇴치위원회(The Committee to Combat Race Hatred)에 속해 있었고, 이 단체는 "미국의 작가들이 '전형적 인물'을 관습적으로 사용했기 때문에 무의식적으로 집단의 편견을 부추기고 조장하고 있다"고 주장했다.[5]

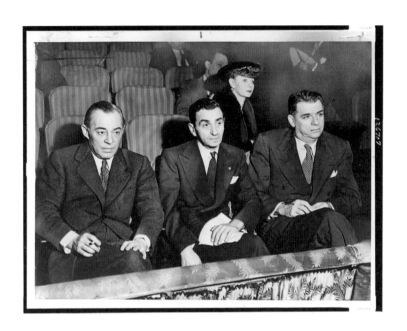

앞줄 왼쪽부터 리처드 로저스와 어빙 벌린
그리고 오스카 해머스타인, 미국 의회도서관 소장

짐 로벤스하이머(Jim Lovensheimer)에 따르면 해머스타인이 반
나치동맹(Anti-Nazi League)에도 참여했다고 한다.[6] 이 단체는 나
치 동조자와 아리안 우월주의자에 대항하기 위해 1936년 설립
됐다. 나치 동조자와 아리안 우월주의자 들은 할리우드가 유대
인이 지배하는 산업이고 유대인은 공산주의자라며 강하게 비난
하였고, 유대인은 백인 미국인에게 위협이라고 적극적으로 주장
했다.[7] 해머스타인은 1937년 1월 6일에 로스앤젤레스 관현악단
공연장에서 열린 '나치즘에 맞서는 인종 간 대중 모임(Inter-Racial
Mass Meeting against Nazism)'의 의장으로 참석하였다. 로벤스하이
머는 해머스타인의 참여가 미국 사회에서 인종차별과 편협성을
종식하고자 하는 그의 열정을 증명한다고 주장하였다. 특히 이
행사에는 미국의 역사학자이자 시민권운동가인 아프리카계 미
국인 윌리엄 듀보이스(William Edward Burghardt Du Bois)도 '모든 (유
색)인종을 대표하는' 주 연설자로 참여했다.[8]

그런데 해머스타인은 할리우드에서 그의 정치적 활동에 만족
하지 않았다. 이에 대해 헨리 포딘(Henry Fordin)은 해머스타인이
할리우드와 "그냥 맞지 않았"고, 할리우드에서 "해머스타인이
제대로 창작할 기회가 없었다"고 말하며, 1938년 브로드웨이로
돌아간 그의 행적을 설명하였다.[9]

해머스타인의 사생활을 자세히 살펴보면 그가 왜 아시아성

에 관심을 가졌는지 그 이유를 잘 알 수 있다. 그의 아내 도러시
(Dorothy)의 여동생 두디(Doodie)가 일본계의 혼혈 남자 제리 와타
나베(Jerry Watanabe)와 결혼했다. 와타나베의 아버지는 미쓰이 앤
컴퍼니(Mitsui and Company)의 이사이며 일본인이었고, 어머니는
주일 영국 대사의 딸이었다.[10] 해머스타인의 손아랫동서가 되는
와타나베는 태평양전쟁 중 일본인이라는 이유로 엘리스섬에 구
금되었고, 석방된 후에도 그는 일본식 이름 때문에 직업을 구할
수 없었다. 디자인 회사를 운영하던 도러시는 이런 차별적 어려
움을 겪는 와타나베를 고용할 수밖에 없었다.[11]

차별의 경험은 여기서 그치지 않았는데, 와타나베와 두디의
딸 제니퍼를 미국 펜실베이니아주 도일스타운에 있는 지역 학교
에 입학시키려고 했을 때 강한 반일감정과 마주했다. 도러시와
두디는 제니퍼의 아버지 와타나베가 겪었던 경험을 떠올리며 제
니퍼가 일본식 이름 때문에 곤란한 상황에 부닥치는 것을 원치
않았다. 나중에 제니퍼는 펜실베이니아주 뉴타운에 있는 다른
학교로 전학하였고, 그의 성을 와타나베에서 블랜처드(Blanchard)
로 개명했다.[12]

해머스타인은 펄 벅, 제임스 미치너와 함께 앞에서도 나온 웰
컴하우스를 설립하고 초대 회장을 맡는다.[13] 웰컴하우스를 통해
해머스타인의 딸 앨리스 해머스타인 마티아스(Alice Hammerstein

Mathias)와 그의 남편은 일본계-미국계 혼혈아들을 입양했다. 이 아들은 해머스타인에게는 첫 손자였다. 해머스타인은 웰컴하우스의 노력을 적극적으로 지지하며, 웰컴하우스의 입양프로그램이 체계적이고 긍정적인 성과를 보였음을 홍보하는 〈행복한 어린이와 함께(With the Happy Children)〉라는 쇼를 쓰기도 했다.[14]

해머스타인이 세상을 떠나고, 감정을 억누르던 로저스는 인종 편견에 대해서 더욱 강력하게 비판의 목소리를 내면서 해머스타인과 생전에 공유했던 의견을 강하게 표출한다. 로저스가 1962년에 제작한 뮤지컬 〈노스트링스(No Strings)〉는 프랑스를 배경으로 해서 아프리카계 미국인 여성과 프랑스 남성의 사랑을 그렸고, 이들의 관계는 시민권에 대한 문제를 제기했다.

미국 뮤지컬의 황금기를 이끈 로저스와 해머스타인의 인생이 보여 주듯이, 이들이 발표한 뮤지컬은 인종 간 결혼금지와 관련한 주제와 소재가 중심위치를 차지한다. 그중에서 〈남태평양〉과 〈왕과 나〉 모두 인종 간 사랑을 묘사하면서, 상당히 복잡한 인종과 젠더 관련 법률제도를 끌고 나온다. 특히 전쟁신부 문제와 〈인종 간 결혼금지법〉 문제는 로저스와 해머스타인 듀오가 끌어낸 사회 이슈들과 밀접히 관련돼 있다.

프랭크 우(Frank H. Wu)는 1950년대의 〈인종 간 결혼 금지법〉과 관련해 미국 사회에 존재한 부정적인 태도와 인종 혐오 감정

을 설명한다. 인종차별과 관련한 사안에 따라 다른 목소리를 내던 급진적 분리주의자(segregationist) 백인과 인종차별폐지론자(intergrationists) 백인 모두 인종 간 결혼에 대해서만은 반대하는 견해를 강경히 고수했다. 프랭크 우의 설명에 따르면, 한 기자가 트루먼 대통령에게 인종 간 결혼이 일반화되겠느냐고 묻자 트루먼은 "나는 그렇지 않길 바라고, 그럴 리가 없다고 믿는다"라고 답변했다.[5] 트루먼의 이런 경직되고 부정적 반응은 로저스와 해머스타인 듀오가 〈남태평양〉을 창작할 때 대두되던 사회적 반응을 대변하는 사례이다.

〈남태평양〉과 〈왕과 나〉에 포함된 다양한 이야기와 낭만적인 연인은 미국에서 아시아성에 관한 두 가지 주요 범주인 '용납할 수 없는(unacceptable)'과 '수용할 수 있는(acceptable)'을 드러냈다. 역사적으로 미국에서 아시아인은 법적으로나 문화적으로 용인될 수 없는 사람과 문화로 간주됐다. 〈캘리포니아 민법〉 조항과 같은 〈인종 간 결혼금지법〉에 따르면 아시아인은 백인과 결혼할 수 없고, 특별한 경로로 결혼을 한다고 하더라도 미국 시민이 되는 데 어려움이 있었다. 더 나아가 남성과 여성 모두 미국 시민이 될 만큼 운이 좋은 아시아인일지라도 미국의 성 역할 해석과 관련하여 여전히 큰 장애물에 직면한다. 2차 세계대전 이후 미국 역사에서 아시아 사람은 어렵게나마 어느 정도 수용되고 시민이

될 수 있었다. 〈남태평양〉과 〈왕과 나〉는 아시아인에 대한 수용 가능성을 관객에게 제안하였다.

인종 정체성을 정의하고 인종적 위계질서를 강화하는 데 〈인종 간 결혼금지법〉이 근본적인 역할을 했다. 제한적인 연방의 〈이민법〉과 주(state)의 〈인종 간 결혼금지법〉은 아시아인이 시민권에 적합하지 않은 '동화될 수 없는(inassimilable)', 영원한 외국인으로 지속되도록 인종 간 결혼에 제약을 가했다.[16] 이러한 법적 관행과는 대조적으로, 로저스와 해머스타인은 뮤지컬에서 인종이 다른 부부를 묘사했다. 〈남태평양〉에는 백인 미 해병대 중위 조지프 케이블과 베트남 통킹 지방 여성 리아트가 연인으로 나온다. 〈왕과 나〉에는 시암의 왕과 앵글로색슨 여성 애나 리어노언스를 등장시켜 다른 인종 간 연인의 모습을 보여 준다.

〈남태평양〉과 〈왕과 나〉는 시기적으로 인종 간 결혼이 불법에서 합법으로 바뀌게 한, 1948년의 페레즈 대 샤프(Perez v. Sharp)와 1967년의 러빙 대 버지니아(Loving v. Virginia)라는 중요한 두 법정 사건 사이에 위치한다.

백인 여성 안드레아 페레즈(Andrea Perez)는 아프리카계 남자 실베스터 데이비스(Sylvester Davis)와 결혼허가서를 신청했지만 결혼허가증의 발급이 거부되었다. 페레즈는 "백인과 흑인, 물라토, 몽골인 또는 말레이인"의 인종 간 결혼을 금지한 〈캘리포니

아 민법 60조〉와 〈캘리포니아 민법 69조〉에 이의를 제기하고 모든 〈인종 간 결혼금지법〉은 위헌이라고 주장했다.[17] 캘리포니아 대법원은 이 조항들이 위헌이라 판결했고, 그에 따라 캘리포니아에서 인종 간 결혼을 금지한 민법 조항이 폐지되었다. 일부 주도 캘리포니아 대법원과 비슷한 취지로 위헌 판결을 내렸지만, 〈인종 간 결혼금지법〉을 고수하기도 했다.

19년이 지난 1967년이 되어서야 미국 연방대법원은 러빙 대 버지니아 소송 사건에서 〈인종 간 결혼금지법〉이 위헌이라 판결을 내린다.[18] 건국 시기부터 백인 위정자가 중심이 되어 미국인을 제약적으로 정의하고 타 인종을 배척하며 순수한 백인성과 인종분리정책을 고수하려는 보수적 가치관의 변화였다. 타 인종과 결혼을 하여도 형사 처분을 받지 않을 수 있었고, 나아가서는 사회적 차별을 넘어설 수도 있다는 기대감이 생긴 사건이었다.

〈남태평양〉

페레즈 대 샤프의 판결이 있은 지 1년이 지난 시점에 제작된 뮤지컬 〈남태평양〉은 아시아 여성과 유라시아(작품에서 아메라시아를 강하게 표현) 아이를 미국에서 가족의 일원으로 받아들이는 데 법적이고 문화적으로 어려움이 있음을 간접적으로 암시했다.[19]

미치너의 《남태평양 이야기》를 각색하는 데 주요 장애물은 18편의 단편소설이 실린 300쪽의 방대한 책을 어떻게 2시간짜리 뮤지컬로 압축할 것인가 하는 것이었다. 미치너는 자신의 책에 주된 극적인 줄거리가 없다는 것을 인정했다.[20] 몇 달 동안 이 책을 연구한 후 해머스타인은 로저스와 협력하여, 넬리 포부시와 에밀 드 베크의 사랑이 주된 줄거리가 되어야 하고, 조지프와 리아트와 리아트의 어머니인 블러드 메리의 이야기가 이차적인 줄거리가 되어야 한다고 결정했다.[21] 그래서 아칸소 출신의 간호사 넬리와 프랑스 농장주 에밀의 사랑을 메인 플롯으로 해피엔

딩을 맞이하는 백인(허용될 수 있는) 연인으로 설정하고, 조지프와 원주민 유색인 소녀 리아트는 불행한 결말을 맞이하는 인종 간 (허용될 수 없는) 연인으로 설정한다.

미국인 등장인물 넬리와 조지프는 전쟁 이후 미국이 보인 인종적 편견과 그에 따른 태도를 보여 준다. 넬리는 아칸소주 리틀록 출신 간호사이고, 조지프는 필라델피아 북부 도시 출신이자 아이비리그를 나온 엘리트이다. 미치너의 원작에서 넬리는 아칸소주 오톨루사에서 온 스물두 살의 간호사인데, 로저스와 해머스타인은 넬리의 고향을 의도적으로 아칸소주 리틀록으로 대체했다.

리틀록은 1957년에 미국 역사에서 매우 변덕스럽고 민감한 부분을 차지한다. 미국 연방대법원이 1954년 브라운 대 토피카 교육위원회 사건을 판결한 이후 리틀록센트럴고등학교에도 9명의 아프리카계 미국인 학생이 등록했다. 하지만 백인 공동체는 〈짐크로법〉과 같은 법적 근거에 따라, 백인과 유색인종 간 분리 정책에 어긋나는 사항이라고 크게 분노하고 반발한다. 아칸소주 지사는 주 방위군에 그들의 등교를 저지하라고 명령했다.[22]

이에 대해 당시 대통령이던 아이젠하워는 인종차별과 적대적 행위를 국가안보에 대한 위협으로 간주하고, 이런 행위를 하는 시민, 단체, 기관 등을 자국의 적으로 규정했다. 1957년 9월 24일

주 의사당 앞에서 9명의 흑인 학생이 리틀록센트럴고등학교에
등교하는 것을 반대하는 시위, 미국 의회도서관 소장

《필라델피아 인콰이어러(The Philadelphia Inquirer)》에 〈아이젠하워는 리틀록 테러가 계속되면 군대를 사용할 것이라고 경고한다〉가 머리기사로 실렸고, 여기에는 유색 언론인을 향해 폭력을 행사하는 사진이 3장 첨부되었다.[23] 기사에는 '(인종)통합의 적에 맞선다고 공약한 '완전한' 미국의 지도력'이라는 부제가 붙은 상세한 정보가 보도됐다.[24]

이런 역사적 배경을 고려할 때, 〈남태평양〉 2막 4장의 마지막에서 넬리가 에밀에게 자신과 조지프가 아시아 사람에 대해 어떻게 느끼는지 감정을 솔직히 말하는 장면은 의미심장하다. 넬리가 에밀의 청혼을 거부하는 이유는 에밀이 사별한 전 부인이 유색인종 폴리네시아인이고 이는 미국에서 강력히 금지된 인종 간 결혼으로, 넬리 입장에서는 받아들일 수 없었기 때문이다. 미국의 〈인종 간 결혼금지법〉과 〈짐크로법〉에 대해서 모르는 유럽계 백인 에밀은 이해하지 못하고, 넬리에게 왜 자신에게서 떠나려고 하는지 묻는다. 넬리는 대답으로 〈인종 간 결혼금지법〉을 연상하게 하는 말을 한다.

에밀 그게 무슨 뜻이야, 넬리?
넬리 당신과 결혼할 수 없다는 뜻이에요. 알겠어요? 난 당신과 결혼할 수 없어요.

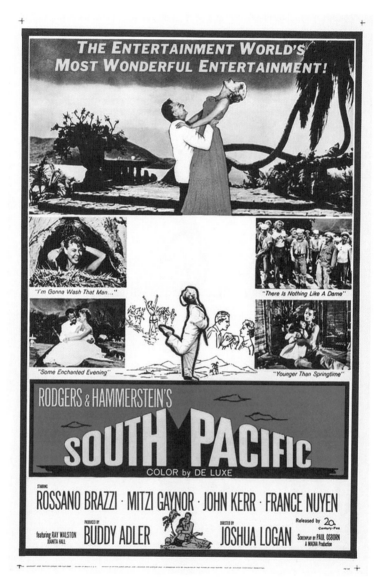

〈남태평양〉 포스터

에밀 넬리 내 (혼혈) 아이들 때문인가요?

넬리 아니, 아이들 때문이 아니에요. 아이들은 사랑스러워요.

에밀 그럼 폴리네시아인 엄마, 아이들 엄마 때문이네요. 그 사람과
 난.

넬리 네. 어쩔 수 없어요. 적합한 이유를 설명하지 못하겠어요. 아무
 이유 없어요. 감정적인 거예요. 원래 이렇게 태어났나 봐요.

에밀 (열렬한 항의로 그 말을 외치며) 그렇지 않아요. 나는 당신이
 원래 그렇게 태어났다고 믿지 않아요.

넬리 그럼 왜 내가 그렇게 느끼는 거죠? 내가 아는 거라곤 어쩔 수
 없다는 것뿐이에요. 어쩔 수 없어요! [25]

넬리는 자신이 왜 이런 (차별적) 감정을 가졌는지 통제할 수 없
고, 마치 태어나면서부터 본인에게 저절로 생긴 것처럼 느끼는
듯하다. 또한 넬리는 어머니가 유전적(혈통적) 특성과 관련한 편
견이 매우 심하다고 말한다.[26] 동료 미국인인 조지프도 넬리와
같은 감정일 거라고 짐작하며, "우리 기분을 설명해 봐, 조"라고
말한다.[27] 뮤지컬 버전과 달리 미치너의 원작은 더 보수적이었
다. 《남태평양 이야기》에서 에밀이 폴리네시아 여성과 결혼했다
는 사실을 떠올리며 넬리는 아칸소에서 성장하고 체험하여 받은
인종차별적 가치관과 교육을 부정하지 못하며, 에밀의 과거 인

종 간 결혼 사실을 끝까지 용납하지 못한다.[28]

넬리와는 대조적으로 조지프는 인종적 편견이 근본적이거나 태어나면서부터 내재된 게 아니라 출생 이후 체계적으로 머리와 가슴에 새겨진다고 인식했다. 미치너의 원작과 해머스타인의 뮤지컬 둘 다 조지프의 고향을 펜실베이니아주에서 형제애의 도시(City of Brotherly Love)라고 불리는 필라델피아로 설정했다. 미치너는 펜실베이니아에서 자랐고 해머스타인은 펜실베이니아에 농장이 있었다. 그래서 두 사람 모두 1950년대 펜실베이니아에서 흑인 인구가 엄청나게 증가하고 소수민족의 이민이 증가한 사회 변화를 인지했을 것이다.

다음 표는 1930~1950년에 필라델피아의 인구 변화를 수치로 보여 주고, 미치너와 해머스타인이 작품 속 조지프라는 인물에게 영향을 주었을 만한 역사적 증거로 볼 수 있다.

매슈 컨트리맨(Matthew J. Countryman)은 이 표를 증거로 1951년에 필라델피아에서 시민권이 향상할 수 있었다고 본다. 필라델피아는 전쟁 관련 산업이 발달해 인구이동이 잦았고, 그에 따라 도시 인구 구성원에 많은 변화를 겪었는데, 새로 유입된 인구 중에는 유색인종들이 있어 이들에 대한 시민권의 제고가 필요했다. 필라델피아의 모든 시민을 고려한 시민권을 위해 주가 정치 개혁을 한 경험이 있기 때문에 시민권을 확대할 수 있었다고 설

연도	총인구(명)	백인(명)	백인 비율(%)	흑인(명)	흑인 비율(%)
1930	195만961	172만8417	88.6	21만9599	11.3
1940	193만1334	167만8577	86.9	25만880	13.0
1950	207만1605	169만2637	81.7	37만6041	18.2

출처: 컨트리맨 테이블에서 인용한 미국 인구조사 2 9

명한다.3º 그렇다고 해도 〈짐크로법〉과 〈인종 간 결혼금지법〉에서 완전히 벗어난 문화를 형성하지는 못했다.

이를 반영하듯 뮤지컬 속에 등장하는 조지프는 고국의 인종적 편협성과 특히 백인과 유색인종 사이 결혼에 대한 심각한 문화적 반감과 차별 문제에 대해 잘 알고 있었다. 뮤지컬 창작자들은 조지프라는 인물을 필라델피아 출신으로 설정해서 변화를 겪고 있는 미국을 상징적으로 표현하고, 폐쇄적 시민권에 기반을 둔 차별주의에서 확장된 시민권을 기반에 둔 평등과 인종 간 결혼의 가능성을 제시하는 듯하다.

등장인물의 이름 조지프 케이블은 미국 역사에서 상징하는 바가 있다. '조'라는 애칭은 모든 미국인이나 일반 사람을 뜻하기도 한다. '케이블'은 오하이오주 하원의원 존 L. 케이블(John L. Cable)의 이름을 따 1922년에 제정된 〈케이블법〉을 연상하게 한다. 조

지프 케이블이라는 이름은 일반적인 미국인 또는 군대 경력이 있는 미국인이 〈케이블법〉에 적용될 수 있다는 것으로 해석할 수 있다. 〈케이블법〉을 자세히 보면 다음을 가리킨다.

현재와 같이 법은 여성의 독신생활(feminine bachelorhood)에 프리미엄을 둔다. 여자는 애국심 있는 미국인이며, 미국에서 태어나고 자란 미국인이 될 수 있지만, 외국인과 결혼하면 여자는 미국 시민권을 상실한다. … 우리의 말이나 우리나라에 대한 어떤 것도 이해하지 못하는 외국 태생의 여자가 이곳에 와서 미국인 남자와 결혼하여 자동으로 투표권을 가질 수도 있다는 것이 이 법의 또 하나의 나쁜 점이다.[31]

이런 법적 사례와 미국문화는 분명 〈인종 간 결혼금지법〉을 지향하지만, 등장인물 조지프 케이블은 이와는 다른 양상을 보인다. 인종차별적이고 백인 순수성 또는 백인 우월주의에서 탈피하고 그것을 뛰어넘어, 리아트라는 여성을 사람 대 사람으로 관심을 보이고 사랑한다. 뮤지컬에서는 인종차별과 고난의 길을 가더라도 리아트와의 사랑을 지키고자 하는 의지를 보이기도 한다.

이러한 수용적 인식과 인종적 관용의 메시지는 음악적 요소

에서 더욱더 효과적으로 나타난다. 뮤지컬에 나오는 노래는 '일반적이고 진지한 드라마와는 달리 말로 표현할 수 없었던 것을 표현하기' 위한 수단으로 사용된다.[32] 앤 러그(Ann Rugg)는 브로드웨이 뮤지컬이 특정 미국 관객과 특정 미국 역사의 연결성을 환기한다고 밝혔다. 예를 들어 해머스타인은 〈쇼보트〉의 뮤지컬 넘버 〈저 남자를 사랑할 수밖에 없어(Can't Help Lovin' dat Man)〉에서 인종 간 결혼/사랑이라는 논란을 노래로 다루었고, 당대 미국 문화와 역사를 경험한 이들에게는 특별한 의미로 다가왔을 것이다.

마찬가지로 로저스와 해머스타인은 〈남태평양〉에서 뮤지컬 넘버를 통해 인종 편견 문제를 강조했다. 뮤지컬의 중심 주제를 담은 〈조심스럽게 배우는 거예요(You've Got to Be Carefully Taught)〉는 에밀의 과거와 조지프의 현재에 대한 이해로 분명히 연결된다. 헨리 포딘에 따르면, 일부 '경험이 풍부한 연극인'은 미치너에게 뮤지컬이 더 크게 성공하도록 로저스와 해머스타인이 이 곡을 삭제하게 설득해 달라고 요청했다. 〈인종 간 결혼금지법〉에 대한 문제 제기를 담은 이 뮤지컬 넘버는 일반 관객이 불만을 일으킬 요소가 다분해 보였기 때문이다. 하지만 로저스와 해머스타인은 이 곡이야말로 뮤지컬 〈남태평양〉을 만든 중요한 이유이기 때문에 뮤지컬이 흥행에 실패하더라도 이 곡만큼은 꼭 보

존해야 한다며 삭제 요청을 거절했다.[33]

에밀은 외국인으로서 넬리를 이해할 수 없고, 조지프에게 '왜 넬리와 조지프가 원래 편견을 갖고 태어났다고 믿느냐'라고 묻는다. 조지프는 "그렇게 태어나는 게 아니에요! 태어난 후에 배우는 거예요"라고 노래로 답한다.[34] 조지프의 노래 가사 일부를 살펴보면, 미국 젊은이가 어떻게 인종 편견을 갖도록 후천적으로 교육받는지를 로저스와 해머스타인의 강렬한 메시지로 확인할 수 있다.

미워함과 두려움은 배우는 거예요.

매년 가르침을 받아야 해요

네 귀여운 귀에다 대고 북을 쳐야 해요.

조심스럽게 배우는 거예요!

두려워하라고 배우는 거예요.

눈이 이상하게 생긴 사람들을

그리고 피부색이 다른 사람들–

조심스럽게 배우는 거예요.

더 늦기 전에 배우는 거예요.

여섯 살, 일곱 살, 여덟 살이 되기 전에

당신 친척들이 싫어하는 모든 사람을 미워하도록–

조심스럽게 배우는 거예요.

조심스럽게 배우는 거예요! [35]

이 노래가 강조하듯이, 사람은 6~8살에 사람에 대한 일종의 정서와 가치관을 형성한다. 이 과정에서 특정 사람을 미워하도록 문화적으로 학습될 수도 있다. 루소(Jean Jacque Rousseau)에 따르면, 2~12살의 아이는 이해와 이성보다는 '모든 것'을 감지하고 '감정에 친숙해진다'라고 했다. [36] 이를 다르게 서술한다면, 6~8살에 '이성'보다는 '감성'에 충실한 아이에게 특정 그룹의 사람을 미워하도록 가르치는 사회적 교육이 인종차별적 미움이라는 감정의 원인이라고 설명할 수 있다. 해머스타인은 이 노래에 본능적으로 다른 사람을 미워하기보다는 사람이 서로 이해하고 존중하는 마음을 갖기를 바라는 소망을 표현하였다. 해머스타인의 가사는 넓은 의미에서 다른 인종에 대한 지식을 제공하고 이해를 권장한다.

또한 이 뮤지컬 넘버는 특별히 사랑에 초점을 맞추지 않는다. 해머스타인은 다른 사람에 대한 '사랑'을 표방하는 의도에 관한 질문에 이렇게 답한다. "나는 사람들을 이상화하지 않는다. 나는 그들의 결함을 의식한다. 사실 나는 인간을 높게 평가하지 않는다. 인간이란 실수를 한다. 그리고 이는 놀랄 일이 아니다. 사람

들이 어떤 이를 실망하게 했을 때 분개한다면 그 사람은 완벽주의자다. 그 사람이 다른 사람에 대해 환멸을 느낀다면 그것은 그의 잘못이다. 그는 다른 이에게 환상을 가질 필요가 없다."[37] 이런 해머스타인의 의견을 함축하고 반영한 등장인물 조지프는 미국 사회와 문화 속에서 깊게 학습한 편협함으로, 자신이 사랑하는 아시아인을 미국에 있는 상류층 가정과 부모에게 데려갈 수 없다는 것을 너무나도 잘 이해하고 괴로워한다.

제프리 블록(Geoffrey Block)은 그의 저서《리처드 로저스》에서 조지프 케이블과 사회 계층(social class)의 문제에 대해 통찰력 있게 분석했다.

> 결코 리아트를 필라델피아 사회로 데려갈 수 없다는 것을 깨달은 케이블은 메리의 제의와 리아트의 사랑을 배척하고, 이야기의 종결부에 전장을 향해 떠난다. 이야기의 중심적 갈등은 케이블 마음속에 있다. 리아트에 대한 감정의 깊이를 통해 인종적 편협함을 부분적으로 극복하는 한편, 그는 결국 자신의 감정을 양육한 사회적 압박과 계급 문제로 끌어들이는 압력에 조화를 이루지 못하고 이에 굴복한다.[38]

블록의 주장대로 아이비리그 출신 조지프와 토착 유색인종 여

인 리아트는 미국 사회에서 계급적으로도 상호 존중을 바탕으로 한 양립이 이루어지기 힘들 것이다. 조지프는 인종과 계급적 감정에 대한 불편한 심기를 이기지 못하고 이 시점에서 메리의 결혼 제안에 무기력하게 '아니오'라고 말한다. 자세히 들여다보면 여기서 그에게 두 가지 선택권이 주어지는데, 하나는 자신이 겪어야 할 미국 사회 속 편견과 차별을 감당하지 못하고 그의 사랑을 떠나는 것과 리아트와의 사랑을 지키기 위해 그의 조국을 떠나는 것이다.

뮤지컬에서 제시하는 선택권은 2년 전 미치너의 원작에 나오는 조지프의 상황과는 사뭇 다르다. 원작에서 조지프는 인종 간 결혼이라는 진지한 관계에서 도망치고, 동료들에게서 인종적 혐오가 담긴 '포 돌라(Fo' Dolla)'라는 별명으로 불리며 괴롭힘을 당한다.[39] 그 후에 임무를 수행하다 죽는 것으로 조지프의 이야기는 끝을 맺는다. 원작 속 조지프는 사랑을 지킬 각오와 인종 간 결혼에 대한 편견과 비난을 감수할 결심이 보이지 않는다.

원작의 조지프와는 대비되게, 뮤지컬 속 조지프는 자신에게 내려진 죽음을 각오한 임무에서 살아남으면, 자신이 사랑하는 리아트를 선택하겠다는 어려운 결정을 내리는 모습을 보인다.[40] 결국 인종 간 결혼을 금지하는 조국과 가족에게 돌아가기보다는 자신이 사랑하는 여인과 함께하는 미래를 선택한다.

하지만 넬리와 조지프가 보이는 모습, 즉 인종 간 결혼을 결심하고 결혼을 하는 장면은 당시의 사회와 관객이 수용하기 힘들었을 것이다. 이에 로저스와 해머스타인은 조지프의 이야기를 죽음으로 마무리하며, 상대적으로 안전한 결말을 제시한다. 로저스와 해머스타인은 이런 조지프와 리아트의 비극적인 인종 간 사랑을 그리면서 당대 경직된 사회와 관객에게 인종차별에 대한 문제를 제기했다.

리아트와 결혼하겠다는 조지프의 어려운 결정과 그것이 현실적으로 이루어지지 못했다는 점은 다시 한번 〈케이블법〉을 떠올리게 하며, 미국 남성의 외국인 아내와 자녀를 제한해서 미국인으로 수용한 역사적 사실을 내포한다. 비록 조지프 본인은 인종 간 결혼을 수용하는 태도를 보이지만, 유색인종에게 경직되고 배타적인 태도를 보이는 미국 사회이기 때문에, 조지프가 리아트와 결혼하고 본토에 돌아가 삶을 살 때 마주할 인종 반감과 차별은 상당히 심각했을 것이라는 복합적이고 실질적인 문제제기를 한다.

비평가들은 〈남태평양〉에 즉시 반응했는데, 그들은 인종적 편견에 관한 내용과 노래에 대해서는 언급하지 않았으며, 특히 뮤지컬 넘버 〈조심스럽게 배우는거예요〉를 무시했다.[41] 비록 이 뮤지컬에서 편견이 축소되기는 했지만, 인종적으로 편향된 문화의

결과로 조지프와 리아트의 결혼은 허락될 수 없었다. 앞에서 설명했듯이 뮤지컬이 조지프가 국가를 포기하고 리아트를 선택하여 결혼하는 모습으로 연출됐다면, 이는 미국 관객과 사회에서 너무나도 큰 논란거리가 됐을 것이다. 조지프의 인종 간 사랑은 1949년 미국 주류 관객이 받아들이기 어려웠을 수도 있기 때문이다. 당대 인종차별에 대한 미국의 정서를 고려할 때, 조지프의 죽음은 필연으로 보인다. 로저스와 해머스타인은 대안으로 조지프가 죽지 않는 결말을 논의했지만 결국 포기하고, 중도적이고 과도기적인 내용 전개로 케이블의 죽음을 선택했다.[42]

　뮤지컬에서 다루어진 이러한 인종적 편협함은 정서적이고 문화적인 요인뿐만 아니라 법적 요인에서 기인했다. 여러 주의 〈인종 간 결혼금지법〉은 백인과 유색인의 인종 간 동거와 성관계를 범죄로 규정했다. 조지프는 끝내 비극적인 죽음을 맞이하지만, 그의 사랑 이야기는 아시아 전쟁신부의 등장을 암시하고, 인종 간 결혼에 대해 좀 더 진보적이고 혁신적인 사고를 하는 한 미국인의 모습을 표현했다. 게다가 조지프의 죽음은 같은 미국인 넬리에게 영향을 미쳤고, 넬리는 감정적이고 감동적인 장면에서 자신의 인종적 편견과 반감에 태도의 변화를 보여 준다. 그 순간 넬리는 케이블이 죽은 줄도 모르고 필사적으로 사랑하는 이를 찾는 리아트와 블러디 메리를 만난다. 여기서 넬리는 인종 간 차

이와 편견을 넘어서 사랑하는 이를 잃은 상실감을 공감하는 사람 대 사람으로서 슬픈 감정을 드러낸다. 넬리의 변화된 태도는 미국 관객과 사회에 인종차별과 편견에 대한 태도 변화의 가능성을 제시하고 제안한다.[43]

〈왕과 나〉:
〈멋진 것〉[44]

〈남태평양〉의 연인들과 비교해 볼 때, 〈왕과 나〉는 아시아 남자와 영국 백인 여자가 사랑하는 연인이 될 가능성을 그리면서 〈인종 간 결혼금지법〉의 문제에 더 깊이 발을 들여놓는다.

〈왕과 나〉는 1860년대 시암이 유럽 제국 세력에 둘러싸여 있던 때를 배경으로 했는데, 냉전 초기 공산주의의 확산으로 아시아 국가들이 직면한 국제 정세를 보여 준다. 이러한 배경에서 시암의 국왕이 영국 가정교사 애나와 맺은 인연으로, 애나는 시암으로 와서 왕실의 자녀들과 왕의 부인들에게 서구적 교육법으로 서구의 지식과 예절을 가르친다. 애나는 영국인으로 설정되었지만, 뮤지컬로 각색할 때 미국의 민주주의와 개인주의에 대한 마거릿의 사상이 반영되어, 20세기 중반의 대부분의 미국인처럼 생각하고 행동하는 미국인 주체를 은유한다.[45] 로저스와 해머스타인은 궁정의 구성원들에게서 나타나는 고정관념, 기존 체제를

현대화하는 과정에서 왕이 느끼는 불안감, 서구 열강의 식민지화 위협 앞에서 서구 세계로 평화적으로 동화해야 함을 직시하는 모습, 평화적으로 동화하는 과정의 어려움을 보여 준다. 아시아 주변국에 대한 서구의 식민지 지배력 확대와 위협에 직면한 시암의 왕은 서방의 제국주의 권력, 특히 영국의 권력에 외교적으로 대응할 필요를 느끼고 서구식 교육을 통해 왕실과 조국을 현대화하고 싶어, 남편과 사별하고 어린 아들과 사는 영국인 교사 애나를 고용한다.

〈왕과 나〉에서 로저스와 해머스타인은 왕과 애나를 통해 인종 간 사랑의 가능성을 암시한다. 로저스와 해머스타인이 뮤지컬 초연을 준비하며 인물 간 상호작용을 구상할 때, 시암 왕의 역할을 맡은 배우 율 브리너(Yul Brynner)는 "잠정적 연인으로 연기해야 한다. 그렇지 않으면 작품은 단지 두 문화에 관한 것일 뿐인데, 누가 상관하겠는가?"[46]라고 말하며, 사랑의 중요성을 강조하였다. 또한《뉴욕타임스》기사에 로저스와 해머스타인이 의도적으로 사랑을 연출했음을 브리너가 인정했다고 나온다. 그들이 구성한 이 사랑은 서로를 변화하게 하는 힘이 있고, 그들의 삶은 깊은 끌림이라는 명백하고 함축적 의미를 지닌다. 남자와 여자의 관계는 너무나 강하고 현실적이며 근거가 있어, 어떤 면에서는 연애 이상의, 결혼 이상의 관계로 보이기도 한다.[47]

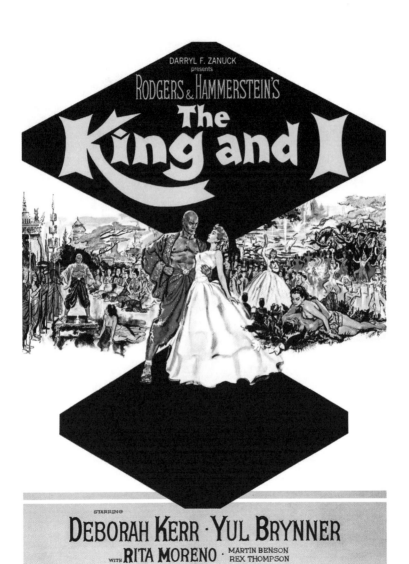

〈왕과 나〉 포스터

낭만적인 뮤지컬 넘버 〈셜위댄스(Shall We Dance)〉와 〈멋진 것 (Something Wonderful)〉이 울려 퍼지는 장면을 통해 인종 간 사랑을 작품에 등장시킨다. 〈셜위댄스〉가 나오고 주인공들이 춤을 추는 장면은 사랑의 긍정적인 분위기를 강화한다.

외교 파티가 끝나고 왕과 애나는 다른 이들의 시선과 평가에서 벗어나 둘만 무대 위에 남는다. 왕은 애나에게 감사의 선물로 반지를 준다. 여기서 문화 간 해석의 차이가 발생한다. 왕의 관점에서 해석하면, 애나의 봉사에 대한 감사로 왕이 신하에게 노고를 치하하며 반지를 하사한다는 의미로 생각할 수 있다. 하지만 애나의 문화이자 뮤지컬을 보는 미국 관객의 문화권에서, 남성이 여성에게 반지라는 선물을 준다는 것은 서로의 헌신적 관계를 나타내고 미래를 함께하자는 약속을 의미하는 반지로 해석될 수 있다. 애나는 반지를 손가락에 끼워 주기를 바라지만, 왕은 애나의 뜻을 거부하며 반지를 건네준다. 이에 애나는 마음이 상한 듯 반지를 왼손에 올려놓지만 약지에 반지를 끼지 않는다. 아마도 애매한 연인 관계를 받아들이는 것을 암시하는 것일 것이다.

반지 장면에 이어 애나는 남녀의 평등이 '아름다운 생각'이라며 춤추는 것을 예시로 삼는다. 왕은 여성이 남편이 아닌 다른 남성의 품에서 춤을 춘다는 생각에 불쾌감을 표시한다. 애나는 남녀의 평등한 관계라는 아름다운 생각을 설명하기 위해 왕 앞에

서 〈셜위댄스〉를 부르며 혼자서 춤을 춘다. 왕은 애나의 노래와 춤에 대한 반응을 보이며, 애나에게 서양식으로 춤추는 법을 가르쳐 줄 것을 요청한다. 남녀가 손을 대지 않고 나란히 춤을 추는 시암의 민속춤과 달리, 서양의 사교춤은 폴카처럼 남녀의 신체가 접촉해야 한다. 또한 폴카는 남자가 춤을 이끌고 여자가 따라오게 하고, 춤을 성공적으로 추기 위해서는 한 쌍이 서로 소통해야 한다. 처음에 애나는 왕의 손을 잡으며 춤을 이끈다. 어느 순간 그들은 서양식 댄스 홀드 자세로 전환한다. 왕은 애나의 눈을 매우 직접적으로 보고, 그는 천천히 애나에게 다가가 애나의 허리에 손을 얹는다. 그리고 애나가 설명한 대로 왕은 춤을 출 때 애나를 이끈다.[48] 그들은 후렴이 진행되는 동안 리듬감 있게 열렬히 춤을 춘다. 두 사람 모두 분명히 함께 춤추는 시간을 즐기고 있다. 그들은 잠시 멈춰 서서 서로를 향해 웃는다.[49] 그들은 함께 춤을 추면서 다음과 같이 노래한다.

애나 (노래) 춤추시겠어요?

왕 하나, 둘, 셋 그리고.

애나 음악의 밝은 구름 위로 날아갈까요?

 …

애나 그럼 '잘 자'라고 하고 '잘 가'라는 뜻으로 할까요?

왕 하나, 둘, 셋 그리고. (그가 노래한다) 또는 상투적인 말,

마지막 작은 별이 하늘을 떠날 때

애나 우리 계속 같이 있을래요?

서로의 품에 안겨서,

그리고 나의 새로운 사랑이 되어 줄래요?

(왕은 애나와 함께 '사랑'이라는 단어를 부른다)

확실히 이해해요,

이런 일이 일어날 수 있다는 걸

춤추시겠어요? 춤추시겠어요? 춤추시겠어요?[50]

가사에 있는 '사랑'이라는 단어를 함께 노래하면서 둘은 사랑의 가능성에 대한 상호 합의를 뚜렷이 담아낸다. 반지와 춤, 그리고 노래라는 세 가지 주요 요소로, 이 장면은 사랑스러운 인종 간 연인관계의 이미지를 분명히 만들어 낸다.

TV 프로그램 〈마이크 월리스 인터뷰(The Mike Wallace Interview)〉에서 마이크 월리스는 해머스타인에게 인종 간 사랑에 대한 개인적인 견해를 물었다.

월리스 인종 간 관계에 대해 본인이 생각하는 견해를 표현하시는 건가요? 인종 간의 결혼은 완벽히 합리적인가요?

해머슈타인 네.

윌리스 〈왕과 나〉에서요?

해머스타인 〈왕과 나〉에서 저는 〈너를 알아 가는 것, 너에 대한
 모든 것을 알아 가는 것(Getting to know you, getting to
 know all about you)〉이라는 뮤지컬 넘버가 〈왕과 나〉를
 가장 잘 표현한다고 생각합니다. 웨일스 출신 가정교
 사이자 보모인 애나가 사랑하게 되고 자신을 사랑하
 게 된 시암의 어린아이들과 이야기를 나눕니다. 그리
 고 다시 말하지만 모든 인종과 피부색은 서로를 알아
 가고 사랑하게 되면서 희미해졌습니다.[51]

이리하여 왕과 애나의 인종 간 사랑은 서로를 '알아 가는(get-
ting to know)' 과정과 서로에 대한 사랑 때문에 가능해 보인다.

해머스타인의 개인적인 생각에도 그들의 인종 간 사랑은 〈남
태평양〉의 넬리와 에밀처럼 해피엔딩으로 귀결될 수 없었다. 현
실에서 애나는 시암의 왕과 결혼하지 않았다. 마거릿의 책에 등
장하는 애나 또한 왕과 결혼하지 않았다. 원작의 결말과는 달리,
로저스와 해머스타인은 예술적 허용 범위 내에서 왕의 죽음 없
이 행복한(그리고 도발적인) 사랑이 긍정적 결실을 본다는 결말로
선택할 수 있었다. 저작권 관련 문제가 해결된다면 어느 정도 각

색 차원에서 수정과 삭제 등이 허용된다. 이런 허용성을 보여 주 듯이 로저스와 해머스타인은 마거릿의 소설에 나온 툽팀의 처형 장면을 삭제했다. 원작에서 툽팀은 왕과 맺은 결혼 관계를 위반하고 불법적으로 혼외 관계의 사랑을 좇았기에 벌을 받는다. 툽팀의 경우처럼 왕에 대한 다른 각색과 해석을 제시할 수도 있었지만, 로저스와 해머스타인은 〈왕과 나〉도 〈남태평양〉과 비슷하게 이뤄질 수 없는 인종 간 사랑 이야기라는 결말을 고수했고, 남자의 죽음으로 끝나는 불운한 인종 간 사랑으로 마무리되었다.

뮤지컬 넘버 〈멋진 것〉은 인종 간 사랑이라는 소재와 함께 미국 민주주의적 가치관을 담아낸다. 〈멋진 것〉은 극 전체에서 총네 번 울려 퍼지는데, 이는 왕과 애나의 낭만적 관계와 시암의 미국 민주주의의 수용이라는 주제를 암시한다.

〈멋진 것〉이 처음으로 나오는 장면은 왕비와 애나의 대화 장면이다. 왕이 애나를 자신의 신하라고 부르자 애나는 이를 거부하며 왕과 소란스러운 언쟁을 벌인다. 왕이 나가고 애나가 홀로 무대에 남았을 때, 중전이자 왕세자의 어머니인 레이디 티앙(Lady Thiang)이 애나를 찾아와 왕을 옹호한다. 시암에 탐욕스러운 시선을 보내는 이들이 영국 정부에 보내는 밀서를 티앙이 싱가포르에 보낸 시암의 신하들이 발견했는데, 그 밀서는 시암의 왕

은 야만인이고, 시암을 강제로 보호국으로 만들어야 한다는 내용이 주였다고 말한다. 그리고 더 나아가 티앙은 국제무대에서 자국의 독립과 안위를 지키기 어려운 상황에 직면한 시암 왕에게는 처리해야 할 난제가 많고, 이에 애나의 도움이 절실히 필요하다고 설명한다.[52] 이렇게 말하고, 티앙은 "항상 말하지는 않을 것이다. / 당신은 그가 무엇을 말하게 할 것인가?/ 하지만 그는 가끔 말할 것이다./ 멋진 것을 말할 것이다"라고 노래한다.[53] 그리고 이 노래는 인종 간 사랑이라는 주제로 연결된다. 노래는 "그는 항상 당신의 사랑이 필요할 것이고 그는 당신의 사랑을 얻을 것이다. / 당신의 사랑이 필요한 남자는 멋질 수 있다"라는 가사로 끝난다.[54]

이 장면 직후 애나가 퇴장하고 티앙은 혼자 무대 위에서 독백처럼 〈멋진 것〉의 다른 버전을 노래한다. "그녀는 항상 따라갈 것이다. / 그가 틀렸을 때 그를 변호한다. / 그리고 그가 강할 때 그에게 말한다. / 그는 멋지다고/ 그는 항상 그녀의 사랑이 필요할 것이다. / 그래서 그는 그녀의 사랑을 얻을 것이다. / 당신의 사랑이 필요한 남자/ 멋질 수 있다!"[55] 왕을 가장 잘 이해하고 깊이 사랑하는 왕비의 축복과 함께 왕과 애나의 낭만적인 사랑이 뚜렷이 드러난다.

〈멋진 것〉이 세 번째로 나오는 장면은 1막이 끝날 무렵이다.

극 초반부터 애나는 왕의 일부다처 문화가 지배적인 궁전에서 벗어나 궁전 밖에 본인과 아들이 거주할 독립된 집을 요청하지만, 왕은 이를 허락하지 않고 궁전 내에 거처를 마련한다. 거처를 두고 왕과 애나가 옥신각신하는 장면과 내용이 이어지다가, 1막이 끝날 무렵에 왕은 마지못해 애나에게 궁전 밖에 독립된 집을 허락한다. 왕의 약속 이행을 강조하기 위해 오케스트라가 〈멋진 것〉의 멜로디를 연주한다. 티앙이 예언한 대로 왕은 약속을 이행하고, 애나에게 자신의 집을 내어 주는 모습은 멋진 것이라는 주제와 함께한다.

애나가 집을 갖는 것을 허용하는 것은 시암 왕이 미국식 민주주의를 받아들이는 것을 은유한다. 왕의 일부다처와 전근대적 왕권제도가 존재하는 왕궁에서 벗어나, 독립된 집을 갖는 것은 미국식 자유를 의미한다. 왕은 자신의 나라에서 애나가 독립된 집을 통해 미국식 민주주의와 자유를 지키도록 허락하고, 그 결과 시암을 서구 제국주의에서 보호한다는 메시지를 담아낸다. 뮤지컬 넘버 〈멋진 것〉은 미국 민주주의를 찬양하는 데 사용되면서, 동시에 인종 간 관계에 긍정적인 색깔을 입힌다.

네 번째도 세 번째와 비슷하게 멜로디만 연주된다. 이전 장면에서 애나는 왕에게 시암 궁정을 떠날 계획을 알린다. 떠날 준비를 하던 애나는 왕이 죽어 간다는 소식을 접하고 급히 궁정으로

되돌아가고, 서재에서 자녀들에게 둘러싸여 침실 위에서 죽음을 마주한 왕을 만난다.

이 장면은 두 가지 작별을 담아낸다. 애나가 시암을 떠남과 왕이 세상을 떠남이다. 이상하게도 시암의 왕세자를 포함한 궁중의 아이들은 왕의 별세보다 애나가 떠나는 것을 더욱 염려하는 모습을 보인다. 그들은 심지어 애나가 떠나지 않겠다는 결심했을 때 죽어 가는 왕 앞에서 기쁨의 함성을 터뜨린다. 왕은 그들을 질책한다. "침묵! … 학교 선생이 본인의 의무를 깨닫는 데 그럴 이유가 없다. 내가 터무니없이 많은 월급인 25파운드를 그녀에게 지불하는데 말이다! 게다가 이것은 죽어 가는 왕의 침실에 대한 흐트러진 태도이다!"[56] 그리고 나서, 왕은 그의 첫째 아들 쭐랄롱꼰을 왕위를 이을 후계자로 선언한다. 쭐랄롱꼰이 왕으로서 가장 먼저 취하는 행동은 미국 민주주의에 영향을 받은 몇 가지 대국민 선포이다. 쭐랄롱꼰의 선포를 하는 사이에 왕은 조용히 죽는다.

이 장면은 인종 간 로맨스의 전망과 아시아 국가 내 미국식 민주주의의 성공을 의미한다. 애나가 시암에 남기로 결정한 것은 당시 아시아–미국의 동맹을 암시하는 긍정적인 관계를 의미하지만, 왕의 죽음은 애나와의 개인적인 인종 간 사랑의 종식을 뜻한다. 결론적으로 인종 간 사랑은 현실적으로 이루어질 수 없지

만, 관객에게 그 가능성을 제시하였고 이런 관계가 정말 문제인 지에 대해 질문한다. 또한 미국적 민주주의를 아시아 국가들에 전파하고 우호적인 관계를 맺고자 하는 당대 정부의 외교적 움 직임을 반영하였다.

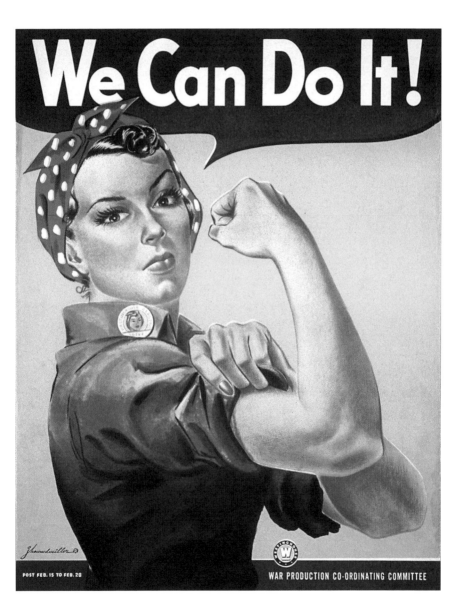

리벳공 로지 포스터, 미국 역사박물관 소장

적합한 미국 부모:
좋은 아내/어머니와
비위협적인 아버지

〈인종 간 결혼금지법〉은 젠더 문제도 포괄했다. 그 법률에는 인종 간 결혼으로 시민권을 취득하려는 유색인종 이민자를 거부하는 사항이 부분적으로 포함되어 있었다. 그래서 아시아 계통 이민자에 대한 여러 고정관념은 그들이 미국 남성이나 여성으로서 수용될 수 없음을 제시하였다. 이 장에서는 미국의 가족구조와 성 역할 또는 젠더 측면에서, 〈남태평양〉과 〈왕과 나〉가 아시아 남성과 여성을 어떻게 수용할 수 있는 미래의 미국인으로 묘사하여 제시하는지에 초점을 맞추었다.

전쟁 기간 미국 여성은 집 안 공간에서 나와 공장과 같은 외부 일터에서 필요한 노동력을 제공하였다. 전쟁이 끝난 후 가부장적 사회는 남성이 일터에 나가서 가장의 노릇을 하는 동안 여성은 집 안에서 좋은 아내와 어머니라는 '전통적' 성 역할로 돌아가기를 요구했다. 이러한 움직임은 전쟁터에서 돌아온 남성에게

일자리가 필요하고 여성 노동자가 고용시장에서 경쟁자가 될 수 있다는 우려의 목소리를 반영한 것이다.

당대 사회에서 바라볼 때, 여성이 당연히 맡아야 할 역할은 가정에서 가사노동을 하고 남편과 자녀를 잘 돌봐 주어 편안히 해 줄 책임이 있는 주부이자 돌봄 제공자의 역할이었다. 당시 가정에서 가족이 여가를 보내는 데 중요한 위치를 차지한 텔레비전은 이러한 정형화된 젠더를 부각하는 프로그램을 주로 방영하였다. "이 집요한 고정관념은 준 클리버(June Cleaver), 도나 리드(Donna Reed), 해리엇 넬슨(Harriet Nelson)과 같은 신화적 이미지의 문화 아이콘을 떠올리게 한다. 이들은 모두 집에 머물며 아이를 양육하고 집을 정리하고 쿠키를 굽는, 전형적인 백인 중산층 주부였다."[57] 이런 서사에서 여성은 사적 공간 즉 집에 있어야 한다는 주장을 담았다.

개념적인 면에서 볼 때, 전쟁 기간 공장에서 일할 일꾼이 부족해지자 집 안에 있던 여성을 공장 일터로 모집하기 위해, 강인한 여성 리벳공 로지(Rosie the Riveter)라는 이미지로 힘겨운 공장일을 장려했다. 하지만 전후 전쟁터에서 돌아온 수많은 남성이 공장 등에서 구직하려 하자, 기존 여성 노동자들과 직업전선에서 경쟁과 분쟁이 일어날 것이 우려되었다. 이들 남성의 일자리를 보장하려는 의도에서 강인한 여성 리벳공 로지의 이미지가 벗겨

지고, 가정에서 남성 가장을 지지하고 아이들을 잘 돌보는 가정주부의 이미지가 강조되었다.

전쟁 기간 많은 여성이 공장이나 상점 등 집 밖에서 일해 보았고, 직업을 통해 갖는 경제적 자유를 경험했기 때문에, 일부 여성은 경제력과 직업을 포기하고 가정에서 가사노동을 하며 남편을 보조하는 역할을 크게 선호하지 않았다. 그러나 '정부 선전(governmental propaganda)과 잡지·영화 등의 주요 매체'가 좋은 아내라는 고정관념을 지속해서 강조하며 널리 퍼트렸고, 그 결과 많은 여성이 자신의 직업과 경제권 등을 포기하고 남편과 자녀의 필요를 충족하는 역할을 수용하게 됐다.[58] 게다가 정부의 이념을 선전하는 여러 방송은 공산주의보다 미국의 우월성을 강조하기 위해, 편안한 집에서 삶을 영위하는 가정주부의 이미지를 강조하고 공산주의에서 고통을 겪고 있는 러시아 여성의 이미지를 대비해서 활용했다.[59]

각종 대중매체를 통해 좋은 아내에 대한 묘사를 강조하던 당대의 상황 속에서 백인 남성과 아시아계 여성 사이의 인종 간 사랑 관계가 특이하게 전개된다. 강한 미혼모가 집 밖에서 일하면서 집에서는 아이를 위해 최선을 다하는 모습을 긍정적으로 묘사한, 〈가정에서의 좋은 아내(good wife at home)〉에서 아시아 여성이 예외적으로 수용된 경우가 있었다. 〈남태평양〉은 지역 사업

가인 미혼모의 이야기를 그린다.

베트남 통키족 출신 블러디 메리는 미국 군인에게 자신의 제품을 기념품으로 적극적이고 과감한 방법으로 판매한다. 미치너는 《남태평양 이야기》에서 남태평양 섬에 살고 있는 통키족 출신을 중국계이자 폴리네시아계 흑인으로 묘사했다.[60] 메리는 자신의 딸 리아트가 미국에서 더 나은 미래를 갖기를 원한 듯하다. 그래서 메리는 물건을 팔면서 자신의 고객인 미군 병사 가운데 딸과 결혼하기에 좋은 후보를 찾는다. 메리는 가장 유력한 후보자로 보이는 장교 조지프 케이블 중위와 리아트의 만남을 주선한다. 메리는 리아트와 조지프의 관계가 깊어지는 것을 보고, 조지프에게 사위가 되면 기꺼이 그에게 재정적으로 지원해 줄 용의가 있다고 말한다. "나는 부자야. 나는 전쟁 전에 600달러를 저축했어. 전쟁 이후로 나는 2000달러를 벌고 있어. 전쟁이 계속되면 아마도 더 많이 벌 것이야. 풀치마, 멧돼지 이빨, 진짜 인간의 머리를 팔지. 모든 돈을 당신과 리아트에게 줄게. 당신은 일할 필요도 없어. 내가 당신을 위해 일할게. …"[61]

딸의 행복을 위해 결혼을 주선하는 메리의 모습은 자녀의 행복과 미래를 위해 헌신하려는 일하는 강한 여성으로 나타난다. 단순히 본인의 야망과 욕심만으로 직업 세계에서 일하는 것이 아니라, 가정에서 딸을 돌보듯이 딸의 미래를 위해 활동하는 강

한 어머니의 모습을 보이는데, 이런 여성의 모습은 당대에 부분적으로 용인된 듯하다. 블러드 메리는 아시아 여성이 미국에 가려는 이기적인 이유로 미국 남성을 좇는 것이 아니라 딸의 미래를 생각하는 자상한 어머니일 수도 있음을 보여 준다.

〈남태평양〉에는 또 다른 직업 활동을 하는 어머니상으로 전쟁터에서 간호사로 일하는 넬리가 그려진다. 비록 넬리는 공적인 일을 하고 있지만, 여전히 넬리에게는 남성과 자녀들에 대한 가정에서의 의무가 우선 과제이다. 에밀이 생명에 위협이 크고 어려운 임무를 수행하러 전쟁터에 나가는 동안, 에밀과 결혼하지 않았지만 넬리는 에밀을 위해 에밀의 혼혈 아들과 딸을 열심히 돌본다. 넬리는 아이들에게 자상한 어머니와 같은 태도로 "이제 내가 너희에게 말할 때는 내 말 잘 들어야 한다. 왜냐하면 나는 너희를 매우 사랑하니까"라고 말한다.[62]

아이들에 대한 이러한 어머니와 같은 친절을 보이는 것 외에도, 넬리는 에밀에게 '아내'와 같은 모습을 보인다. 임무를 무사히 수행하고 돌아온 에밀을 대하는 넬리의 모습을 살펴보자. 무대 지문에 "아이들은 수프를 마신다. 넬리는 에밀이 허기졌으리라는 것을 깨닫는다. 넬리는 몸을 기울여 '가장에게 최선을 다한다'는 듯한 태도로 큰 수프 그릇을 에밀에게 건네준다. 그리고 넬리는 그에게 수프 국자를 건네주었다!"라는 부분이 등장한다.[63]

여기서 보이듯 일터에서 일을 하고 돌아온 피곤한 남편에게 편안한 분위기와 음식을 제공하는 여성의 모습이 아름답게 묘사되는데, 이는 당대 젠더 이미지와 가족 구성의 이미지가 반영된 것이다.

〈왕과 나〉에서도 두 명의 강한 어머니가 등장한다. 주인공 애나는 남편이 죽은 후 아들과 함께 고국에서 멀리 떨어진 아시아의 어느 이국땅에 건너와, 궁전에서 왕실의 아이들과 왕비들을 교육하는 전문 교사로 일하면서 아들을 돌보는 어머니이다. 애나의 일은 왕궁 내실에서 왕손들과 왕비들을 교육하는 것에서 왕에게 조언하고 왕을 보조하는 외교적인 역할도 수행하는 것으로 확장된다. 이런 식으로 애나는 시암에서 유일하게 왕과 평등한 위치에서 중요한 역할과 임무를 수행하는 이미지를 연출한다. 이런 평등한 이미지는 뮤지컬에서 상상된 장면이고, 이 상상 속에서 애나는 동등하거나 대등할 수 있지만 결국 왕의 지시를 따라야 하는 보조자의 역할을 수행한다. 왕이 앉으면, 애나도 앉아서 자신의 머리가 왕의 머리보다 높지 않게 유지해야 한다. 외교적 연회에서 왕과 함께 참석한 애나는 왕을 위한 내조자 역할을 수행하고, 동시에 중요한 외교 모임에서 왕을 보조하는 정치적으로 중요한 역할을 수행하는 유능한 정치 보조자이다.

애나와 대비되는 어머니상으로 등장하는 인물은 왕의 첫 번째

부인이자 왕세자의 어머니인 티앙이다. 티앙은 왕의 다른 여러 부인 가운데 영향력이 가장 큰 인물이다. '모든 위대한 남성 뒤에는 여성이 있다'라는 말의 한 예로 제시되는 듯하다. 〈왕과 나〉가 공연되던 미국 사회에서 유명한 실제 사례를 찾아볼 수 있다. 루스벨트 대통령이 재임하던 1933~1945년의 엘리너 루스벨트(Eleanor Roosevelt)의 실제 삶을 롤모델로 한 것 같다. 왕비 티앙은 다른 여성이 자신의 남편과 아들에게 더 가까이 다가갈 수 있게 허락한다. 그럼으로써 왕국의 현재를 이끄는 왕과 미래를 이끌 왕세자가 국제무대에서 정치적 목적을 성취할 수 있게 보조한다. 티앙은 왕을 보조하는 역할을 애나에게 부탁하고, 장남을 애나에게 소개하고 적극적으로 맡긴다. 티앙은 자기 아들을 교육하고 지도하는 백인 여성을 신뢰한다. 이는 아들이 애나에게서 더 많은 것을 잘 배울 것이라고 믿기 때문이다. 애나와 티앙이라는 등장인물, 즉 백인 여성과 아시아 여성은 집 안에서 좋은 아내이자 어머니이며, 동시에 외부에서 사회생활을 이해하고 일하는 어머니의 역할을 수행할 수 있다는 이미지를 강화한다.

전후에 전쟁터에서 돌아온 미국의 남성도 여성들처럼 민간인의 삶에 적응해야 했다. 전쟁에 참전한 많은 남성은 전후에 안전하고 행복한 가정생활을 꿈꿨다. 이는 일종의 아메리칸드림의 구체적 형태로 발전하였는데, 교외에 집을 짓고 가정을 꾸려 아

이들과 반려동물과 함께 살면서, 이따금 차를 몰고 가족여행을 떠나거나 가족공원이나 놀이동산을 다니는 식이었다. 아메리칸 드림의 결과로 1950년대와 1960년대의 베이비붐이 발생했고, 교외에는 여러 택지주택이 즐비한 마을의 풍경이 여기저기에서 흔히 나타났다. 이 기간에 텔레비전의 보급률이 상당히 높아지면서 개별 가정마다 텔레비전을 소유하는 비율 또한 높아졌다. 텔레비전은 많은 집의 거실에서 볼 수 있었고, 텔레비전 앞에 모인 가족 구성원의 모습은 좋은 삶의 이미지로 연출되었다.

집과 아이들이 등장하는 이런 목가적인 가족의 꿈은 월트 디즈니와 같은 미디어 산업체가 시각화하고 구체화하여 환상의 세계로 만들었다. 텔레비전을 통해 미국 대중에게 널리 퍼진 환상의 세계라는 이미지와 당대 유행처럼 퍼졌던 가족공원의 개념을 조합해, 월트 디즈니는 1955년에 캘리포니아에 디즈니랜드를 개장한다. 베이비붐세대는 매체를 통해 디즈니랜드의 이미지를 소비하거나 실제 방문하여 디즈니가 그리는 세계를 꿈꾸고 바랐다. 디즈니가 적극적으로 활용한 미국 가족의 신화적인 모습에는 모든 엄마가 가족을 잘 돌보고, 모든 아빠가 좋은 직업을 가졌으며, 모든 아이가 귀엽고 영리했다.[64] 이런 환상적인 이미지 속에는 소수민족이나 이상적인 가족과는 다른 형태를 띠는 가족의 삶을 위한 공간은 상당히 부족했다.

전후에 백인 미국 사회는 생계를 꾸리는(breadwinning) 가장 아버지를 중심으로 한, 전통적인 가족구조를 재확립하려는 모습이 지배적이었다. 이때 강조된 가족구조의 모습에는 아시아 남성의 이미지는 대부분 배제됐다. 하지만 당시 제작된 오락 프로그램에 아시아계를 포함한 소수민족 남성이 출연했다는 사실은, 이전에 미국인으로 수용될 수 없는 영원한 외국인이나 전쟁 중 적으로 인식하던 아시아계 민족에 대한 인식이 바뀌고 있음을 예증한다.

로저스와 해머스타인의 뮤지컬에서 가족이라는 울타리 안에 아시아 남성이 등장하는 것은 다소 확장된 미국 가족의 모습을 시사한다. 황화론에 따라 19세기 중반부터 중국인을 주요 대상으로 하다 대부분의 아시아계 사람에게로 확장되고, 편견적 시각에서 강하게 지속된 집단적 인종차별과, 아시아계 사람이 국가 경제를 위협하고 값싼 노동력을 제공하는 경쟁자라고 여기는 고정관념과는 대조적으로, 로저스와 해머스타인은 주류 문화에 쉽게 동화될 수 있고 교육, 사업, 그리고 부의 영역에서 자산이 될 수 있는 위협적이지 않은 아시아 남성을 제시하였다. 물론 〈남태평양〉에는 강한 아시아 남성 등장인물이 없다는 점은 주목할 필요가 있다. 이는 아마도 미치너의 원작에 아시아 남성이 등장하지 않았기 때문일 것이다.

한편 〈왕과 나〉에는 미국 사회에 동화될 수 있고 국가의 자산이 될 수 있다는 특징을 보여 주는 한 아시아 남성이 등장한다. 그는 바로 시암의 왕으로, 그는 유럽 제국주의에서 나라를 보호하기 위해 미국식 민주주의와 정치를 배우는 데 긴 시간과 많은 에너지를 쏟는다. 이런 모습은 왕이 아시아인으로서 미국 민주주의를 이해하고 받아들이는 가치 있는 사람이자 미국 시민이 될 수 있다는 가능성을 보여 준다. 로저스와 해머스타인은 아시아 왕을 등장시킴으로써, 비민주적인 전통에서 탈피하고 아시아 국가를 개혁해서 현대로 변혁하고자 하는 것과, 미국 방식의 서구 세계로 동화해야 하는 것에 따르는 어려움을 보여 준다. 이는 미국 내 아시아계 사람이 교육, 사업, 경제 분야에서 미국의 훌륭한 자산이 될 수 있다는 점을 강조하려는 의도도 있는 듯하다. 〈왕과 나〉에서 아시아 왕은 링컨 대통령에게 도움을 제공하려는 의도의 편지를 쓰기도 하는데, 아시아의 왕으로서 정치적으로 미국 대통령을 지지하면서 평화를 유지하는 데 도움이 되도록 코끼리를 보내겠다는 장면이 나온다. 분명 이런 장면은 미국의 민주주의 이념과 사상을 이해하고 지지하는 아시아 국가의 지도자라는 모습을 연출한다. 이런 지도자의 모습을 통해 민주주의 이념을 이해하고 지지하는 아시아 국가들과의 동맹 가능성을 시사한다. 앞에서도 계속 언급했듯이 당시 국제사회에서 확산하는

공산주의를 견제하기 위해 아시아 국가들과 동맹을 맺는 것은 상당히 중요했기 때문이다.

정부의 외교적 요구에 따라 실행한 다른 법률은 성인 아시아 인이 미국 시민권을 획득해 미국인이자 긍정적인 이미지의 부모가 되는 길을 열어 주었다. 이를 통해 기존에 사랑스러운 아시아계 아이들을 입양하는 이미지에서 더 확대되어, 긍정적인 아시아계 부모의 모습도 미국 부모의 한 면모로 제시된다. 예를 들어, 2차 세계대전 당시 국제무대에서 중요한 아시아 동맹국인 중국에 호의를 표하기 위해, 미국 정부는 1943년에 〈매그너슨법〉을 제정했다. 이 법의 시행으로 19세기부터 아시아권 이민자를 합법적으로 배척하는 법적 근간이 된 〈중국인배척법〉이 폐지되었고, 인종차별적인 〈이민법〉이 무효화되었다.

전쟁 후에 아시아 국가 출신의 사람은 그들의 '조국'이 미국 정부에 가치가 있는 동맹국이 되자 긍정적인 방향으로 이민법이 전환됨을 목격했다. 동시에 미국 사회는 점차 아시아인을 미국인으로 받아들이고 사회 구성원으로 수용하기 시작했다. 〈전쟁신부법〉은 미군 남성의 아시아계 신부가 미국에 올 수 있는 길을 열어 줌으로써 아시아계 미국인을 더욱 확대해서 수용할 수 있었다. 1948년의 〈난민법〉은 미국 시민이 아시아계 아이를 입양하도록 장려했다. 그러나 트루먼 대통령이 거부권을 행사했음에

도, 1952년에 〈맥캐런-월터법〉이라고도 알려진 〈이민국적법〉이 통과되어 국가안보를 목적으로 이민자의 출신에 대한 차별 규정을 강화하기도 했다.

〈남태평양〉과 〈왕과 나〉는 수정되고 변화되는 법과 제도에 대한 로저스와 해머스타인의 인식이 반영되었다. 그들은 문화의 산물을 통해서 아시아인을 능력과 열망이 있고 미국 시민이 될 만한 책임감이 있는 남성과 여성으로 묘사했고, 이는 아시아 사람에 대해 긍정적인 태도를 갖게 하고 아시아 사람에 대한 인식을 바꾸게 하였다. 두 편의 브로드웨이 뮤지컬이 일반 대중에게서 많은 관심과 사랑을 받았다는 점은, 뮤지컬이 담아낸 아시아 남성과 여성에 대한 긍정적인 모습을 폭넓게 수용하자는 의도에 호응한다는 방증으로 볼 수 있으며, 미국 가족의 이미지에서 아시아계 미국인의 모습을 편입하려는 변화의 바람이 불고 있음을 보여 준다.

5

*You are the first man
...ver loved...
...the world...
...ly just begun..."*

아시아 미의 탄생: 모델 마이너리티 신화와 진실

1960년대 후반에 새로운 개념이라 부를 수 있는 아시아계 미국인이라는 용어가 등장한다. 이 용어의 등장은 아시아계 미를 미국적 미의 영역으로 합법적이고 문화적으로 수용하고 받아들였다는, 공식적 역사의 시작을 뜻한다. 1964년의 〈민권법〉은 인종·성·종교·국적을 떠나서 미국 시민의 평등권을 보장하였다. 이는 이전까지 영원한 외국인으로 분류되고 배제되던 아시아계 사람도 법적으로 미국 사회를 이루는 구성원이자 미국인임을 인정하는 사건이기에, 미국 이민의 역사에서 의미가 심중하다. 그 후 합법적이고 공식적인 의미의 '아시아계 미국인(Asian American)'이 탄생한다. 이로써 아시아계 혈통을 지닌 미국인이자 아름다운 미국인임을 드러낼 수 있는 조건이 마련된 듯 보였다. 이런 일련의 법제도의 변화는 아시아계 사람에 대한 완연한 시민권(full-fledged citizenship)과 평등권이 보장된 듯했다.

그러나 법적으로 아시아계 미국인으로 인정되고 평등권도 보장되었지만, 아시아계 사람이 사회적·문화적으로 완전한 미국인으로 수용되기까지 오랜 시간이 걸렸고 엄밀히 살펴보면 아직도 수용되지 못하는 모습이 사회 곳곳에서 나타난다. 아시아계 미국인의 탄생과 더불어 나타난 모델 마이너리티 신화는 아시아계의 미를 널리 알리는 듯했지만, 자세히 살펴보면 아시아의 미를 미국 사회에서 확립하기에는 아직 갈 길이 멀어 보인다.

모델 마이너리티 신화는 1966년《뉴욕 타임스》에 윌리엄 피터슨(William Petersen)이 기고한 〈성공 이야기, 일본계-미국인 스타일(Success Story, Japanese-American Style)〉이라는 글에서 시작된다. 피터슨은 일본계 미국인이 다른 인종 또는 소수 민족에게 '본보기(model)'가 되는 성공 신화라고 칭송하였다. 그는 "흑인처럼, 일본인도 유색인종에 대한 편견의 대상이 되어 왔다. 유대인처럼 일본인도 너무나도 일을 잘하는 경쟁자로 공포와 미움의 대상이 되어 왔다. 더 나아가 일본인은 바다 건너 적의 스파이로 간주되기도 했다"¹라고 주장하며, 역경을 거쳐 미국 사회에서 성공을 일궈 낸 일본인은 다른 인종과 소수 민족에게 모범이 된다고 칭송하였다. 이후 많은 언론은 유사한 아시아계 미국인의 성공 신화를 기사로 다루고 모델 마이너리티 신화라는 사회 현상을 만들었다.

모델 마이너리티 신화가 만들어진 맥락을 자세히 들여다
보면, 결코 긍정적인 의미만 담겨 있지는 않았다. 1960년대와
1970년대에는 다른 유색인종이 미국에서 제도화된 인종차별
주의(institutional or systemic racism)를 비난하고, 이에 대한 수정과
변화를 강하게 요구했다. 그 대표적인 예가 흑인파워운동(Black
Power Movement)인데, 제도적으로 흑인이 사회 전반에서 불합리
하게 차별대우를 받고, 교육의 기회가 불균형해 사회구조적인
차별이 존재한다고 주장하였다. 모델 마이너리티 신화는 이런
유색인종이 인종차별주의가 제도화되었다고 주장하는 것에 대
한 반박으로 작용했다. 모델 마이너리티 신화를 널리 알리고 공
유한 언론은 제도화된 인종차별주의라는 주장은 근거가 약하다
고 반박했다.

　　좀 더 자세히 말하면, 일본인 이민자와 아시아계 미국인도 유
색인종에 대한 차별, 경쟁 구도가 과도해져서 생긴 차별, 심지어
전쟁에서 적의 스파이로도 간주되는 차별 등을 똑같이 겪었지
만, 그들은 개개인의 우수성과 아시아계의 우수한 민족성으로
한계를 극복하고 경쟁이 심한 미국 사회에서 성공을 이루었다
는 것이다. 그러므로 제도화된 인종차별이라는 주장은 근거 없
는 비난이라고 반박했다. 오히려 다른 인종이나 소수민족이 자
신들의 게으름과 나태함을 버리고, 일본인을 본받아서 성실하고

열심히 일하면 성공을 이룰 수 있다고 주장하기도 했다. 이후 각 매체는 다른 인종에게 모델 마이너리티로서의 일본계 미국인의 성공 신화에서 확장하여 다른 아시아계 미국인의 성공 이야기를 연이어 발굴하고 발표했다.

모델 마이너리티 신화는 1980년대에도 지속되었는데, 1986년에는 NBC〈나이틀리뉴스(Nightly News)〉와 PBS의〈맥닐레러보고서(The MacNeil Lehrer Report)〉에서 '아시아계 미국인의 성공 이야기(Asian-American success stories)'가 보도됐고, 1987년에는 CBS는〈60분(60 Minutes)〉에서 아시아계 미국인의 높은 학업성취도에 집중하며 '모델 마이너리티'에 대한 이야기를 강조하였다.〈60분〉이 다룬 주요 질문은 '왜 아시아계 미국인이 학교에서 탁월하게 잘하는가?'였다.[2] 모델 마이너리티라는 신화가 대중매체에서 어떤 역할을 수행했는지를 유심히 관찰해 보면, 최근 미국에서 벌어진 인종차별과 편견에 대한 전체적인 그림을 그리는 데 도움이 된다.

'모델 마이너리티'라는 용어는 아시아계 미국인의 근면성과 강한 교육열에 바탕을 두는데, 이러한 성향이 아시아계 미국인의 사회적 성공을 이루게 했으니 다른 인종 및 소수민족도 이를 본받아야 한다는 의미였다. 이런 긍정적인 뜻이 있지만, '모델 마이너리티'라는 용어가 사용될수록 아시아계 미국인은 주류사

회 및 다른 민족과 구별되는 다른 부류의 소수민족이라는 점이
강조됐다.

클레어 킴(Claire Jean Kim)은 '백인 미국인-아프리카계 미국인-
아시아계 미국인(모델 마이너리티)'이라는 사회적 삼각관계를 주장
했다. 킴의 주장에 따르면, 정점에는 백인의 우월성이 위치하고,
밑변의 한쪽 꼭짓점에 아시아계 미국인이 영원한 외국인에 가까
우면서 덜 열등한 모델 마이너리티로 위치하고, 마지막 한쪽 꼭
짓점에는 아프리카계 미국인이 내국인이지만 열등한 인종으로
위치한다. 클레어 킴은 이런 제도화되고 정치적인 인종차별 구
조를 논리적으로 비판한다. 킴에 따르면, 백인층(하위계층은 제외)
은 삼각관계의 정점에 위치하여 제도화된 인종차별을 주장하는
아프리카계 미국인이 근면하지 않고 교육받을 기회가 있음에도
교육열을 보이지 않는다고 주장한다. 그리고 그 근거로 아시아
계 미국인을 모델 마이너리티로 제시하여 변론한다고 설명한다.

이런 구도에서 아프리카계 미국인은 제한적 사회구조와 불평
등한 기회 및 차별에 불만이 쌓이고, 이렇게 누적된 사회적 불만
은 논리적이고 체계적으로 제도권을 향하지 못하고, 인근 아시
아계 미국인 공동체로 감정적이고 폭발적으로 분출되었다. 그
대표적인 예가 1992년에 발생한 LA폭동이다.

1960년대 후반부터 나타난 아시아계 미국인과 모델 마이너리

티 현상을 염두에 두고, 미국인이 연극계에서 어떻게 움직였는지 자세히 살펴보자. 이들이 주로 다룬 주제는 미국에서 누가 미국인으로 인정되는가 또는 미국의 주체는 누구인가에 대한 고민이었고, 무대를 통해 많이 표출됐다. 소수의 아시아계 미국인 예술가는 아시아계 미국인이라는 정체성을 확립하고 사회적으로 아시아계의 미를, 미국적 미의 기준으로 포섭되게 하고 전파하려고 노력하였다.

특히 연극계에서 19세기부터 내려온 오래된 황인 분장은 이들이 직면한 과제였다. 황인 분장은 아시아계 사람의 주체성과 정체성에 대한 오해와 편견 및 고정관념을 양성하고 강화하는 문제와 연결되었다. 이에 아시아계 미국인 예술가는 자신들의 아시아계 모습을 대중에게 소개하고 자신들의 이야기를 주체적으로 전달하고자 했다. 공연계에서 소수인종의 극단이 창단되었고, 아시아계 미국인 극작가가 꾸준히 증가하면서 아시아계의 경험과 목소리를 연극으로 전달하였다.

경제적이거나 직업적인 차원에서 아시아계 배우는 공연계와 영화계에서 역할을 맡고 활동을 하는 데 어려움을 겪고 차별을 경험했다. 특히 황인 분장과 인종차별적 관행은 아시아계 배우가 활동하는 데 큰 장애가 되었다. 연극학자 에스터 킴 리(Esther Kim Lee)는 초기 아시아계 배우에게 가장 큰 어려움과 장애는 기

존에 만연한 '진짜(authentic)' 아시아 사람이라는 개념이라고 지적한다.[3] 대부분의 아시아계 배우는 제작자와 감독에게서 자신들이 오리엔탈 이미지로는 '진짜' 같지 않기에, 아시아계 역할에 적합하지 않다는 이야기를 들었다고 토로했다.[4] 미국 대중이 바라보기에는 황인 분장을 한 백인의 모습이 더 익숙하고, 이들이 더욱 '진짜' 아시아계 사람의 모습이었다.

다시 말하면, 주인공은 백인이 황인 분장을 하고 연기를 하는데, 아시아계 배우가 단역 등을 맡아 옆에 같이 등장하는 장면을 보인다면, 황인 분장이 너무 티가 난다는 논리이다. 백인이 주체가 되어 이끄는 이야기와 많은 시청자나 관객이 백인임을 참작할 때 아시아계 배우가 배경(background)처럼 등장할 수는 있어도 주요 역할로는 부적합하다는 판단이었다. 황인 분장 관행을 그대로 이어가려는 제작진은, 아시아계 배우가 의미 있는 고용이라는 형태의 산업 활동으로 이어지게 하지 않았다.

1960년에 텔레비전 영화로 방영된 〈라쇼몽〉에서, 마코 역을 맡은 배우로 잘 알려진 일본계 배우 마카토 이와마쓰(Makato Iwamatsu)가 아시아계 역할을 희망한다고 하자, "대사 리딩을 참 잘했지만, 진짜 일본인이라서 너무 눈에 띄네요. 다른 배우가 일본인처럼 보이도록 분장을 했는데요"[5]라는 이야기를 제작진에게 들었다고 한다." 그 말은 대다수의 백인 배우가 황인 분장을

하고 일본인 역할을 맡았는데, 거기에 진짜 일본계 배우가 등장한다면 다른 배우의 분장이 너무 눈에 띈다는 뜻이다. 영화계와 연극계의 이런 관행은 진정한 일본인의 모습이 사라지게 하고, 미국 사회가 인종적 편견을 담은 오리엔탈 이미지만 재현한다. 다시 강조하지만, 산업적인 측면에서 배역(캐스팅)의 수가 한정적이었기 때문에, 기존 백인 배우의 연기 경력이나 원활한 직장생활을 보장하기 위해서는 아시아계 배우가 고용될 기회를 없애거나 줄일 수밖에 없었다.

이런 상황에서, 몇몇 아시아계 예술가는 자신들의 모습과 아시아계 이야기에 아시아의 주체성을 담아 창작하고, 그것을 전달하기 위해 공간을 확보했다. 대표적으로 1960년대 말에 창단된 4개의 아시아계 극단을 들 수 있는데, 로스앤젤레스에 위치한 이스트 웨스트 플레이어스(East West Players), 샌프란시스코의 아시아계 미국인 극단Asian American Theater Company, 초기 명칭은 아시아계 미국인 극단워크숍(Asian American Theater Workshop), 시애틀의 노스웨스트 아시아계 미국인극단Northwest Asian American Theatre, 초기 명칭은 아시아인 연극앙상블(Theatrical Ensemble of Asians) , 그리고 마지막으로 뉴욕의 범아시아 레퍼토리 극장(Pan Asian Repertory Theatre)이다.[6] 신기원을 이룬 이들의 노력으로 예술가들은 아시아계 미국인의 모습과 경험을 예술계와 대중에게 전파하였다.

이들 극단의 도움으로 아시아계 극작가와 배우는 자신들의 이 야기와 경험을 확보한 물리적 공간에서 예술적으로 표현할 수 있었다.

벨리나 하수 휴스턴(Velina Hasu Houston)은 2012년에 초창기 아 시아계 미국 극작가의 '예술적 움직임과 방식'을, 세 가지 물결 (wave)을 들어 세부적으로 설명했다.[7]

첫 번째 물결인 1960~1970년대에 활동한 예술가는 주로 민 족적 동화(assimilation) 문제를 다루었다. 그들은 미국이라는 기준 에 부합하면서, 어떻게 미국적 가치 및 문화와 조화를 이루는 미 국인으로 동화되어 갈지가 큰 고민이었다. 따라서 그들은 회유 적 방안으로 아시아계 소수민족이 동화되도록 하면서, 직업적으 로는 무대 위에서 아시아계의 신체적 가시성(corporeal visibility)을 확보하고자 했다. 즉 황인 분장이 아시아계 신체에 대한 비가시 성과 상상으로 채워진 무대가 지속되게 한 것과는 달리, 무대 위 에서 공연할 기회를 얻고 아시아계 신체를 대중 앞에 보이며 실 제 아시아계 사람들은 어떻게 생겼는지를 인식하게 하는 데 초 점을 두었다.

주된 주제와 목적은 아시아계 미국인의 경험과 느끼는 문제점 들을, 더욱 많은 관객과 대중에게 주체적으로 전달하고, 공감대 를 끌어내면서 같은 미국의 주체임을 드러내는 것이었다. 그리

고 예술산업계에서 일할 기회를 창출하고 고용을 확대한다는 실질적 목적이 있었다. 또한 아시아계 예술가가 본인들의 이야기를 직접 창작하고 무대 위에서 재현하여, 황인 분장과 같은 관행으로 이야기가 왜곡되어 전달되는 점을 바로잡고자 하였다. 첫 번째 물결의 주요 작가로는 프랭크 친(Frank Chin), 와카코 야마우치(Wakako Yamauchi), 에드워드 사카모토(Edward Sakamoto), 모모코 이코(Momoko Iko), 린다 파이가오 홀(Linda Faigao-Hall), 주드 나리타(Jude Narita), 페리 미야케(Perry Miyake), 제니 림(Genny Lim) 등이 있다. 여기에서는 친과 야마우치를 중심으로 첫 번째 물결을 살펴볼 것이다.

프랭크 친은 연극, 에세이, 문집 활동 등을 하면서 아시아계 미국인의 경험을 알렸고, 아시아계 미국인 극단을 설립하는 데 주요한 역할을 활발히 수행했으며, 아시아계 미국인이 문학 연구를 확립하는 데 심중한 영향을 미쳤다. 친이 모든 작품에서 드러낸 주제는 미국 사회가 아시아 사람에 대한 인종차별적 고정관념을 자각해야 한다는 점과, 중국의 문화와 민속을 인간미 있고 올바르게 소개한다는 점이다.

친은 뉴욕 연극 무대에 진출한 최초의 아시아계 미국인 극작가이다. 뉴욕에서 공연된 유명한 작품으로는 〈닭장 차이나맨(The Chickencoop Chinaman)〉(1972)과 〈용의 해(The Year of the Dragon)〉

(1974)가 있고, 소설로는《도널드 덕(Donald Duk)》(1991)과《군가 딘 고속도로(Gunga Din Highway)》(1994)가 있으며, 단편소설집으로 는《차이나맨 퍼시픽과 프리스코 R.R. Co.(The Chinaman Pacific & Frisco R.R. Co.)》(1988), 에세이 모음집으로는《방탄 불자들과 기타 에세이(Bulletproof Buddhists and Other Essays)》(1998)가 있다.

친은 〈닭장 차이나맨〉에서 아시아계 미국인이 미국 사회에 동화하고 수용되면서 나타나는, 아시아계 미국인의 정체성을 규정하는 언어에 대한 문제를 탐구한다. 주인공 탐을 중심으로 중국의 역사와 아시아 남성성의 문제를 살펴보면서, 아시아계이자 중국계 미국인으로서의 정체성을 확립하는 데 어려움을 겪었던 자신의 경험을 작품에 반영하였다. 〈용의 해〉에서도 미국 사회에 아시아계 미국인으로 동화하고 수용되는 데 어려움이 있음을 보여 주었다.

와카코 야마우치는 일본계 이민자가 겪은 삶과 2차 세계대전 때 포로수용소에서의 경험, 그리고 사실적이고 좀 더 인간적인 모습의 아시아계 미국인의 삶을 전하였다. 1994년에 출판된《엄마가 가르쳐 주신 노래(Songs My Mother Taught Me)》는 야마우치의 단편과 희곡 모음집이다. 여기에는 1977년에 로스앤젤레스 드라마비평가협회 상을 받은 후 텔레비전 프로그램으로 제작된 〈뮤직레슨(The Music Lessons)〉(1985), 〈12-1-A〉(1982) 등이 수록돼

있다.

야마우치의 작품 가운데 가장 잘 알려진 희곡 〈그리고 영혼은
춤을 추리라(And the Soul Shall Dance)〉는, 1977년에 언급한 이스트
웨스트 플레이어스 극단이 처음으로 무대에 올렸다.[8] 이 작품은
1935년 캘리포니아 임피리얼 밸리에서 대공황을 겪은 농경 공
동체인 두 가족의 이야기를 그린다. 등장인물들은 사회적 대립
과 조상의 나라인 일본에 대한 이슈와 마주하고 거기에서 야기
되는 문제를 다루었다. 야마우치는 이러한 상황을, 일본인의 영
혼이나 민족적 뿌리에 대한 문제와 미국인으로서의 삶과 미국
문화에 동화하는 문제 사이에서 춤을 추는 것으로 묘사했다.

두 번째 물결의 아시아계 미국인 작가와 예술인은 첫 번째 물
결의 활동에 그치지 않고, 한발 더 나아가 미국의 문화와 사회에
내재한 아시아계 미국인을 향한 차별적 관행과 실태를 개선하
거나 극복하고자 분투했다. 이를 위해서 그들은 사회적·정치적·
제도적인 변화가 필요하다고 보았고, 정치적 활동과 사회운동에
적극적으로 참여해, 정치적 부당성(political incorrectness)을 수정하
고 정치적 권력을 쟁취해야 한다고 주장했다. 그리고 그 수단으
로 자신들의 예술 작업과 저술 활동을 활용했다. 따라서 1980년
대에 들어서서 첫 번째 물결과는 다르게 두 번째 물결은 미국 주
류 극장의 중심으로 나아갈 수 있는 더 많은 기회를 얻었고, 이를

통해 불균형하고 불평등한 주류 극장계에 도전했다.[9]

전문 기관과 대학에서 전문적 훈련과 교육을 받은 이들은, 자신들의 일터와 사회 활동의 장에서 정치적 의제를 적극적으로 표현하고 주장했으며, 사회의 인종·정치·경제 문제에 직접 맞서기 위해 적극적으로 활동하였다. 이들은 수동적이고 순종적인 아시아 여성이라는 아시아인에 대한 부정적인 고정관념에 문제를 제기하고, 부정적인 고정관념에 근거한 인종차별과 불평등에 맞서 싸웠다.

데이비드 헨리 황(David Henry Hwang)은 토니상 수상작인 〈M. 버터플라이(M. Butterfly)〉(1988)에서, 아시아 여성은 수줍음이 많고 순종적이라는 고정관념, 오리엔탈리즘과 연관된 왜곡된 주체성에 직접적으로 문제를 제기하여, 많은 예술가와 연극계에 엄청난 영향을 끼쳤다.

벨리나 휴스턴은 연극 〈티(Tea)〉(1988)에서 아시아 여성이 인종차별, 문화적 갈등, 문화적 시민권과 관련해 겪은 경험에 의문을 제기하였다. 1990년대까지 아시아계 미국인 극작가는 종종 그들의 예술적·문화적 정체성을 미국에서 멀리 떨어진 아시아 또는 그들의 조국에서 찾았고, 조상 및 유산과 그들의 연관성을 찾고 회복하기 위해 노력했다. 휴스턴은 이들을 '두 번째 물결' 작가라고 평했다.

두 번째 물결 작가로는 데이비드 헨리 황, 엘리자베스 웡(Eliza beth Wong), 필립 칸 고탄다(Philip Kan Gotanda), 지니 바로가(Jeannie Barroga), 제시카 해기돈(Jessica Hagedorn), 셰릴린 리(Cherylene Lee), 앨버토 아이작(Alberto Isaac), 헨리 옹(Henry Ong), 친양 리, 캐런 휴이(Karen Huie), 페리 미야케, 에이미 힐(Amy Hill) 등이 있다. 이 중 두 번째 물결의 예술운동과 그 방식을 알아보기 위해 고탄다와 황을 살펴볼 것이다.

극작가이자 영화감독이기도 한 고탄다는 미국 연극의 정의를 넓히고, 아시아계 미국인의 이야기를 미국 무대로 끌어내는 데 선도적 역할을 했다고 평가된다. 그는 헤이스팅스 법대에서 법학박사학위를 받았고 일본에서 도자기를 공부했으며, 주류 작품부터 실험적인 블랙박스 극장의 작품에 이르기까지 다양한 범위의 작품을 창작했다.

그중 유명한 작품은 〈아보카도 키드(The Avocado Kid)〉(1978), 〈머리가 둥근 새(Bullet Headed Birds)〉(1979), 〈빨래(The Wash)〉(1987), 〈양키 도그 유 다이(Yankee Dawg You Die)〉(1988), 〈생선 머리 수프(Fish Head Soup)〉(1991), 〈야치요 발라드(Ballad of Yachiyo)〉(1995), 〈마쓰모토 자매(Sisters Matsumoto)〉(1998), 〈요헨(Yohen)〉(1999), 〈부초(Floating Weeds)〉(2001), 〈백인 남성 선언(White Male Manifesto)〉(2001), 〈나탈리 우드 죽다(Natalie Wood is Dead)〉(2001), 〈장미 한 줌(A Fist

of Roses)〉(2004), 〈무지개 아래(Under the Rainbow)〉(2005), 〈전쟁 후 (After the War)〉(2006), 〈러브 인 아메리칸 타임스(Love in American Times)〉(2011) 등이다.

이 중 연극 〈양키 도그 유 다이〉에서는 세대 차이가 사회적 맥락에서 강력히 다루어졌다. 고탄다는 첫 번째 물결 극작가들이 제시한 이슈와는 매우 다른 문제에 직면했다는 것을 알았다.

초기의 아시아계 미국인 연극에서 아시아계 배우는 고정관념으로 채색된 배역을 연기할 수밖에 없었다. 비록 몇몇 등장인물이 찢어진 눈의 고정관념을 묘사하고 강화하는 연기를 했지만 그들에게는 더 좋은 대책이 없었고, 이런 고정관념을 강화하는 배역이 아니면 아예 무대에 설 기회나 다른 배역으로 무대 경력을 이어갈 기회가 없었다. 배우로서 일하고 수입을 얻기 위해서 그들은 굴욕을 견뎌야 했다. 하지만 후대의 배우에게는 선택권이 더 많아졌고 목소리에 특정한 힘이 있었다. 일반적인 공연계 및 영화산업계에서 아시아계 배우는 황인 분장 관행 때문에 배역을 맡는 데 가혹한 현실과 마주했기에, 첫 번째 물결의 작가는 이런 일자리의 대안적 배역의 필요성을 충족하기 위한 창작 활동과 예술 활동에 주력했다.

고탄다는 〈양키 도그 유 다이〉에서 첫 번째 물결과 두 번째 물결에 해당하는 아시아계 배우 사이의 차이를 묘사했다. 고탄다

는 두 번째 물결 극작가로서, 〈양키 도그 유 다이〉에서 아시아계 미국인이 직면하는 사회 문제를 다루고 공개하는 두 주인공을 옹호하면서, 첫 번째 물결 극작가와 그들이 제시한 주제와 주요 의제를 이해하려고 시도했다.

황은 두 번째 물결 극작가 중 가장 잘 알려졌다. 그는 스탠퍼드 대학교에서 영어학사학위를 받았고 예일대학교 연극학교에서 교육을 받았다. 황은 수많은 희곡과 영화 대본에서 첫 물결의 주제였던 아시아계 미국인의 모습을 전면에 드러내는 문제부터 두 번째 물결 작가가 다룬 아시아계 미국인의 정체성과 윤리정치에 대한 이슈에 이르기까지 두루 다루었다. 그의 작품은 정치적 정당성(political correctness)이라는 주제를 적극적으로 표현하려고 했다.

황의 작품으로는 〈FOB〉(스탠퍼드 아시아계 미국인 극장 프로젝트, 1979), 〈댄스와 기찻길(The Dance and the Railway)〉(1981), 〈가족헌신(Family Devotions)〉(1981), 〈잠자는 미녀의 집(The House of Sleeping Beauties)〉(1983), 〈목소리의 소리(Sound of a Voice)〉(1983), 〈일직선으로(As the Crow Flies)〉(1986), 〈지붕 위의 비행기 1000대 (1000 Airplanes on the Roof)〉(1988), 〈차이나타운 찾기(Trying to Find Chinatown)〉(1996), 〈골든 차일드(Golden Child)〉(1998), 〈페르 귄트 (Peer Gynt)〉(1998), 〈아이다(Aida)〉(2000), 〈은빛 강(The Silver River)〉

데이비드 헨리 황, 미국 의회도서관 소장

(2000), 〈플라워 드럼 송〉(2009), 〈빨간 상자를 통해 알아가는 티베트(Tibet Through the Red Box)〉(2004), 〈노란 얼굴(Yellow Face)〉(2007), 〈칭글리시(Chinglish)〉(2011) 등이 있다.

　황의 작품 중 가장 잘 알려진 작품은 단연 〈M. 버터플라이〉인데, 그는 푸치니(Giacomo Puccini)의 오페라 〈나비부인(Madame Butterfly)〉(1904)을, 20년 동안의 사랑이 얽힌 프랑스 대사관 직원과 중국인 사이의 이상한 법정 이야기로 각색했다. 황은 아시아계 미국인 남성을 수줍음이 많고 자기희생적이며 순종적인 여성으로 등장시켰다. 이 작품을 통해 황은 미국 사회에 강하게 내재

한, 여성화되거나 약한 남성으로 은밀히 코드화된 아시아계 남성에 대한 고정관념을 폭로했다. 푸치니의 오페라가 '나비부인'이라고 여성임을 분명히 밝힌 점과는 대조적으로 제목에 'M. 버터플라이'라고 명시해, 여성을 뜻하는 부인(Madame)일 수도 있고 남성을 뜻하는 머슈(Monsieur)일 수도 있는 양성적이고 이중적인 의미를 연출했다.

이는 앞에서 다룬 19세기 프런티어 멜로드라마에서 표현된 아시아계 남성의 남성성에 의문을 제기하고, 그와 함께 사회적 여성성이라는 개념을 설정해 아시아계 남성을 여성화한 고정관념에 문제를 제기하는 것이다. 〈M. 버터플라이〉는 황이 아시아계 미국인 남성으로서 고정관념에서 자유로운 개별성을 갖춘 미국인임을 주장하고자, 20세기 미국 사회에 존재하는 고정관념에 각성의 목소리를 높이고 문제를 적극적으로 제기한 작품이다.

첫 번째 물결과 두 번째 물결은 예술적 움직임과 방식이 다르지만, 둘 다 아시아계 미국인이라는 넓은 꼬리표로 동일시하며 방어적 위치를 공유한다. 두 번째 물결은 아시아계 유산과 혈통이라는 부분에서 첫 번째 물결과 맥을 같이하고, 거기에서 한발 더 나아가서 정치적 행동을 활발히 벌이고 사회운동에 적극적으로 참여하여 정치적 부당성을 수정해야 하고 정치 권력을 쟁취해야 한다고 주장한다.

〈M. 버터플라이〉 포스터

첫 번째 물결과 두 번째 물결로 활동한 대다수 작가와 예술가는 문화 시민권(cultural citizenship)을 미국 밖에서 찾으려는 경향이 있었다. 외부 특히 아시아와 연관을 지으면서 다문화주의에 입각한 본인들의 문화 시민권을 주장하였다. 아시아계 문화를 갖고 아시아인의 신체적 특성을 보이더라도, 동등한 미국인이라는 입장에서 작품 활동과 사회운동에 앞장섰다.

이에 비해 세 번째 물결의 많은 예술가는 그들의 문화 시민권이 미국에 속한다고 믿는다. 에스터 리는 세 번째 물결 극작가들이 첫 번째 물결과 두 번째 물결과는 상당히 구별된다고 설명한다.

세 번째 물결의 아시아계 미국인 극작가가 그들의 인종적·민족적 정체성을 거부한 것은 아니다. 오히려 그들은 그들의 삶에서 그러한 꼬리표와 관련이 있거나 없음을 모두 드러내고 표현했다. 첫 번째 물결과 두 번째 물결의 많은 작가는 아시아계 미국인의 경험에 관한 희곡을 쓰는 것과 비아시아계 미국인이나 '보편적인(종종 '백인')' 희곡을 쓰는 것 사이에서 딜레마에 빠져 있었다. 보통 아시아계 미국인 연극의 글쓰기는 작가의 정치적 인식과 책임을 의미했고, '보편적' 연극은 어떤 주제에 대해서도 진지하고 재능 있는 작가로 인정받으려는 작가의 열망을 반영했다.[10]

에스터 리에 따르면 세 번째 물결의 극작가들은 새로운 조국인 미국에서 아시아계 미국인 연극의 영역과 경계를 재창조했다.[11] 아시아계 미국인 연극이 미국의 연극계에서 다루어질 수 있는 토대와 공간을 두 번째 물결이 확립했다면, 세 번째 물결은 아시아의 문화유산과 미국의 아시아에 대한 고정관념 사이의 경계를 다루면서 그들의 예술적 외연을 넓히기 시작했다. 세 번째 물결은 아시아와 미국이라는 이분법적 선택과 아시아계 미국인 공동체 전체를 대표한다는 책임을 거부한다. 대신 그들은 아시아계 미국인으로서의 정체성을 받아들이고 미국인이라는 개별성을 토대로 그들의 다양한 경험과 문제를 개인적인 이야기로 전달하고 싶어 한다.[12] 결과적으로 그들의 예술적 영역과 주제는 매우 다양하다.

첫 번째 물결과 두 번째 물결 극작가들은 보통 그들의 아시아 공동체를 드러내는 데 어떠한 조롱 조나 익살스러운 표현도 사용하지 않고 아시아 공동체를 강하게 옹호하였다면, 세 번째 물결은 새롭고 다른 예술운동 방향을 제시하고 실행하는 데 집중했다. 이 예술가들은 아시아의 전통 및 문화 등과 거리를 두면서, 그들의 독특하고 개별적인 예술 의제를 제시하고 작품 속에 표현하고 싶어 했다.

예를 들어, 희극 배우 마거릿 조(Margaret Cho)가 미국 사회에

대한 자기 성찰적 유머를 하고, 자신의 한국 어머니와 한국 사회에 대해 농담하는 것은, 획일적인 변화의 태도를 벗어나 한국 문화 및 사람과 거리감을 두며, 미국인으로서 유머를 통해 사회·정치·문화의 문제를 직접적으로 다룬 것이다. 마거릿 조의 당당한 모습과 농담은 세 번째 물결 극작가에게 영향을 미쳤다.[13]

데이비드 황은 세 번째 물결과 두 번째 물결의 초점이 바뀌었다고 요약한다. 그는 "대부분의 젊은 작가나 세 번째 물결의 아시아/태평양 극작가가 저술한 작품들은 문화를, 유동성이 있고 끊임없이 변화하는 경험에서 태어나 지속적인 재해석의 대상으로 본다"고 설명한다.[14]

세 번째 물결 작가 그룹은 이전 물결의 작가가 주로 다룬, 소속감(belonging) 또는 비소속감(non-belonging)의 관점에서 조상과 역사·국가에 관한 질문으로 반드시 연결되는, 필수적인 문화적·국가적 정체성에 대해 거부감을 공유했다. 그들의 연극의 대상과 내용은 아시아계 미국인에서 보편적인 인간을 주제로 개인적 방식으로 확장되었다.

휴스턴에 따르면 세 번째 물결의 극작가는 차이 유(Chay Yew), 나오미 이즈카(Naomi Iizuka), 다이애나 손(Diana Son), 켄 나라사키(Ken Narasaki), 성 로(Sung Rno), 줄리 조(Julie Cho), 프린스 고몰빌라스(Prince Gomolvilas), 그리고 아디티 카필(Aditi Kapil) 등으로 볼

수 있다. 여기에서는 손과 또 다른 극작가 영진 리(Young Jean Lee)를 중심으로 세 번째 물결을 살펴볼 것이다.

다이애나 손은 첫 번째, 두 번째 물결 작가의 공통적인 질문과 주제에 도전했는데, 한 명의 아시아계 미국인이 어떻게 아시아계 미국인 공동체 전체 또는 일부를 대표해서 저술과 예술 활동을 할 수 있는지에 큰 의문을 던졌다. 이 의문에 대해서 손은 아시아인의 미국인다움(Asian Americanness)은 필수가 아니라 부수적일 뿐이라고 파격적으로 답변한 바 있다.[15]

손은 〈스톱 키스(Stop Kiss)〉(1998)에서, 뉴욕의 교통 기자로 불안정하게 살아가는 백인 여성과 세인트루이스 출신의 학교 교사로 이상주의적인 아시아계 여성의 사랑에 관한 이야기를 들려준다. 극의 절정에서 이성애자 남성이 두 여성이 키스를 하는 것을 목격하고 화를 내며, 유색인종인 학교 교사만 심하게 때리고 쓰러뜨려 혼수상태에 빠뜨린다. 이는 이전 물결의 작가들이 다룬 아시아-미국이라는 이분법적인 극 구도와 아시아성에 대한 문제 제기를 주제로 전달했던 극들과는 확연히 구별된다. 이 연극은 매우 개인적인 이야기에 초점을 맞추었고 아시아와의 연관성이나 아시아 대표성에 의존하지 않는다.

손은 "다른 사람이 당신을 뭐라고 말하는지와 당신이 알고 있는 자신의 정체성 사이의 갈등"에 더 관심이 있다고 말한다.[16] 그

녀는 보편적으로 아시아계 미국인은 이런 사람이라고 획일적이고 몰개성적으로 개념화하는 태도는 또 다른 고정관념을 불러올 수 있다고 생각했다. 이에 아시아계 미국인 공동체에도 개성과 개별성을 지닌 미국인이 자신의 독특한 경험을 들려준다는 취지에서 작품 활동을 하였다.

영진 리는 연극의 주제와 주체를 아시아계 미국인, 종교, 아프리카계 미국인, 셰익스피어 등으로 확대하고, 문화적 정체성과 인종적 편견에 대한 경험을 광범위하게 다루어 무대 위에서 실험적 공연을 하였다. 또한 벌거벗은 몸과 직설적 내용을 통해 젠더 문제를 신랄히 다루는 연극을 무대에 올리기도 했다.

리는 글쓰기를 할 때 "마지막 극(last play)"을 쓴다는 기분으로 접근한다고 했다. 그녀는 스스로 '내가 쓰고 싶지 않은 마지막 연극은 무엇일까?'라고 물어보며 극을 쓴다고 말한다. 본인이 글을 쓰는 데 가장 불편하다고 생각하는 극의 주제가 곧 마지막 극의 대상이 되고, 이런 주제는 대부분 작가 본인이 마주하는 사회 이슈와 관련이 있으며, 이런 소재와 주제에 대해서 관객 또한 불편하게 생각한다. 영진 리는 이러한 자신의 극작법과 연출법을 활용해 관객이 사회적 이슈와 마주하고 고민할 장을 만들기 위해 불편한 주제들을 탐구하였다. 리는 매년 실험적인 주제의 경계를 넓힌다.

주요 작품으로는 〈도덕형이상학 정초(Groundwork of the Metaphy sic of Morals)〉(2003), 〈어필(The Appeal)〉(2004), 〈풀먼(Pullman, WA)〉(2005), 〈용비어천가(Songs of the Dragons Flying to Heaven)〉(2006), 〈교회(Church)〉(2007), 〈더 십먼트(The Shipment)〉(2008), 〈리어(왕)(Lear)〉(2010), 〈우린 죽는다(We're Gonna Die)〉(2011), 〈무제 페미니스트 쇼(Untitled Feminist Show)〉(2012), 그리고 〈이성애자 백인남성(Straight White Men)〉(2014) 등이 있다.

〈용비어천가〉에서 영진 리는 두 번째 물결의 초점과 유사한 아시아계 미국 여성의 정체성 문제를 전달한다. 그러나 이 연극을 깊이 연구한다면, 두 번째 물결에서 세 번째 물결로의 전환과 유사한 과도기적 주제를 드러낸다. 두 번째 물결처럼 아시아계 미국 여성의 정체성 문제를 포함하지만, 세 번째 물결처럼 피부색이나 인종의 분류를 넘어 미국 여성으로서 겪는 문제에 집중한다. 리는 아시아계 미국인에서 다른 민족으로 연극의 의제를 확장했는데, 〈더 십먼트〉에서 아프리카계 미국인에 대한 고정관념이 일상생활에서 자연스럽게 인식되고 상품화된 인종차별의 문제를 다루었고, 〈이성애자 백인남성〉에서는 백인 미국인 남성의 억압된 감정에 대해 전달하였다.

첫 번째 물결과 두 번째 물결과는 달리, 세 번째 물결의 운동은 포스트범아시아성(post-pan-Asianness)이라는 가정과 믿음에 바

탕을 두었다. 이들은 자신들의 정체성에 대해 미국인임을 최우
선 순위에 두고 아시아계 유전성은 부수적이고 개인적인 것으로
생각한다. 이들은 인종, 성별, 포스트식민주의(postcolonialism), 포
스트모더니즘, 초국가주의 등의 주제에 자신의 목소리와 생각을
다양하게 표현하기 위해 작품활동을 한다.

하지만 이들이 미국인이라는 정체성을 전방에 두고 자신들의
예술세계를 펼쳤던 것과는 별개로, 역사적으로 뿌리 깊은 아시
아인에 대한 몇몇 고정관념은 대중매체에서 계속 부활하고 돌아
와서 아시아계 미국인 예술가의 활동에 영향을 미치기도 했다.

조지핀 리는 《아시아계 미국 공연하기(Performing Asian Ameri-
ca)》(1997)에서 고정관념은 종종 처음 만들어진 특정한 역사적 조
건 속에서 더욱더 오래 지속된다고 주장한다. 이러한 고정관념
은 그 조건과 상황이 변하더라도 존속되는데, 후대 사람과 사회
에 강한 인상을 주고 영향을 미칠 뿐만 아니라 학습된 인식으로
전달되기 때문이다. 게다가 작가들은 아시아계 미국인의 독특한
경험을 표현하려고 일부러 고정관념을 반복해서 전달한다.

고정관념의 재전유(reappropriation, 再專有)의 예로 들 수 있는 작
품이 데이비드 황의 〈M. 버터플라이〉이다.[17] 황은 미국 사회에
존재하는 인종차별, 아시아계 사람에 대한 고정관념과 관련한
오리엔탈리즘적 시각에 비판을 가하고 자성의 목소리를 높이며

전유로써 작품을 표현했다. 하지만 상업적으로 공연되면서 관객이 그 고정관념을 재인식하고 강화해 오히려 재전유되었다.

캐런 시마카와(Karen Shimakawa)는 《국가적 비체(National Abjection)》(2002)에서 공연과 관련한 다양한 이론을 응용해, 1970년대 이후 아시아계 미국인의 인종과 관련한 공연문화 등을 날카롭게 분석했다. 시마카와는 줄리아 크리스테바(Julia Kristeva)의 '비체'를 기본적인 이론의 틀로 이용해, 문화적 시민권과 국가 존재론적 경계를 의미하는 '프런티어'로서의 국가 정체성이 형성되는 과정을 분석한다. 그녀는 문화적으로 변화가 많이 일어났지만 오래된 고정관념이 지속되기 때문에, 개인의 사고방식이 고정되고 국가 정체성이라는 경직된 사고가 형성된다고 설명했다. 한 국가의 주체성이 형성되는 과정에 우연적으로든 필연적으로든 대비되는 비주체성이 형성되고는 한다. 한 국가는 국가 주체를 규명하는 데 어떤 대상이 국가의 주체(subject)가 될 수 없다든가 무시할 만한 비체(abject)라고 설정하기도 한다. 즉 주체로서의 우리와 비체로서의 그들이라는 경계를 가시적으로 보여 주는 비체적 대상이 아시아계 미국성이다. 결국 이들은 아시아계 미국인이라는 주체도 되지 못하고, 심지어 아시아계 미국인이라는 객체(object)도 되지 못하는 비체일 뿐이다.[18]

시마카와는 특히 벨리나 휴스턴의 연극 〈티〉에서 보편적이고

잠재적인 고정관념이 반복된다고 언급했다. '일반적' 미국 여성이나 남성을 비교 대조하기보다, 다섯 명의 일본계 미국 여성을 등장시키고 상호작용하는 모습을 무대에 올려, 친숙하고 잠재적으로 정형화된 아시아계 미국 여성의 정체성을 반복하거나 아시아계 미국 여성에 대한 고정관념을 환기한다고 평했다.[19] 즉 그들의 세계는 일반 미국과 단절되었고 상상된 아시아라는 세계에 폐쇄적으로 갇혀 있었다.

일레인 김(Elaine H. Kim)은 〈"적어도 너는 흑인이 아니야": 미국의 인종 관계에서 아시아계 미국인("At Least You're Not Black": Asian Americans in US Race Relations)〉에서 인종차별화된 사회구조에서 재교육되는 고정관념의 본질을 예시한다.

정보를 얻는 주된 출처는 지배 문화에서 나왔기 때문에, 유색인종은 다른 사람만큼 인종차별주의적 고정관념에 취약하다. 따라서 코넬 웨스트(Cornel West)가 외국인공포증이라고 부르는 것이 아프리카계 미국인 사이에 너무 널리 퍼져 있고, 많은 아시아계 미국인은 아프리카계 미국인을 신뢰할 수 없거나 아프리카계 미국인이 범죄를 저지를 가능성이 높을 거라는 고정관념을 갖고 있다. 많은 라틴 아메리카계 미국인이 일상적으로 아시아인을 출신지에 상관없이 '치노(chino)'라고 부르거나 많은 한국계 이민자가 여전히 라티노들을

'멕시칸(Mexican)'이라고 부르는 건 놀랄 일이 아니다.[20]

거대서사(master narrative)가 다양한 매체를 통해 다중 서사에 강하게 영향을 준다는 점은 특정 민족에 대한 고정관념이 지속되는 이유일 수 있다. 주류 이야기는 종종 과거의 고정관념을 다시 전달하며 때때로 그것을 강화한다.

리사 이케모토(Lisa C. Ikemoto)는 에세이 〈아프리카계 미국인/한국계 미국인 갈등의 이야기에서 거대서사의 흔적(Traces of the Master Narrative in the Story of African American/Korean American Conflict)〉(1993)에서 '로스앤젤레스'란 라벨이 붙은 참담한 사건(LA폭동) 이면에 강하게 존재하는 '거대서사'를 강조한다. 이케모토는 거대서사를 잘 살펴보면, 집단 간 또는 소수민족 간 갈등을 부추기고 지속되게 하는 인종차별과 특권이라는 배타적 개념이 효율적으로 사용되고, 이는 백인 우월주의, 갈등을 양성하는 권력 등과 긴밀히 연관된다고 설명한다. 그리고 이런 서사가 유지되고 지속되는 방식을 잘 살펴보면, 백인 우월주의의 규범적이고 갈등을 일으키는 권력을 알 수 있다고 주장한다.

이케모토에 따르면, 거대서사의 영향을 받은 언론은 라타샤 할린스(Latasha Harlins)를 갱단원의 약탈자로, 순자 두(Soon Ja Du)를 총기로 무장한 한국계 미국인 가게 주인으로 비췄다. 그리고

이러한 이미지를 적극적으로 이용해 아프리카계 미국인과 한국계 미국인 사이에 갈등을 조장했다고 주장한다. 결과적으로 이 사진들은 쇼핑객, 약탈자, 갱단원으로서의 아프리카계 미국인이라는 인종차별적 고정관념과 정체성을 전략적으로 강화했고, 또한 한국계 미국인(아시아계 미국인을 포함)을 범죄 피해자, 총기 난사 상인, 재산방어자라는 이미지로 각인되게 했다.[21]

이케모토는 이 강력한 사건과 그것을 선택적으로 보도하는 언론 취재행태와 그 이면에 숨겨진 거대서사를, 다문화주의(multi-culturalism)에 대한 믿음의 붕괴로 확대한다. 그녀는 라타샤 할린스와 로드니 킹(Rodney King)이 체계적인 인종차별로 희생된 불의의 상징으로 변했고, '로스앤젤레스'가 인종 다양성의 실패나 다문화주의의 오작동에 대한 은유가 되었다고 요약한다.[22]

이 역사적 사건과 여파는 애나 디버리 스미스(Anna Deavere Smith)가 〈트와일라잇(Twilight: Los Angeles)〉(1994)을 창작하는 데 영감을 주었다. 〈트와일라잇〉은 스미스의 연극 경력에서 괄목할 만한 두 번째 작품으로, 스미스는 집필하는 동안 남중부 로스앤젤레스의 인종적 역학관계, 특히 한국계 미국인과 아프리카계 미국인의 접점을 조사했다. 언론에서 많이 다룬 유명인의 연설과는 대조적으로, 스미스는 폭동을 촉발한 로드니 킹과 관련해 300명의 일반 시민의 경험을 인터뷰하고 이 자료를 바탕으

로 역사적인 사건을 미시사적 관점에서 무대의 이야기로 재구성했다.

스미스 이외에도 수많은 작가가 아시아계 사람과 문화에 대한 고정관념과 거대서사에 문제를 제기했고, 수미 조(Sumi K. Cho)는 여기에서 한발 더 나아가 개별적 경험을 자세히 다루기도 했다. 조가 발표한 〈인종차별적 성희롱으로 모인 고정관념: 모델 마이너리티가 수지 웡을 만나는 곳(Converging Stereotypes in Racialized Sexual Harassment: Where the Model Minority Meets Suzie Wong)〉(1997)은 논란이 되기도 했다.

조에 따르면 역사적으로 거대서사는 아시아계 여성을 성적으로 위험한 드래곤 레이디(dragon lady)나 순종적인 연꽃 아기(lotus blossom baby)라는 편향된 고정관념으로 표출했다. 이런 고정관념 면에서 가장 영향력 있고 문제가 많은 작품 중 하나는 1960년 영화 〈수지 웡의 세계(The World of Suzie Wong)〉이다. 이 작품에는 드래곤 레이디와 순종적인 연꽃 아기라는 고정관념을 혼합한 수지 웡이라는 인물이 등장한다. 이 영화는 같은 제목의 영국 연극이 원작이고, 이 영화에는 백인과 아시아인 매춘부 사이의 위험한 인종 간 사랑이 묘사되었다. 아시아계 미국인 공동체는 이 영화가 미국 서구 남성이 아시아계 여성과 성관계를 맺는 것에 환상을 갖게 하고 심지어 장려했다고, 비난의 목소리를 높였다.

〈수지 웡의 세계〉 포스터

조는 〈인종차별적 성희롱으로 모인 고정관념〉에서, 대학에서 불미스럽게 발생한 인종차별적 성추행 사건은 아시아계 여성 학생에 대한 고정관념과 성적 환상 때문에 발생한 문제라고 주장한다. 대학교수라는 직책을 이용해 일본계 여성 학생을 선호하여 찾고, 교수자로서 여성 학생에게 지적 감명을 주면서 유혹하려고 한다는 것이다. 이는 해당 교수가 어떤 관계를 맺더라도 일본인 여성 학생은 순종적이고 어떤 변수에도 복종할 것이라는 잘못된 생각에서 비롯된다고 설명한다. 이에 덧붙여 조는 일본 여성이 성관계를 맺는 것이 비교적 쉽고 순종적이었기 때문에 좋아했다는 한 교수의 말도 적극적으로 인용했다.

리사 로(Lisa Lowe)는 아시아계 미국인 예술가가 정치적·지적·개인적으로 집단을 형성해, 조직적으로 저항하며 이론화해야 할 필요성은 있지만, 이는 결국 아시아계 미국인 사이의 내부적 차이와 개별성을 간과할 수 있다는 점을 강조했다.[23] 이런 관점의 차이가 첫 번째, 두 번째, 세 번째 물결 사이에 나타나는 주요 차이라고 할 수 있다. 그리고 거대서사에 영향을 받아 사회에서 학습되고 체계적으로 구성된, 고정관념은 쉽게 사라진다거나 바뀌지 않을 것 같다. 고정관념이 오래가는 본성은 제러미 린(Jeremy Lin)과 같은 경우로 귀결될 수 있다.

미국프로농구협회(NBA)의 중국계 미국인 선수 제러미 린은

《타임》 린새니티 표지

2012년에 뉴욕 닉스의 유니폼을 입고 등장하여 활약을 펼쳤다. 많은 농구 팬과 관계자는 아시아계 미국인의 활약에 주목했고, 이는 당시 '린에게 열광하다'는 뜻의 린새니티(Linsanity)라는 신드롬을 일으켰다. 하지만 몇몇 언론인은 그의 아시아성에 초점을 두고 기존 '모델 마이너리티' 이미지와 연관을 지었다. 이러한 모델 마이너리티 꼬리표는 미국 사회에서 아시아계 인종을 향한 인종차별적 태도를 담아냈다. NBA에서 제러미 린의 존재는 아시아계 인종의 모습을 더 선명히 나타냈고, 공공의 인식(public consciousness)과 함께 인종차별적 언급을 수반했다. 영원한 외국인 꼬리표가 붙은 아시아계라는 점을 강조하듯이 그의 중국(대만) 혈통을 강조하고 그의 '원래' 고향을 강조했다. 그리고 그가 하버드대학교 출신이라는 사실을 강조하며, 모델 마이너리티의 두 가지 특성인 성공을 향한 근면함과 교육열과 연관을 지었다.

여기까지는 긍정적으로 보이지만, 제러미 린의 활약과 성적이 저조해지면서 언론은 그의 실패를 아시아성과 연관해 비판적 목소리를 냈다. ESPN 앤서니 페데리코(Anthony Federico)는 〈갑옷 속 빈틈(chink in the armor)〉이라는 머리기사에서 제러미 린의 저조한 경기력을 비판했다. 여기서 '칭크(chink)'는 중국계 사람을 비하하며 차별적으로 칭하는 말이기에 이 기사에 대한 사회적 반향은 컸다. ESPN의 또 다른 뉴스 방송 중에 칭크 관련 용어를 두

차례 언급한 앵커 맥스 브레토스(Max Bretos)와 인종차별 기사를 작성한 다른 이들이 징계를 받는 일도 있었다.[24] 이후 2013년에 CBS도 농구선수 제러미 린에 대한 보도에서 "린이 NBA 드래프트를 통해 대학 농구 장학금이나 로스터 자리를 얻는 데 실패한 것은 아마도 그의 민족이 아시아인 것과 관련이 있었을 것이다"라고 설명했다.[25]

제러미 린의 경우와 같은 일련의 문화 현상은 모델 마이너리티의 신화적 성격을 인식하면서 다각도로 바라봐야 함을 드러낸다.

6

아름다운
아시아계 사람:
아직 끝나지
않은 미의 분투

지금까지 아시아계 사람이 미국 사회에서 온전한 인간이자 진정한 의미의 미국의 구성원으로서 인정받고 본인의 권리를 찾고자, 노력하고 분투한 역사를 훑어보았다. 이는 이들의 인권운동이자, 동등한 미국 시민권을 얻고자 하는 노력이었고 평등을 지향하는 시도였다. 이런 일련의 역사와 문화가 변화되는 과정은 마치 아시아계 사람과 문화의 아름다움을 미국의 기준 영역 내에 확고히 하려는 미의 투쟁의 역사와 닮았다.

다시 말해 미국의 역사에서 아시아의 사람과 문화가 수용되는 과정은 아시아의 미가 이국적 미에서 미국의 아시아의 미로 수용되는 과정이라고 볼 수 있다. 그 과정은 영원한 외국인의 문화가 아닌 아시아계 미와 기준을 지닌 미국인이라고 주장하는 미의 분투의 과정이다. 여기서 "현재를 이해하기 위해서는 과거를 알아야 한다"는 칼 세이건(Carl Sagan)의 말을 떠올려보자. 미국에

서 아시아인에 대한 편협한 인종차별의 역사를 보면 우리는 오늘날 인종차별의 상태를 더 잘 이해할 수 있다. 문제의 원인을 잘 이해하고 파악하기 위해서, 우리는 역사학자 윌리엄 룬드(William Lund)가 "우리는 현재를 이해하기 위해 과거를 공부한다. 우리는 미래를 이끌기 위해 현재를 이해한다"라고 한 말에 주목할 필요가 있다. 연극계의 역사와 과거 사회를 돌아보고 긍정적인 생각과 부정적인 생각을 형성하고 강화하는 연극과 극장의 힘을 인식함으로써, 어떻게 사회가 현재의 태도와 관행을 발전되게 했는지에 대한 이해를 증진한다.

탈인종사회(post-racial society)

21세기 미국 사회에서 바라볼 때 '모델 마이너리티'는 덜 유익하고 부정적으로 보이기도 하지만, 1960년대 말에 아시아계 미국인에 대한 사회적 수용이 부재하던 상황에서는 분명히 긍정적인 의미였다. 이러한 변화는 이전까지 만연했던 부정적 편견과 사회적 함축(social connotation)이 다소 긍정적인 의미로 방향이 바뀌는 것이자, 아시아계 미국인을 다소 긍정적으로 인식하거나 사회적으로 부분 수용하는 것이라는 점에서 큰 의미가 있다.

'모델 마이너리티'로 아시아계 미국인을 바라보는 시선은 지속되었고, 1992년 LA폭동과 같은 충격적인 사건을 겪으면서도 아시아계 미국인은 미국인으로서 자신들의 터전을 닦고 삶을 이루어 왔다. 그리고 미국 최초 흑인 대통령이 당선되면서 미국 사회는 탈인종 사회로 들어선 듯했다.

버락 오바마는 2009년 대통령 취임사에서 누가 미국 사람인

지를 재정의하였다. 〈독립선언문〉의 문구를 일부 인용하거나 수정하여 연설문에 포함했고, "하나님이 주신 약속은 모두가 평등하고, 모두가 자유로우며, 모든 사람은 완전한 행복을 추구할 기회를 가질 자격이 있다"고 공표하였다. 〈독립선언문〉과 〈헌법〉이 규정한 미국인의 정의를 확장하고, 다인종·다종교·다문화의 미국을 표명한 최초의 흑인 대통령의 취임을 근거로 미국 사회는 포스트 인종사회가 도래했음을 알리는 듯했다.

하지만 아시아계 사람에 대한 인종차별은 정치적 정당성이라는 개념 뒤에 숨어 있었다. 도널드 트럼프 대통령 임기 시절에 현저히 나타난 다양한 인종차별적 태도는 사라졌던 인종차별의 가치관과 행태가 갑작스럽게 재생성되었다고만 볼 수 없다. 반아시아계 정서가 섞여서 아시아로 돌아가라는 말이 나왔고, 이 말에 함의된 영원한 외국인이라는 개념은 여전히 아시아계 미국인을 향한 역사적 편견의 시선을 지속해서 반영했다. 편견과 고정관념은 대중매체와 정치적 맥락에서 부활되고 되돌아온다. 이런 차별적 태도는 아시아계 사람과 문화를 영원한 외국으로 규정하고 경계를 지었고, 미국의 문화와 미의 영역에서 배제했음을 보여 준다. 문화적 양상을 지켜볼 때, 아시아의 미를 완전히 수용하고 존중하는 길은 아직 완성되지 못한 듯하다.

이 책의 중요한 질문은 진정한 의미의 아름다운 '미국인'이란

무엇을 뜻하는가와 아시아계 사람과 문화는 미국 미의 영역에서 어떤 위치를 차지하는가이다. 1787년 〈헌법〉이 "우리 국민"으로 규정한 미국 국민의 의미는 역사를 통해 변화했다. 각종 차별을 금지하는 것을 기본 원칙으로 1964년에 〈민권법〉이 개정되었지만, 50년 넘게 지난 현재에 미국 역사를 돌아보면 입법과 실제 생활 속 시선 및 관행 사이에는 간극이 있다. 법으로 차별 금지를 선언했어도, 사회에서 관행과 차별적 시선은 좀처럼 사라지지 않고 이어졌다. 이제는 분명 아시아의 미는 배타성을 은유한 이국적 미가 아니라 다문화적 미국 미의 한 부분일 것이다. 하지만 미국의 일부가 되기에는 어려움이 많았다.

아직 끝나지 않은
미의
투쟁

아시아계 미국인 케빈 콴(Kevin Kwan)이 2013년에 쓴 베스트셀러 소설《크레이지 리치 아시안(Crazy Rich Asians)》이, 2018년에 영화화되었고, 흥행에 큰 성공을 거두었다. 이런 성공 뒤에는 소설과 영화와 관련한 여러 가지 논란이 있었다. 소설을 영화로 각색하는 단계에서 화이트워싱(Whitewashing) 논란도 있었고, 소설과 영화 자체가 모델 마이너리티의 허상과 편견을 재생산한다는 비평이 있기도 했다. 그래도 주목할 만한 점은 작품에서 아시아계 미국인을 완연한 미국인으로 제시했을 뿐 아니라, 주변인 같은 소수민족이 아닌 미국의 주역이자 주체가 될 수 있다고 시사했다는 것이다.

비슷한 시기에 한국계 미국인 제니 한(Jenny Han)의 소설《내가 사랑했던 모든 남자에게(To All the Boys I've Loved Before)》도 인기를 끌면서, 영화 제작을 위해 각색되었다. 각색 작업 초기에 대부

영화 〈내가 사랑했던 모든 남자들에게〉 포스터

분의 영화 제작자가 한국계 미국인 주인공을 백인으로 바꾸자는 화이트워싱을 제안했으나, 자신의 자전적인 이야기가 바탕인 소설이었기에 작가는 이런 제안을 거절한다. 여러 제작사를 거쳐, 유일하게 아시아계 미국인 배우를 캐스팅하겠다는 제작자에게 영화 제작을 맡긴다. 2018년에 영화화되어 넷플릭스(Netflix)를 통해 배급 및 상영되었다.

여전히 화이트워싱은 할리우드 영화산업계에 회자되어 문제가 되고 있지만, 시장 원리에 따라 돌아가는 산업계라는 점도 인지할 필요가 있다. 주요 관객을 인식한 시장조사를 바탕으로, 중심 이야기를 이끌고 갈 주인공을 채택하는 기획 전략일 수도 있다는 점을 염두에 두고 영화를 바라보고 분석할 필요가 있다.

이외에도 최근에 나온 넷플릭스 코미디 드라마 〈더 체어(The Chair)〉(2021), 마블스튜디오가 제작한 영화 〈샹치와 텐 링즈의 전설(Shang-Chi and the Legend of the Ten Rings)〉(2021), 한국계 미국인 배우 마동석이 등장하여 화제가 된 〈이터널스(Eternals)〉(2021) 등에 아시아계 배우가 대거 등장했는데, 이는 아시아의 미에 대한 인식이 변화했음을 보여 준다.

영화계를 포함해 언론에서 이전에는 대체로 볼 수 없었던 (invisible) 아시아계 사람의 모습은 이제 잘 나타난다. 대표적으로 PBS의 뉴스 앵커 존 양(John Yang), MSNBC 앵커 리처드 루이

(Richard Lui), MSNBC 리포터 캐시 박(Cathy Park), ESPN 마이클 킴(Michael Kim), 작가 소피아 창(Sophia Chang), 여배우 아쿼피나 (Awkwafina) 등이 있다. 아쿼피나는 2020년 골든글로브 시상식에 서, 뮤지컬 코미디 부문 여우주연상을 수상한 최초의 아시아계 배우가 되었다.

정치계에서도 아시아계 미국인의 모습이 나와, 그들을 통해 미국의 기준이나 미국적 미를 잘 나타내는 변화가 이루어졌다. 대표적으로 2001~2009년에 노동부 장관을 지낸 일레인 차오 (Elaine Chao), 연방 하원의원 주디 추(Judy Chu), 연방 하원의원 앤 디 킴(Andy Kim) 등이 있다. 2021년 초 이례적으로 트럼프 지지자 들이 의회에 난입해서 점거하는 사태가 벌어지고 난 후, 앤디 킴 이 의회의 청소를 돕는 모습이 언론에 나타나자, 그의 이미지는 미국의 민주주의를 수호하는 아름다운 미국인이자 정치인의 모 습으로 비추어지는 듯했다.

이러한 이미지를 반영한 전문 경영인이자 기업인으로는 앤드 루 양(Andrew Yang)과 밍 차이(Ming Hao Tsai) 등이 있다. 아시아계 미국인의 모습이 대중매체와 공적 영역에서 활발히 활동하는 모 습이 나타나는 것과 더불어, 미국에서 한국 그룹인 BTS가 인기 를 얻고 〈오징어 게임〉이 열풍을 일으킨 것은, 미국 대중의 관심 을 예증하고, 이는 분명 아시아의 미가 미국의 미적 기준 영역으

로 들어섰다는 예증이다.

2020년 월트디즈니사가 발표한 소식에 따르면, 디즈니는 영화 〈라야와 마지막 드래곤(Raya and The Last Dragon)〉의 제작 단계에서 동남아시아계 공주 이야기를 선택하였다. 이에 일부 비평가는 동남아시아에 대한 경험을 작품화하면서, 전에 아시아 주류 이야기에서 이미 자리를 잡은 동북아시아 배우들을 캐스팅한 점에 비판의 목소리를 내기도 했다. 아시아의 미는 단일하거나 하나의 무리로 지은 미가 아니라 세분되고 개별적으로 구성된 추상적 미임을 인지하고 미국 내 아시아의 미를 바라봐야 할 것이다.

또한 코로나바이러스가 확산하고 미·중 관계가 대립하는 양상을 띠자 아시아계 사람을 향한 편견적 태도가 미국 사회에서 현저히 나타나고, 최근 바이든 정권이 출범한 이후 미국에서 아시아계 사람을 향한 폭력적인 증오범죄(hate crime)가 발생하자, 이에 대한 비판의 목소리가 거세져 입법을 통해 법적 처벌 수위를 높이고 있다. 2021년 3월 21일 '아시안 증오 반대(Stop Asian Hate)' 시위에서 샌드라 오가 '아시아계라서 자랑스럽다'라며 열정적인 연설을 했다.

하지만, 애틀랜타에서 발생한 총기사건과 같은 사례들은 아시아계 사람을 아름다운 미국 사람으로 수용하는 것과 거리가 멀

다. 아시아계 사람을 향한 편견적 시각과 차별적 태도의 본질적 문제를 분석하고 이에 대한 해결방안을 제시하는 것도 시급해 보인다.

epilogue

이 책에서는 아시아의 미를 탐색하면서 추상적 미와 미국 사회에서 변화하는 아시아 미의 여정을 살펴보았다. '아름답다, 예쁘다, 멋지다'와 같이 미에 대한 추상적인 가치관은 정치적·경제적·문화적·법률적 사회적 맥락에서 형성되고 재정의된다. 그리고 아시아성 및 아시아계 사람은 이렇게 구성되고 형성된 추상적 미의 관념과 사회 맥락에서의 미의 개념에서 배제되고 타자화되어 '추함'의 기준에 가까웠다. 이 책에서는 이와 관련한 역사적 예시를 살펴보았다.

아시아라는 지역성과 문화와 연계해 미국이 바라본 아시아성을 구성했고 이에 대한 사회적 정치적인 의미는 추의 영역에서 미의 기준 영역으로 조금씩 진입하는 듯 보인다. 미국 사회에서 평등한 미의 기준 영역으로 진입하기 위한 아시아계 미국인의 노력은 지속되었고 그 노력은 아직도 진행형이다.

각 국가와 사회마다 주류와 비주류가 존재하고, 주류세력이 국가의 주체성을 형성하고 국가의 서사를 주도하는데, 이를 국가적 차원의 미의 영역이라고 볼 때 비주류는 미의 영역에서 배제되고 소외되는 현상이 나타난다. 주류세력이 형성한 국가의 주체성과 주도적으로 만든 국가의 서사는 초기에는 자국에서 배타적일 수 있는 체제를 확고히 했고, 국가 구성원에게 그에 대한 인식을 확고히 해 준 부분이 있었다.

시대가 흐르고 국제무대에서 국가 관계와 정치적 상황이 변하며 국가의 시민 구성이 변함에 따라 초기의 주체성과 서사에 대한 이견과 수정안이 제시되고 변화의 바람이 불어왔다. 이전까지 배제되고 타자화되면서 아름답지 않은 비체에 가까웠던 주변화된 아시아성은, 점진적으로 아름다움의 인식을 바꾸고 사회제도를 수정하고 주류의 영역으로 진출하고 있다. 미의 기준이 서구 중심에서 더 확장되고 덜 배타적으로 수정되었고, 이에 따라 아시아의 미도 미의 기준 영역으로 진입했지만, 향후 추이는 앞으로도 계속 지켜보고 연구해야 할 것이다.

필자는 이런 미의 속성을 인식하고 미국의 역사적 사례를 훑어보면서, 주류와 비주류를 나누고 아름다움과 추함을 나누며 이를 제도적으로 지지하는 제도권화된 미의 정치성이 사회마다 내재하고 있음을 주지한다. 이에 한국 사회의 주류와 비주류, 미

와 추, 주체와 비체에 대해서 돌아보고 자각해야 하지 않을까 조심스레 제안하며 글을 끝맺는다. 부족한 글을 읽어 주신 독자에게 감사의 말씀을 드리며, 미비한 점은 지속해서 연구하고 자성하며 발전시키도록 노력하겠다.

감사의 글

본 연구를 수행하고 책으로 출판할 수 있도록 조언과 가르침을 주신 존경하는 연세대학교 백영서 교수님과 인천대학교 이용화 교수님께 감사드립니다. 연구자의 길을 걸을 수 있게 초심을 가르쳐 주신 아버지와 어머니, 그리고 가정이 화목하도록 큰 버팀목이 되어 주신 장인 어른과 장모님께 감사드립니다. 제가 늘 연구할 수 있게 배려와 응원을 해 주는 이유정 교수, 그리고 부족하지만 제게 아빠라는 기쁨과 감사를 안겨 준 사랑스러운 황선은과 황선유에게 고마움을 전하고 싶습니다. 끝으로 연구와 교육을 보조해 주신 인천대학교 황연 선생님과 정하은 선생님께 감사를 전합니다.

주

prologue

1 Lee, Robert G., *Orientals: Asian Americans in Popular Culture*,
 Philadelphia: Temple University Press, 1999, pp.8~27, p.97 참고.

1. 추한 아시아 사람과 문화: 황화

1 미국 정부 문서자료 참고. https://www.archives.gov/founding-docs/
 declaration-transcript 참고.
2 법률은 귀화를 "자유 백인"으로 제한했으며, 내전 후에는 아프리카 혈통의
 사람들을 포함하지만, 아시아인은 1965년까지 시민권을 얻는 데 큰 제약이
 있었다.
3 Lee, Esther K., *A History of Asian American Theatre*, Cambridge:
 Cambridge University Press, 2006, p.10 참고.
4 Lee, Esther K., *A History of Asian American Theatre*, Cambridge:
 Cambridge University Press, 2006, p.10 참고.
5 Lee, Esther K., *A History of Asian American Theatre*, Cambridge:

Cambridge University Press, 2006, p.10 참고.

6 Lee, Esther K., *A History of Asian American Theatre*, Cambridge:
 Cambridge University Press, 2006, p.10 참고.

7 Yung, Judy, Gordon Chang, and Him Mark Lai, *Chinese American
 Voices: From the Gold Rush to the Present*, Berkley: University of
 California Press, 2006, p.2 참고.

8 Metzger, Sean, "Charles Parsloe's Chinese Fetish: An Example of
 Yellowface Performance in Nineteenth-Century American Melodrama,"
 Theatre Journal 56-4, 2004, pp.627~651 참고. 파슬로는 여러 편의
 연극에서 '차이나맨'이라는 전형적 인물을 연기했다.

9 Williams, Dave, *Misreading the Chinese Character: Images of the Chinese
 in Euroamerican Drama to 1925*, New York: P. Lang, 2000, p.39 참고.

10 Williams, Dave, *Misreading the Chinese Character: Images of the Chinese
 in Euroamerican Drama to 1925*, New York: P. Lang, 2000, p.39 참고.
 윌리엄스는 서론에서 브렛 하트와 마크 트웨인의 〈아신〉에 대해서
 설명한다.

11 Duckett, Margaret, *Mark Twain and Bret Harte*, Norman: University of
 Oklahoma Press, 1964, p.153 참고.

12 Metzger, Sean, "Charles Parsloe's Chinese Fetish: An Example of
 Yellowface Performance in Nineteenth-Century American Melodrama,"
 Theatre Journal 56-4, 2004, p.628 참고.

13 Yung, Judy, Gordon Chang, and Him Mark Lai, *Chinese American
 Voices: From the Gold Rush to the Present*, Berkley: University of
 California Press, 2006, p.2 참고.

14 Chang, Gordon H., "China and the Pursuit of America's Destiny:
 Nineteenth-Century Imagining and Why Immigration Restriction Took
 So Long," *Journal of Asian American Studies* 15-2, 2012, p.163 참고.

15 Metzger, Sean, "Charles Parsloe's Chinese Fetish: An Example of

Yellowface Performance in Nineteenth-Century American Melodrama,"
Theatre Journal 56-4, 2004, pp.633~634 참고.

16　LeMay, Michael and Elliott Robert Barkan, *US Immigration and
Naturalization Laws and Issues: a documentary history*, Westport:
Greenwood Publishing Group, 1999, p.213 참고

17　LeMay, Michael and Elliott Robert Barkan, *US Immigration and
Naturalization Laws and Issues: a documentary history*, Westport:
Greenwood Publishing Group, 1999, p.xlii 참고.

18　"About the Chinese Exclusion Act," Chinese Exclusion Act Records at the
National Archives at Seattle. https://www.archives.gov/seattle 참고.

19　박정만, 〈반중국인 감정과 '타자'의 역사〉, 《현대영미드라마》 17-2, 2004,
76쪽 참고.

20　McDowell, Henry Burden, "The Chinese Theater," *Century Magazine* 29,
1884, p.31 참고.

21　Takaki, Ronald, "Gam Saan Haak: The Chinese in Nineteenth-Century
America," *Strangers from a Different Shore*, New York: Penguin Books,
1990, pp.79~131 참고.

22　Starr, M. B., *The Coming Struggle; or, What the People on the Pacific
Coast Think of the Coolie Invasion*, San Francisco: Bacon & Company,
1873, p.9 참고.

23　Hook, J. N., *Family Names: How Our Surnames Came to America*, New
York: Macmillan, 1982, pp.319~344 참고. 혹은 유럽계 이민자가 유럽
지역성과 민족 특성을 담아내는 이름을 미국식으로 개명한 사례를 열거해
제시한다.

2. 반아시아적 고정관념의 구축 및 확산

1　Metzger, Sean, "Charles Parsloe's Chinese Fetish: An Example of

Yellowface Performance in Nineteenth-Century American Melodrama," *Theatre Journal* 56-4, 2004, p.32 참고.

2 Metzger, Sean, "Charles Parsloe's Chinese Fetish: An Example of Yellowface Performance in Nineteenth-Century American Melodrama," *Theatre Journal* 56-4, 2004, p.628 참고.

3 본 고정관념에 대한 자세한 설명은 Hwang, Seunghyun, "Eurocentric Perception of Asian-ness in 1870s American Frontier Melodrama," *Journal of American Studies* 52-3, 2020, pp.141~160 참고.

4 Williams, Dave, *Misreading the Chinese Character: Images of the Chinese in Euroamerican Drama to 1925*, New York: P. Lang, 2000, p.76 참고.

5 Lei, Daphne, "The Production and Consumption of Chinese Theatre in Nineteenth-Century California," *Theatre Research International* 28-3, 2003, p.298 참고.

6 Twain, Mark, "John Chinaman in New York," *Galaxy*, 1870. 9, p.426 참고.

7 Mayer, David, *Stagestruck Filmmaker: D. W. Griffith and the American Theatre*, Iowa City: University of Iowa Press, 2009, p.108 참고.

8 하트의 희곡 129쪽을 보면 다음과 같은 대사가 있다. "Me shabe man you callee Diego; Me shabbee Led Gulchee call Sandy; Me shabbee man Poker Flat callee Alexandlee Molton; Allee same, John! Allee same!" 자세한 내용은 Harte, Bret, "Two Men of Sandy Bar," Glenn Loney ed., *California Gold-rush Plays*, New York: Performing Arts Journal Publications, 1983, pp.103~180 참고.

9 "Ah Sin, a Play in four Acts," *Mark Twain in His Times*, University of Virginia Library, https://www.library.virginia.edu/ 참고.

10 Quinn, Arthur Hobson, *A History of the American Drama: From the Civil War to the Present Day*, New York: Appleton-Century-Crofts, Inc., 1955, p.110 참고.

11 Quinn, Arthur Hobson, *A History of the American Drama: From the Civil War to the Present Day*, New York: Appleton-Century-Crofts, Inc., 1955, p.111 참고.

12 Harte, Bret and Mark Twain, "Ah Sin!" Dave Williams ed., *The Chinese Other 1850~1925: An Anthology of Plays*, Lanham: University Press of America, 1997, p.73 참고.

13 Harte, Bret and Mark Twain, "Ah Sin!" Dave Williams ed., *The Chinese Other 1850~1925: An Anthology of Plays*, Lanham: University Press of America, 1997, p.81 참고.

14 Harte, Bret and Mark Twain, "Ah Sin!" Dave Williams ed., *The Chinese Other 1850~1925: An Anthology of Plays*, Lanham: University Press of America, 1997, p.71 참고.

15 Harte, Bret and Mark Twain, "Ah Sin!" Dave Williams ed., *The Chinese Other 1850~1925: An Anthology of Plays*, Lanham: University Press of America, 1997, p.72 참고.

16 Harte, Bret and Mark Twain, "Ah Sin!" Dave Williams ed., *The Chinese Other 1850~1925: An Anthology of Plays*, Lanham: University Press of America, 1997, p.45 참고..

17 Harte, Bret, "The Heathen Chinee," Melodicverses.com 참고.

18 Harte, Bret and Mark Twain, "Ah Sin!" Dave Williams ed., *The Chinese Other 1850~1925: An Anthology of Plays*, Lanham: University Press of America, 1997, p.83 참고.

19 Chin, Gabriel J., "A Chinaman's Chance in Court: Asian Pacific Americans and Radical Rules of Evidence," *UC Irvine Law Review 3* 965-3, 2013, p.967 참고.

20 Harte, Bret and Mark Twain, "Ah Sin!" Dave Williams ed., *The Chinese Other 1850~1925: An Anthology of Plays*, Lanham: University Press of America, 1997, p.94 참고.

21 Quinn, Arthur Hobson, *A History of the American Drama: From the Civil War to the Present Day*, New York: Appleton-Century-Crofts, Inc., 1955, p.116 참고.

22 Williams, Dave, *Misreading the Chinese Character: Images of the Chinese in Euroamerican Drama to 1925*, New York: P. Lang, 2000, p.103 참고.

23 Campbell, Bartley Theodore, "My Partner," Barrett H. Clark ed., *Favorite American Plays of the Nineteenth Century*, Princeton: Princeton University Press, 1943, p.308 참고.

24 Williams, Dave, *Misreading the Chinese Character: Images of the Chinese in Euroamerican Drama to 1925*, New York: P. Lang, 2000, p.75 참고.

25 Starr, M. B., *The Coming Struggle; or, What the People on the Pacific Coast Think of the Coolie Invasion*, San Francisco: Bacon & Company, 1873, p.22 참고.

26 Harte, Bret, "Two Men of Sandy Bar," Glenn Loney ed., *California Gold-rush Plays*, New York: Performing Arts Journal Publications, 1983, p.129~130 참고.

27 Harte, Bret, "Two Men of Sandy Bar," Glenn Loney ed., *California Gold-rush Plays*, New York: Performing Arts Journal Publications, 1983, p.140 참고.

28 Harte, Bret and Mark Twain, "Ah Sin!" Dave Williams ed., *The Chinese Other 1850~1925: An Anthology of Plays*, Lanham: University Press of America, 1997, p.45 참고.

29 Harte, Bret and Mark Twain, "Ah Sin!" Dave Williams ed., *The Chinese Other 1850~1925: An Anthology of Plays*, Lanham: University Press of America, 1997, p.65 참고.

30 Harte, Bret and Mark Twain, "Ah Sin!" Dave Williams ed., *The Chinese Other 1850~1925: An Anthology of Plays*, Lanham: University Press of America, 1997, p.45 참고.

31 Campbell, Bartley Theodore, "My Partner," Barrett H. Clark ed., *Favorite American Plays of the Nineteenth Century*, Princeton: Princeton University Press, 1943, p.259 참고.

32 Williams, Dave, *Misreading the Chinese Character: Images of the Chinese in Euroamerican Drama to 1925*, New York: P. Lang, 2000, p.109 참고.

33 Metzger, Sean, *Chinese Looks: Fashion, Performance, Race*, Bloomington: Indiana University Press, 2014, p.38 참고.

34 Kim, Ju Yon, *The Racial Mundane: Asian American Performance and the Embodied Everyday*, New York: New York University Press, 2015, p.43 참고.

35 Miller, Joaquin, "The Danites in the Sierras," Allen Gates Halline ed., *American Plays*, New York: AMS Press, 1976, p.398 참고.

36 Yung, Judy, *Unbound Feet: A Social History of Chinese Women in San Francisco*. Berkeley: University of California Press, 1995, p.18 참고.

37 Yung, Judy, Gordon Chang, and Him Mark Lai, *Chinese American Voices: From the Gold Rush to the Present*, Berkley: University of California Press, 2006, p.2 참고.

38 Lei, Daphne, "The Production and Consumption of Chinese Theatre in Nineteenth-Century California," *Theatre Research International* 28-3, 2003, p.294 참고.

39 Chan, Sucheng, "Asian American Historiography," Franklin Ng. ed., *The History and Immigration of Asian Americans*, New York: Garland Publishing, Inc., 1998, p.2 참고.

40 Starr, M. B., *The Coming Struggle; or, What the People on the Pacific Coast Think of the Coolie Invasion*, San Francisco: Bacon & Company, 1873, p.22 참고.

41 Campbell, Bartley Theodore, "My Partner," Barrett H. Clark ed., *Favorite American Plays of the Nineteenth Century*, Princeton: Princeton

University Press, 1943, p.266 참고.

42 Metzger, Sean, *Chinese Looks: Fashion, Performance, Race*, Bloomington: Indiana University Press, 2014, p.34 참고.

43 Metzger, Sean, *Chinese Looks: Fashion, Performance, Race*, Bloomington: Indiana University Press, 2014, p.35 참고.

44 Starr, M. B., *The Coming Struggle; or, What the People on the Pacific Coast Think of the Coolie Invasion*, San Francisco: Bacon & Company, 1873, p.22 참고.

45 Starr, M. B., *The Coming Struggle; or, What the People on the Pacific Coast Think of the Coolie Invasion*, San Francisco: Bacon & Company, 1873, p.10 참고.

46 Chang, Gordon H., "China and the Pursuit of America's Destiny: Nineteenth-Century Imagining and Why Immigration Restriction Took So Long," *Journal of Asian American Studies* 15-2, 2012, p.253 참고.

47 Okihiro, Gary Y. et al. eds., *The Great American Mosaic: An Exploration of Diversity in Primary Documents*, Santa Barbara: ABC-CLIO, LLC, 2014, p.55 참고.

48 Williams, Dave, *Misreading the Chinese Character: Images of the Chinese in Euroamerican Drama to 1925*, New York: P. Lang, 2000, p.105 참고.

49 2013년 제너럴 모터스(General Motors)는 인종차별적 고정관념을 담았다는 비난을 받고 해당 홍보영상을 철회한 바 있다. 광고에는 멋진 차가 달린 후 "the land of Fu Manchu"라는 문구가 나왔다. 이 문구는 수십 년간 대중매체가 만들어 낸 이미지인 중국계 사악한 푸만추 박사를 연상하게 했고, 이는 인종적·국가적 차별이라는 비판과 불만이 쏟아지게 했기 때문이었다.

1 LeMay, Michael and Elliott Robert Barkan, *US Immigration and Naturalization Laws and Issues: a documentary history*, Westport: Greenwood Publishing Group, 1999, pp.11~12; Takaki, Ronald T., *Strangers from a Different Shore: A History of Asian Americans*, Boston: Little, Brown and Company, 1989, p.14 참고.

2 Sarna, Jonathan D., *When General Grant Expelled the Jews*, New York: Schocken Books, 2012, p.xii; LeMay, Michael and Elliott Robert Barkan, *US Immigration and Naturalization Laws and Issues: a documentary history*, Westport: Greenwood Publishing Group, 1999, p.xl 참고.

3 Takaki, Ronald T., *Iron Cages: Race and Culture in Nineteenth-Century America*, New York: Knopf, 1979, pp.223~249 참고.

4 LeMay, Michael and Elliott Robert Barkan, *US Immigration and Naturalization Laws and Issues: a documentary history*, Westport: Greenwood Publishing Group, 1999, p.213 참고.

5 LeMay, Michael and Elliott Robert Barkan, *US Immigration and Naturalization Laws and Issues: a documentary history*, Westport: Greenwood Publishing Group, 1999, p.xlii 참고.

6 Takaki, Ronald T., *Strangers from a Different Shore: A History of Asian Americans*, Boston: Little, Brown and Company, 1989, p.12; Hook, J. N., *Family Names: How Our Surnames Came to America*, New York: Macmillan, 1982, pp.319~344 참고.

7 Zangwill, Israel, *The Melting-Pot: Drama in Four Acts*, New York: Macmillan, 1926, p.37 참고.

8 Booth, William. "One Nation, Indivisible: Is It History?" *The Washington Post*. Sunday; February 22, 1998. 2. 22. 참고.

9 Murrin, John M., et al., *Liberty, Equality, Power: A History of the American*

People, Boston: Wadsworth, Cengage Learning, 2012, p.701 참고.

10 Booth, William. "One Nation, Indivisible: Is It History?" *The Washington Post*. Sunday; February 22, 1998. 2. 22. 참고.

11 Takaki, Ronald T., *Strangers from a Different Shore: A History of Asian Americans*, Boston: Little, Brown and Company, 1989, p.419 참고.

12 Palumbo-Liu, David, *Asian/American: historical crossing of a racial frontier*, Stanford: Stanford University Press, 1999, p.24 참고.

13 Palumbo-Liu, David, *Asian/American: historical crossing of a racial frontier*, Stanford: Stanford University Press, 1999, p.24 참고.

14 Moon, Krystyn R., *Yellowface: Creating the Chinese in American Popular Music and Performance, 1850s~1920s*, New Brunswick: Rutgers University Press, 2005, pp.51~53 참고.

15 Takaki, Ronald T., *Strangers from a Different Shore: A History of Asian Americans*, Boston: Little, Brown and Company, 1989, p.15 참고.

16 Takaki, Ronald T., *Strangers from a Different Shore: A History of Asian Americans*, Boston: Little, Brown and Company, 1989, p.415 참고.

17 LeMay, Michael and Elliott Robert Barkan, *US Immigration and Naturalization Laws and Issues: a documentary history*, Westport: Greenwood Publishing Group, 1999, p.xl 참고.

18 LeMay, Michael and Elliott Robert Barkan, *US Immigration and Naturalization Laws and Issues: a documentary history, Westport: Greenwood Publishing Group, 1999, p.xlii* 참고

19 *LeMay, Michael and Elliott Robert Barkan, US Immigration and Naturalization Laws and Issues: a documentary history*, Westport: Greenwood Publishing Group, 1999, p.xliii 참고.

20 Takaki, Ronald T., *Strangers from a Different Shore: A History of Asian Americans*, Boston: Little, Brown and Company, 1989, p.362 참고.

21 LeMay, Michael and Elliott Robert Barkan, *US Immigration and*

Naturalization Laws and Issues: a documentary history, Westport:
Greenwood Publishing Group, 1999, p.xliii 참고.

22 LeMay, Michael and Elliott Robert Barkan, *US Immigration and
Naturalization Laws and Issues: a documentary history*, Westport:
Greenwood Publishing Group, 1999, p.xliii 참고.

23 Takaki, Ronald T., *Strangers from a Different Shore: A History of Asian
Americans*, Boston: Little, Brown and Company, 1989, p.406 참고.

24 "Records of the President's Committee on Civil Rights," *Harry S. Truman
Library & Museum*, The National Archives and Records Administration,
n.d., 참고.

25 "Asian American History Timeline," U.S. Immigration: Citizenship, Green
Card, Visas and Passport Applications, 참고.

26 LeMay, Michael and Elliott Robert Barkan, *US Immigration and
Naturalization Laws and Issues: a documentary history*, Westport:
Greenwood Publishing Group, 1999, p.xliv 참고.

27 LeMay, Michael and Elliott Robert Barkan, *US Immigration and
Naturalization Laws and Issues: a documentary history*, Westport:
Greenwood Publishing Group, 1999, p.xlv 참고.

28 조앤 루빈은 미들브라우의 정의를 마거릿 위드머(Margaret Widdemer)가
쓴 에세이를 인용해 설명한다. 자세한 내용은 Widdemer, Margaret,
"Massage and Middlebrow," *Saturday Review of Literature*, 1933. 2. 18,
pp.433~434; Rubin, Joan S., *The Making of Middlebrow Culture*, Chapel
Hill: University of North Carolina Press, 1992, pp.xii~xiii 참고.

29 Woolf, Virginia, *The Death of the Moth and Other Essays*, New York:
Harcourt Brace Jovanovich, 1974, pp.176~186 참고.

30 Macdonald, Dwight, *Masscult and Midcult: Essays against the American
Grain*, New York: New York Review Books Classics, 2011, pp.3~75
참고.

31 Rubin, Joan S., *The Making of Middlebrow Culture*, Chapel Hill: University of North Carolina Press, 1992, pp.xi~xx 참고. 정보 제공자들에 대한 이러한 생각은 〈오프라 윈프리의 북클럽(Oprah Winfrey's Book Club)〉과 같은 오늘날의 미국 주류 언론에서 계속해서 부활하고 있다.

32 Klein, Christina, *Cold War Orientalism: Asia in the Middlebrow Imagination, 1945~1961*, Berkeley: University of California Press, 2003, p.226 참고.

33 Klein, Christina, *Cold War Orientalism: Asia in the Middlebrow Imagination, 1945~1961*, Berkeley: University of California Press, 2003, p.226 참고.

34 Lovensheimer, Jim, *South Pacific: Paradise Rewritten*, Oxford: Oxford University Press, 2010, p.5; McCullough, David G., *Truman*, New York: Simon & Schuster, 1992, p.587 참고.

35 Klein, Christina, *Cold War Orientalism: Asia in the Middlebrow Imagination, 1945~1961*, Berkeley: University of California Press, 2003, p.39 참고.

36 Klein, Christina, *Cold War Orientalism: Asia in the Middlebrow Imagination, 1945~1961*, Berkeley: University of California Press, 2003, p.40 참고.

37 Bhabha, Homi K., "Other Question," *Screen* 24-6, 1983, p.29 참고.

38 Lee, Josephine D., *Performing Asian America: Race and Ethnicity on the Contemporary Stage*, Philadelphia: Temple University Press, 1997, p.89 참고.

39 Hughes, Alice, "A Woman's New York," *Reading Eagle*, 1954. 3. 25, p.A25 참고.

40 Whitney, Joan and Alex Kramer, *Far Away Places*, Melbourne: Allan & Co, 1948 참고.

41 Benda, Jonathan, "Empathy and Its Others: The Voice of Asia, A Pail of

Oysters, and the Empathetic Writing of Formosa," *Concentric: Literary and Cultural Studies* 33-2, 2007, pp.35~60 참고.

42 Wilson, Rob, *Reimagining the American Pacific: From South Pacific to Bamboo Ridge and Beyond*, Durham: Duke University Press, 2000, p.128 참고.

43 〈왕과 나〉DVD에 실존 인물 리어노언스에 대한 특별영상과 자료가〈애나 리어노언스의 실제 이야기(The Real Story of Anna Leonowens)〉로 담겨 있다.

44 Morgan, Susan, *Bombay Anna: The Real Story and Remarkable Adventures of the King and I Governess*, Berkeley: University of California Press, 2008, p.5 참고.

45 휘턴 칼리지(Wheaton College)에는 마거릿과 케네스에 대한 자료가 수집돼 있다. 여기에서는 전시 〈Without Restraint: Kenneth Landon〉이 기록된 웹페이지를 참고했다(Malone, D. B., "Without Restraint: the life and ministry of Kenneth Landon," Web version of Treasures of Wheaton presentation, The Wheaton College Archives and Special Collections, 2001).

46 "Landon, Margaret," *Rodgers and Hammerstein*, Rodgers & Hammerstein Organization 웹페이지 https://rodgersandhammerstein.com/ 참고.

47 Malone, D. B., "Without Restraint: the life and ministry of Kenneth Landon," Web version of Treasures of Wheaton presentation, The Wheaton College Archives and Special Collections, 2001, p.25 참고.

48 〈Anna and the King of Siam〉DVD 참고.

49 Michener, James A., *Tales of the South Pacific*, New York: Macmillan Co., 1947, 뒷면 표지 참고.

50 미치너는《남태평양 이야기》가 소설의 기준을 충족하지 못한다고 생각했기 때문에 소설로 부르기는 어렵다고 판단했다. 그래서 이 책을 소설이라고 부르는 것은 매우 적절하지 않고 책이나 단편소설 모음집이라고 부르는 것이 적절하다고 생각했다. Michener, James A., *The World Is My Home: A Memoir*, New York: Random House, 1992, pp.328~329 참고.

51 "James Michener's Wife Dies," *The New York Times*, 1994. 9. 27 참고.

52 Akibayashi, Kozue and Suzuyo Takazato, "Okinawa: Women's Struggle For Demilitarization," Catherine Lutz ed., *The Bases of Empire: The Global Struggle against U.S. Military Posts*, Washington Square: New York University Press, 2009, p.244; Inoue, Masamichi S., *Okinawa and the U.S. Military: Identity Making in the Age of Globalization*, New York: Columbia University Press, 2007, p.17 참고.

53 "Federal Education Policy and the States, 1945~2009," *States' Impact on Federal Education Policy Project*, New York State Archives, 2009. 11, p.8 참조.

54 "Federal Education Policy and the States, 1945~2009," *States' Impact on Federal Education Policy Project*, New York State Archives, 2009. 11, p.9 참조.

55 Briones, Matthew M., *Jim and Jap Crow A Cultural History of 1940s Interracial America*, Princeton: Princeton University Press, 2012, p.221 참조.

56 Klein, Christina, *Cold War Orientalism: Asia in the Middlebrow Imagination, 1945~1961*, Berkeley: University of California Press, 2003, p.175 참조.

57 Klein, Christina, *Cold War Orientalism: Asia in the Middlebrow Imagination, 1945~1961*, Berkeley: University of California Press, 2003, p.175 참조.

58 Oh, Arissa, "A New Kind of Missionary Work: Christians, Christian Americanists, and The Adoption of Korean GI Babies, 1955~1961," *Women's Studies Quarterly* 33-3·4, 2005, p.161 참조.

59 Oh, Arissa, "A New Kind of Missionary Work: Christians, Christian Americanists, and The Adoption of Korean GI Babies, 1955~1961," *Women's Studies Quarterly* 33-3·4, 2005, p.162 참고.

60 Lewis, David H., *Flower Drum Songs: The Story of Two Musicals*, Jefferson: McFarland & Co., 2006, p.28 참고.

61 Klein, Christina, *Cold War Orientalism: Asia in the Middlebrow Imagination, 1945~1961*, Berkeley: University of California Press, 2003, p.226; Zhao, Xiaojian, *Remaking Chinese America: Immigration, Family, and Community, 1940~1965*, New Brunswick: Rutgers University Press, 2002, p.56 참고.

62 Lewis, David H., *Flower Drum Songs: The Story of Two Musicals*, Jefferson: McFarland & Co., 2006, p.24 참고.

63 Lewis, David H., *Flower Drum Songs: The Story of Two Musicals*, Jefferson: McFarland & Co., 2006, p.18 참고.

64 친양 리의 작가 데뷔와 관련한 자세한 내용은 Shin, Andrew. "'Forty Percent Is Luck': An Interview with C. Y.(Chin Yang) Lee," *MELUS* 29-2, 2004, pp.78~79; Lee, Chin Yang, "The Forbidden Dollar," *Ellery Queen's Mystery Magazine Including Black Mask Magazine* 29-2, 1957, pp.104~107 참고.

65 Zhao, Xiaojian, *Remaking Chinese America: Immigration, Family, and Community, 1940~1965*, New Brunswick: Rutgers University Press, 2002, p.4 참고.

66 Lee, Chin Yang, "The Forbidden Dollar," *Ellery Queen's Mystery Magazine Including Black Mask Magazine* 29-2, 1957, p.7 참고.

67 Lee, Chin Yang, "The Forbidden Dollar," *Ellery Queen's Mystery Magazine Including Black Mask Magazine* 29-2, 1957, p.103 참고.

68 Lee, Chin Yang, "The Forbidden Dollar," *Ellery Queen's Mystery Magazine Including Black Mask Magazine* 29-2, 1957, p.103 참고.

69 "Leonard Spigelgass, A Writer for Broadway and Hollywwod," *New York Times*, 1985. 2. 16 참고.

70 Watts, Richard, "Brooklyn lady and the Samurai," *New York Post*, 1959.

2.17. 참고; Hoffman, Leonard, "The New York Play: A Majority of One," *The Hollywood Report*, Folder 5, Box 1, Leonard Spigelgass Papers, Collection ID: LS, The Jerome Lawrence and Robert E. Lee Theatre Research Institute, The Ohio State University 참고.

71 Hischak, Thomas S., *The Oxford Companion to the American Musical: Theatre, Film, and Television*, Oxford: Oxford University Press, 2008, p.44 참고.

72 Hughes, Elinore, "Dore Schary Back In Producer Role," *The Boston Sunday Herald*, 1959. 2. 1, Folder 5, Box 1, Leonard Spigelgass Papers, Collection ID: LS, The Jerome Lawrence and Robert E. Lee Theatre Research Institute, The Ohio State University 참고.

73 Spigelgass, Leonard, "A Majority of One: The Author of the Comedy Offers Some Interesting Reflections on the Play," *A Majority of One* in Folder 6, Box 1, Leonard Spigelgass Papers, Collection ID: LS, The Jerome Lawrence and Robert E. Lee Theatre Research Institute, The Ohio State University 참고.

4. 인종 간 결혼 금지와 브로드웨이

1 인종 간 결혼 금지와 브로드웨이와 관련한 연구는 Hwang, Seunghyun, "Cold War Anti-miscegenation Broadway Narratives of 1950s American Family Structure," *The Journal of English Cultural Studies* 11-2, 2018, pp.153~182 참고.

2 Hammerstein, Oscar Andrew, *The Hammersteins: A Musical Theatre Family*, New York: Black Dog & Leventhal Publishers, 2010, p.122 참고.

3 Hammerstein, Oscar Andrew, *The Hammersteins: A Musical Theatre Family*, New York: Black Dog & Leventhal Publishers, 2010, p.123 참고.

4 Fordin, Hugh, *Getting to Know Him: A Biography of Oscar Hammerstein*

II, New York: Random House, 1977, p.211 참고. 자세한 내용은 Lovensheimer, Jim, *South Pacific: Paradise Rewritten*, Oxford: Oxford University Press, 2010, pp.15~35 참고.

5 Lovensheimer, Jim, *South Pacific: Paradise Rewritten*, Oxford: Oxford University Press, 2010, p.105에 재인용됨. "How Writers Perpetuate Stereotypes: A Digest of Data Prepared for the Writers' War Board by the Bureau of Applied Social Research of Columbia University," New York: Writers' War Board, 1945. Box 21, the Oscar Hammerstein II Collection, Library of Congress, p.1. 이 보고서의 사본은 Oscar Hammerstein II Collection, Library of Congress, Box 21에 있다.

6 Lovensheimer, Jim, *South Pacific: Paradise Rewritten*, Oxford: Oxford University Press, 2010, pp.15~35 참고.

7 Lovensheimer, Jim, *South Pacific: Paradise Rewritten*, Oxford: Oxford University Press, 2010, pp.18~19 참고.

8 Lovensheimer, Jim, *South Pacific: Paradise Rewritten*, Oxford: Oxford University Press, 2010, p.20 참고.

9 Lovensheimer, Jim, *South Pacific: Paradise Rewritten*, Oxford: Oxford University Press, 2010, p.21. 더 자세한 사항은 Fordin, Hugh, *Getting to Know Him: A Biography of Oscar Hammerstein II*, New York: Random House, 1977, pp.153~159 참고.

10 Fordin, Hugh, *Getting to Know Him: A Biography of Oscar Hammerstein II*, New York: Random House, 1977, p.183 참고.

11 Fordin, Hugh, *Getting to Know Him: A Biography of Oscar Hammerstein II*, New York: Random House, 1977, p.183 참고.

12 Fordin, Hugh, *Getting to Know Him: A Biography of Oscar Hammerstein II*, New York: Random House, 1977, pp.183~184 참고.

13 Cook, Joan, "Obituaries: Dorothy Hammerstein Dies; Designer Was Lyricist's Wife," *New York Times*, The New York Times Company, 04

Aug. 1987. 8. 4 참고.

14　Fordin, Hugh, *Getting to Know Him: A Biography of Oscar Hammerstein II*, New York: Random House, 1977, p.285 참고.

15　Wu, Frank, *Yellow: Race in America Beyond Black and White*, New York: Basic Books, 2002, p.276 참고.

16　Moran, Rachel F., *Interracial Intimacy: The Regulation of Race & Romance*, Chicago: University of Chicago Press, 2001, pp.17~18 참고.

17　Moran, Rachel F., *Interracial Intimacy: The Regulation of Race & Romance*, Chicago: University of Chicago Press, 2001, pp.84~85 참고.

18　Sohoni, Deenesh, "Unsuitable Suitors: Anti-Miscegenation Laws, Naturalization Laws, and the Construction of Asian Identities," *Law & Society Review* 41-3, 2007, p.587 참고.

19　메리엄-웹스터(Merriam-Webster) 온라인 사전은 Amerasian을 "미국인과 아시아인 사이에 태어난 혼혈인, 그중에서도 아버지가 미국인이며 특히 아시아에서 미국 군인으로 복무한 아버지"로 정의한다.

20　Sturma, Michael, "Film in Context: South Pacific," *History Today* 8, 1997, p.26 참고.

21　Lovensheimer, Jim, *South Pacific: Paradise Rewritten*, Oxford: Oxford University Press, 2010, p.56 참고.

22　Sturma, Michael, "Film in Context: South Pacific," *History Today* 8, 1997, p.29 참고.

23　Morin, Relman, "Eisenhower Warns He'll Use Troops If Little Rock Terror Continues," *The Philadelphia Inquirer* 24, 2012. 9. 24, p.1 참고.

24　Morin, Relman, "Eisenhower Warns He'll Use Troops If Little Rock Terror Continues," *The Philadelphia Inquirer* 24, 2012. 9. 24, p.1 참고.

25　Hammerstein II, Oscar, Richard Rodgers and Joshua Logan, *South Pacific: A Musical Play*, New York: Random House, 1949, p.135 참고.

26　Hammerstein II, Oscar, Richard Rodgers and Joshua Logan, *South Pacific:*

A Musical Play, New York: Random House, 1949, p.66 참고.

27 Hammerstein II, Oscar, Richard Rodgers and Joshua Logan, *South Pacific: A Musical Play*, New York: Random House, 1949, p.135 참고.

28 Michener, James A., *Tales of the South Pacific*, New York: Macmillan Co., 1947, p.112 참고.

29 Countryman, Matthew J. *Up South: Civil Rights and Black Power in Philadelphia*. Philadelphia: University of Pennsylvania Press, 2006, p.13 표 참고.

30 Countryman, Matthew J. *Up South: Civil Rights and Black Power in Philadelphia*. Philadelphia: University of Pennsylvania Press, 2006, p.13 표 참고.

31 Kauffman, Jill, "Cable Act(1922)," *Issues & Controversies in American History*, Infobase Publishing, 2011. 5. 15 참고.

32 Lerner, Alan J., *The Musical Theatre: A Celebration*, New York: McGraw-Hill, 1986, p.174 참고.

33 Lovensheimer, Jim, *South Pacific: Paradise Rewritten*, Oxford: Oxford University Press, 2010, p.86; Fordin, Hugh, *Getting to Know Him: A Biography of Oscar Hammerstein II*, New York: Random House, 1977, pp.270~271 참고.

34 Hammerstein II, Oscar, Richard Rodgers and Joshua Logan, *South Pacific: A Musical Play*, New York: Random House, 1949, p.136 참고.

35 Hammerstein II, Oscar, Richard Rodgers and Joshua Logan, *South Pacific: A Musical Play*, New York: Random House, 1949, p.136 참고.

36 Gianoutsos, Jamie, "Locke and Rousseau: Early Childhood Education," *The Pulse* 4-1, 2006, p.13; Rousseau, Jean-Jacques, *Confessions*, New York: Penguin, 1953, p.20 참고.

37 Fordin, Hugh, *Getting to Know Him: A Biography of Oscar Hammerstein II*, New York: Random House, 1977, p.271 참고.

38 Block, Geoffrey Holden, Richard Rodgers, *New Haven*: Yale University Press, 2003, p.161 참고.

39 Michener, James A., *Tales of the South Pacific*, New York: Macmillan Co., 1947, p.112 참고. pp.382~383 참고.

40 Hammerstein II, Oscar, Richard Rodgers and Joshua Logan, *South Pacific: A Musical Play*, New York: Random House, 1949, p.137 참고.

41 Block, Geoffrey Holden, Richard Rodgers, *New Haven: Yale University Press*, 2003, p.124 참고.

42 Fordin, Hugh, *Getting to Know Him: A Biography of Oscar Hammerstein II*, New York: Random House, 1977, p.272 참고.

43 Hammerstein II, Oscar, Richard Rodgers and Joshua Logan, *South Pacific: A Musical Play*, New York: Random House, 1949, pp.158~159 참고.

44 〈왕과 나〉에 나타난 여성의 역할 및 아시아 국가 내 미국의 민주주의와 관련한 연구는 Hwang, Seunghyun, "Anna's House: A 1950s Haven for American Homeland Security and Family Values," *Women's Studies* 48-7, 2019, pp.721~734 참고.

45 Glassmeyer, Danielle, "'Beautiful Idea': The King and I and the Maternal Promise of Sentimental Orientalism," *The Journal of American Culture* 35-2, 2012, p.107 참고.

46 Lawrence, Greg, *Dance with Demons: The Life of Jerome Robbins*, New York: G. P. Putnam's Sons, 2001, p.180 참고.

47 Lawrence, Greg, *Dance with Demons: The Life of Jerome Robbins*, New York: G. P. Putnam's Sons, 2001, p.180 참고.

48 Rodgers, Richard, and Oscar Hammerstein, *The King and I*, New York: Random House, 1951, p.123 참고.

49 Rodgers, Richard, and Oscar Hammerstein, *The King and I*, New York: Random House, 1951, p.124 참고.

50 Rodgers, Richard, and Oscar Hammerstein, *The King and I*, New York:

Random House, 1951, p.123 참고.

51 "Interview with Oscar Hammerstein II," The Mike Wallace Interview, Harry Ransom Center(https://hrc.contentdm.oclc.org/digital/collection/p15878coll90), 1958 참고.

52 Rodgers, Richard, and Oscar Hammerstein, *The King and I*, New York: Random House, 1951, pp.58~59 참고.

53 Rodgers, Richard, and Oscar Hammerstein, *The King and I*, New York: Random House, 1951, p.60 참고.

54 Rodgers, Richard, and Oscar Hammerstein, *The King and I*, New York: Random House, 1951, pp.59~60 참고.

55 Rodgers, Richard, and Oscar Hammerstein, *The King and I*, New York: Random House, 1951, p.62 참고.

56 Rodgers, Richard, and Oscar Hammerstein, *The King and I*, New York: Random House, 1951, p.143 참고.

57 Meyerowitz, Joanne J., *Not June Cleaver: Women and Gender in Postwar America, 1945~1960*, Philadelphia: Temple University Press, 1994, p.1 참고.

58 Meyerowitz, Joanne J., *Not June Cleaver: Women and Gender in Postwar America, 1945~1960*, Philadelphia: Temple University Press, 1994, pp.2~5 참고.

59 "The Pill: American Experience," PBS.org. PBS Online 참고.

60 Michener, James A., *Tales of the South Pacific*, New York: Macmillan Co., 1947, p.126, p.138 참고. 126쪽에 "태평양 내 중국인으로 통킹 사람(Tonkinese as Chinese in the Pacific)", 그리고 138쪽 "태평양 내 흑인으로 폴리네시아인(Polynesian as Black in the Pacific)"으로 알려져 있다고 설명한다.

61 Hammerstein II, Oscar, Richard Rodgers and Joshua Logan, *South Pacific: A Musical Play*, New York: Random House, 1949, p.120 참고.

62 Hammerstein II, Oscar, Richard Rodgers and Joshua Logan, *South Pacific: A Musical Play*, New York: Random House, 1949, p.168 참고.

63 Hammerstein II, Oscar, Richard Rodgers and Joshua Logan, *South Pacific: A Musical Play*, New York: Random House, 1949, p.170 참고.

64 〈초원의 집 동반자(A Prairie Home Companion)〉라는 라디오 프로그램에서 진행자 개리슨 케일러(Garrison Keillor)가 "모든 여성은 강하고, 모든 남성은 잘 생기고, 모든 아이가 평균 이상이다"라고 한 말을 참고하여 서술한다.

5. 아시아 미의 탄생: 모델 마이너리티 신화와 진실

1 Petersen, William, "Success Story: Japanese-American Style," New York Times Magazine, 1966. 1. 9, p.20ff 참고.

2 Takaki, Ronald T., *Strangers from a Different Shore: A History of Asian Americans*, Boston: Little, Brown and Company, 1989, p.474 참고.

3 Lee, Esther K., *A History of Asian American Theatre*, Cambridge: Cambridge University Press, 2006, p.24 참고.

4 Lee, Esther K., *A History of Asian American Theatre*, Cambridge: Cambridge University Press, 2006, p.24; Paik, Irvin, "The East West Players: The First Ten Years are the Hardest," *Bridge: An Asian American Perspective* 5-2, 1977, p.14 참고.

5 Lee, Esther K., *A History of Asian American Theatre*, Cambridge: Cambridge University Press, 2006, p.24 참고.

6 Lee, Esther K., *A History of Asian American Theatre*, Cambridge: Cambridge University Press, 2006, p.42 참고.

7 물결이론을 역사적으로 정리하고 설명한 연구는 Hwang, Seunghyun, "Rhythm of the Trans-Pacific Waves in Asian American Theatre," *The Journal of English Cultural Studies* 10-2, 2017, pp.169~189 참고.

8 Xu, Wenying, *Historical Dictionary of Asian American Literature and*

Theater, Lanham: Scarecrow Press, 2012, p.291 참고.

9 Houston, Velina Hasu, *The Politics of Life: Four Plays*, Philadelphia:
 Temple University Press, 1993, p.23; Lee, Esther K., *A History of Asian
 American Theatre*, Cambridge: Cambridge University Press, 2006,
 pp.124~125 참고.

10 Lee, Esther K., *A History of Asian American Theatre*, Cambridge:
 Cambridge University Press, 2006, p.203 참고.

11 Lee, Esther K., *A History of Asian American Theatre*, Cambridge:
 Cambridge University Press, 2006, p.224 참고.

12 Lee, Esther K., *A History of Asian American Theatre*, Cambridge:
 Cambridge University Press, 2006, p.203 참고.

13 Lee, Esther K., *A History of Asian American Theatre*, Cambridge:
 Cambridge University Press, 2006, p.203 참고.

14 Hwang, David Henry, "The Myth of Immutable Cultural Identity,"
 Brian Nelson ed., *Asian American Drama: 9 Plays from the Multiethnic
 Landscape*, New York: Applause, 1977, pp.vii~viii 참고.

15 Lee, Esther K., *A History of Asian American Theatre*, Cambridge:
 Cambridge University Press, 2006, p.203 참고.

16 Tanaka, Jennifer, "Only Connect: An Interview with the Playwright,"
 American Theatre 16-6, 1999, p.27 참고.

17 Lee, Josephine D., *Performing Asian America: Race and Ethnicity on the
 Contemporary Stage*, Philadelphia: Temple University Press, 1997, p.92
 참고.

18 Shimakawa, Karen, *National Abjection: The Asian American Body
 Onstage*, Durham: Duke University Press, 2002, p.3 참고.

19 Shimakawa, Karen, *National Abjection: The Asian American Body
 Onstage*, Durham: Duke University Press, 2002, pp.105~106 참고.

20 Kim, Elaine H., ""At Least You're Not Black": Asian Americans in US

Race Relations," *Social Justice* 25-3, 1998, p.9 참고.

21 Ikemoto, Lisa C., "Traces of the master narrative in the story of African
 American/Korean American conflict: How we constructed Los Angeles," S.
 Cal. L. Rev. 66, 1992, pp.1590~1591 참고.

22 Ikemoto, Lisa C., "Traces of the master narrative in the story of African
 American/Korean American conflict: How we constructed Los Angeles," S.
 Cal. L. Rev. 66, 1992, pp.1595~1596 참고.

23 Lowe, Lisa, "Heterogeneity, Hybridity, Multiplicity: Making Asian
 American Differences," *Diaspora* 1-1, 1991, p.28 참고.

24 Dejohn, Irving and Helen Kennedy, "Jeremy Lin slur was 'honest
 mistake'," NYDailyNews.com, 2012. 2. 20 참고.

25 〈60분(60 minutes)〉 쇼의 한 에피소드인 "Houston Rockets: Jeremy Lin on
 Asian Stereotype," CBSNews.com, CBS Interactive Inc., 2013. 4. 5 참고.

참고문헌

단행본

Block, Geoffrey Holden, *Richard Rodgers*, New Haven: Yale University
　　Press, 2003

Briones, Matthew M., *Jim and Jap Crow A Cultural History of 1940s
　　Interracial America*, Princeton: Princeton University Press, 2012

Duckett, Margaret, *Mark Twain and Bret Harte*, Norman: University of
　　Oklahoma Press, 1964

Elizabeth, Mary, et al., *Chinese Immigration*, New York: Henry Holt and
　　Company, 1909

Fordin, Hugh, *Getting to Know Him: A Biography of Oscar Hammerstein II*,
　　New York: Random House, 1977

Hammerstein II, Oscar, Richard Rodgers and Joshua Logan, *South Pacific: A
　　Musical Play*, New York: Random House, 1949

Hammerstein, Oscar Andrew, *The Hammersteins: A Musical Theatre Family*,
　　New York: Black Dog & Leventhal Publishers, 2010

Hischak, Thomas S., *The Oxford Companion to the American Musical:
　　Theatre, Film, and Television*, Oxford: Oxford University Press, 2008

Hook, J. N., *Family Names: How Our Surnames Came to America*, New York: Macmillan, 1982

Houston, Velina Hasu, *The Politics of Life: Four Plays*, Philadelphia: Temple University Press, 1993

Inoue, Masamichi S., *Okinawa and the U.S. Military: Identity Making in the Age of Globalization*, New York: Columbia University Press, 2007

Kang, Hyun Yi, *Compositional Subjects: Enfiguring Asian/American Women*, Duke University Press, 2002

Kim, Ju Yon, *The Racial Mundane: Asian American Performance and the Embodied Everyday*, New York: New York University Press, 2015

Klein, Christina, *Cold War Orientalism: Asia in the Middlebrow Imagination, 1945~1961*, Berkeley: University of California Press, 2003

Lawrence, Greg, *Dance with Demons: The Life of Jerome Robbins*, New York: G. P. Putnam's Sons, 2001

Lee, Chin Yang, "The Forbidden Dollar," *Ellery Queen's Mystery Magazine Including Black Mask Magazine* 29-2, 1957

Lee, Esther K., *A History of Asian American Theatre*, Cambridge: Cambridge University Press, 2006

Lee, Josephine D., *Performing Asian America: Race and Ethnicity on the Contemporary Stage*, Philadelphia: Temple University Press, 1997

Lee, Robert G., *Orientals: Asian Americans in Popular Culture*, Philadelphia: Temple University Press, 1999

LeMay, Michael and Elliott Robert Barkan, *US Immigration and Naturalization Laws and Issues: a documentary history*, Westport: Greenwood Publishing Group, 1999

Lerner, Alan J., *The Musical Theatre: A Celebration*, New York: McGraw-Hill, 1986

Lewis, David H., *Flower Drum Songs: The Story of Two Musicals*, Jefferson:

McFarland & Co., 2006

Lovensheimer, Jim, *South Pacific: Paradise Rewritten*, Oxford: Oxford
　　University Press, 2010

Macdonald, Dwight, *Masscult and Midcult: Essays against the American Grain*,
　　New York: New York Review Books Classics, 2011

Mayer, David, *Stagestruck Filmmaker: D. W. Griffith and the American
　　Theatre*, Iowa City: University of Iowa Press, 2009

McCullough, David G., *Truman*, New York: Simon & Schuster, 1992

Metzger, Sean, *Chinese Looks: Fashion, Performance, Race*, Bloomington:
　　Indiana University Press, 2014

Meyerowitz, Joanne J., *Not June Cleaver: Women and Gender in Postwar
　　America*, 1945~1960, Philadelphia: Temple University Press, 1994

Michener, James A., *Tales of the South Pacific*, New York: Macmillan Co.,
　　1947

_____, *The World Is My Home: A Memoir*, New York:
　　Random House, 1992

Moon, Krystyn R., *Yellowface: Creating the Chinese in American Popular
　　Music and Performance, 1850s~1920s*, New Brunswick: Rutgers
　　University Press, 2005

Morgan, Susan, *Bombay Anna: The Real Story and Remarkable Adventures
　　of the King and I Governess*, Berkeley: University of California Press,
　　2008

Murrin, John M., et al., *Liberty, Equality, Power: A History of the American
　　People*, Boston: Wadsworth, Cengage Learning, 2012

Okihiro, Gary Y. et al. eds., *The Great American Mosaic: An Exploration of
　　Diversity in Primary Documents*, Santa Barbara: ABC-CLIO, LLC,
　　2014

Palumbo-Liu, David, *Asian/American: historical crossing of a racial frontier*,

Stanford: Stanford University Press, 1999

Quinn, Arthur Hobson, *A History of the American Drama: From the Civil War to the Present Day*, New York: Appleton-Century-Crofts, Inc., 1955

Rodgers, Richard, and Oscar Hammerstein, *The King and I*, New York: Random House, 1951

Rodgers, Richard, Oscar Hammerstein, Joseph A. Fields, *Flower Drum Song: A Musical Play*, Based on the Novel By C. Y. Lee, New York: Farrar, Straus and Cudahy, 1959

Rousseau, Jean-Jacques, *Confessions*, New York: Penguin, 1953

Rubin, Joan S., *The Making of Middlebrow Culture*, Chapel Hill: University of North Carolina Press, 1992

Sarna, Jonathan D., *When General Grant Expelled the Jews*, New York: Schocken Books, 2012

Shimakawa, Karen, *National Abjection: The Asian American Body Onstage*, Durham: Duke University Press, 2002

Starr, M. B., *The Coming Struggle; or, What the People on the Pacific Coast Think of the Coolie Invasion*, San Francisco: Bacon & Company, 1873

Takaki, Ronald T., *Iron Cages: Race and Culture in Nineteenth-Century America*, New York: Knopf, 1979

———————, *Strangers from a Different Shore: A History of Asian Americans*, Boston: Little, Brown and Company, 1989

Wei, William, *The Asian American Movement*, Philadelphia: Temple University Press, 1993

Whitney, Joan and Alex Kramer, *Far Away Places*, Melbourne: Allan & Co, 1948

Williams, Dave, *Misreading the Chinese Character: Images of the Chinese in Euroamerican Drama to 1925*, New York: P. Lang, 2000

Wilson, Rob, *Reimagining the American Pacific: From South Pacific to Bamboo Ridge and Beyond*, Durham: Duke University Press, 2000

Woolf, Virginia, *The Death of the Moth and Other Essays*, New York: Harcourt Brace Jovanovich, 1974

Wu, Frank, *Yellow: Race in America Beyond Black and White*, New York: Basic Books, 2002

Xu, Wenying, *Historical Dictionary of Asian American Literature and Theater*, Lanham: Scarecrow Press, 2012

Yung, Judy, *Unbound Feet: A Social History of Chinese Women in San Francisco*. Berkeley: University of California Press, 1995

_____, Gordon Chang, and Him Mark Lai, *Chinese American Voices: From the Gold Rush to the Present*, Berkley: University of California Press, 2006

Zangwill, Israel.*The Melting-Pot: Drama in Four Acts*. New York: Macmillan, 1926

Zhao, Xiaojian, *Remaking Chinese America: Immigration, Family, and Community, 1940~1965*, New Brunswick: Rutgers University Press, 2002

논문

박정만, 〈백인이 본 차이나타운, 차이나타운이 본 미국〉, 《미국학논집》 48-1, 2016

_____, 〈반 중국인 감정과 '타자'의 역사〉, 《현대영미드라마》 17-2, 2004

Akibayashi, Kozue and Suzuyo Takazato, "Okinawa: Women's Struggle For Demilitarization," Catherine Lutz ed., *The Bases of Empire: The Global Struggle against U.S. Military Posts*, Washington Square: New

York University Press, 2009

Benda, Jonathan, "Empathy and Its Others: The Voice of Asia, A Pail of Oysters, and the Empathetic Writing of Formosa," *Concentric: Literary and Cultural Studies* 33-2, 2007

Bhabha, Homi K., "Other Question," *Screen* 24-6, 1983

Campbell, Bartley Theodore, "My Partner," Barrett H. Clark ed., *Favorite American Plays of the Nineteenth Century*, Princeton: Princeton University Press, 1943

Chan, Sucheng, "Asian American Historiography," Franklin Ng. ed., *The History and Immigration of Asian Americans*, New York: Garland Publishing, Inc., 1998

Chang, Gordon H., "China and the Pursuit of America's Destiny: Nineteenth-Century Imagining and Why Immigration Restriction Took So Long," *Journal of Asian American Studies* 15-2, 2012

Chin, Gabriel J., "A Chinaman's Chance in Court: Asian Pacific Americans and Radical Rules of Evidence," *UC Irvine Law Review 3* 965-3, 2013, 2020년 10월 12일 검색

Cho, Sumi K., "Converging Stereotypes in Racialized Sexual Harassment: Where the Model Minority Meets Suzie Wong," *Journal of Gender, Race and Justice* 1, 1997

Countryman, Matthew J. *Up South: Civil Rights and Black Power in Philadelphia*. Philadelphia: University of Pennsylvania Press, 2006.

Gianoutsos, Jamie, "Locke and Rousseau: Early Childhood Education," *The Pulse* 4-1, 2006

Glassmeyer, Danielle, "'Beautiful Idea': The King and I and the Maternal Promise of Sentimental Orientalism," *The Journal of American Culture* 35-2, 2012

Harte, Bret and Mark Twain, "Ah Sin!" Dave Williams ed., *The Chinese*

Other 1850~1925: An Anthology of Plays*, Lanham: University Press of America, 1997

Harte, Bret, "The Heathen Chinee," Melodicverses.com, 2020년 11월 2일 검색

————, "Two Men of Sandy Bar," Glenn Loney ed., *California Gold-rush Plays*, New York: Performing Arts Journal Publications, 1983

Hoffman, Leonard, "The New York Play: A Majority of One," *The Hollywood Report*, Folder 5, Box 1, Leonard Spigelgass Papers, Collection ID: LS, The Jerome Lawrence and Robert E. Lee Theatre Research Institute, The Ohio State University

Hughes, Alice, "A Woman's New York," *Reading Eagle*, 1954. 3. 25

Hughes, Elinore, "Dore Schary Back In Producer Role," *The Boston Sunday Herald*, 1959. 2. 1, Folder 5, Box 1, Leonard Spigelgass Papers, Collection ID: LS, The Jerome Lawrence and Robert E. Lee Theatre Research Institute, The Ohio State University

Hwang, David Henry, "The Myth of Immutable Cultural Identity," Brian Nelson ed., *Asian American Drama: 9 Plays from the Multiethnic Landscape*, New York: Applause, 1977

Hwang, Seunghyun, "Anna's House: A 1950s Haven for American Homeland Security and Family Values," *Women's Studies* 48-7, 2019

————, "Cold War Anti-miscegenation Broadway Narratives of 1950s American Family Structure," *The Journal of English Cultural Studies* 11-2, 2018

————, "Eurocentric Perception of Asian-ness in 1870s American Frontier Melodrama," *Journal of American Studies* 52-3, 2020

————, "Rhythm of the Trans-Pacific Waves in Asian American Theatre," *The Journal of English Cultural Studies* 10-2, 2017.

Ikemoto, Lisa C., "Traces of the master narrative in the story of African American/Korean American conflict: How we constructed Los Angeles," *S. Cal. L. Rev.* 66, 1992

Kauffman, Jill, "Cable Act(1922)," *Issues & Controversies in American History*, Infobase Publishing, 2011. 5. 15

Kim, Elaine H., ""At Least You're Not Black": Asian Americans in US Race Relations," *Social Justice* 25-3, 1998

Lei, Daphne, "The Production and Consumption of Chinese Theatre in Nineteenth-Century California," *Theatre Research International* 28-3, 2003, 2020년 7월 20일 검색

Lowe, Lisa, "Heterogeneity, Hybridity, Multiplicity: Making Asian American Differences," *Diaspora* 1-1, 1991

McDowell, Henry Burden, "The Chinese Theater," *Century Magazine* 29, 1884, 2020년 8월 17일 검색

Metzger, Sean, "Charles Parsloe's Chinese Fetish: An Example of Yellowface Performance in Nineteenth-Century American Melodrama," *Theatre Journal* 56-4, 2004, 2020년 6월 23일 검색

Miller, Joaquin, "The Danites in the Sierras," Allen Gates Halline ed., *American Plays*, New York: AMS Press, 1976

Moran, Rachel F. *Interracial Intimacy: The Regulation of Race & Romance*. Chicago: University of Chicago Press, 2001.

Morin, Relman, "Eisenhower Warns He'll Use Troops If Little Rock Terror Continues," *The Philadelphia Inquirer* 24, 2012. 9. 24

Oh, Arissa, "A New Kind of Missionary Work: Christians, Christian Americanists, and The Adoption of Korean GI Babies, 1955~1961," *Women's Studies Quarterly* 33-3·4, 2005

Osajima, Keith, "Asian Americans as the Model Minority: An Analysis of the Popular Press Image in the 1960s and 1980s," Gary Y. Okihiro, Shirley

Hune and Arthur A. Hansen eds., *Reflections on Shattered Windows:*
Promises and Prospects for Asian American Studies, Pullman:
Washington State University Press, 1988

Paik, Irvin, "The East West Players: The First Ten Years are the Hardest,"
Bridge: An Asian American Perspective 5-2, 1977

Shin, Andrew. "'Forty Percent Is Luck': An Interview with C. Y.(Chin Yang)
Lee," *MELUS* 29-2, 2004

Sohoni, Deenesh, "Unsuitable Suitors: Anti-Miscegenation Laws,
Naturalization Laws, and the Construction of Asian Identities," *Law &*
Society Review 41-3, 2007

Spigelgass, Leonard, "A Majority of One: The Author of the Comedy Offers
Some Interesting Reflections on the Play," *A Majority of One* in
Folder 6, Box 1, Leonard Spigelgass Papers, Collection ID: LS, The
Jerome Lawrence and Robert E. Lee Theatre Research Institute, The
Ohio State University

Sturma, Michael, "Film in Context: South Pacific," *History Today* 8, 1997

Tanaka, Jennifer, "Only Connect: An Interview with the Playwright,"
American Theatre 16-6, 1999

Twain, Mark, "John Chinaman in New York," *Galaxy*, 1870. 9

Widdemer, Margaret, "Massage and Middlebrow," *Saturday Review of*
Literature, 1933

영상 자료

〈Anna and the King of Siam〉 DVD

"About the Chinese Exclusion Act," *Chinese Exclusion Act Records at the National Archives at Seattle*. https://www.archives.gov/seattle

"Ah Sin, a Play in four Acts," *Mark Twain in His Times*, University of Virginia Library, https://www.library.virginia.edu/ 2020년 11월 20일 검색

Booth, William. "One Nation, Indivisible: Is It History?" *The Washington Post*. Sunday; February 22, 1998. 2. 22, 2014년 3월 12일 검색

Cook, Joan, "Obituaries: Dorothy Hammerstein Dies; Designer Was Lyricist's Wife," *New York Times*, The New York Times Company, 1987. 8. 4, 2013년 2월 12일 검색

Dejohn, Irving and Helen Kennedy, "Jeremy Lin slur was 'honest mistake'," NYDailyNews.com, 2012. 2. 20, 2018년 12월 10일 검색

"Federal Education Policy and the States, 1945~2009," *States' Impact on Federal Education Policy Project*, New York State Archives, 2009. 11, 2015년 1월 10일 검색

"Houston Rockets; Jeremy Lin on Asian Stereotype," CBSNews.com, CBS Interactive Inc., 2013. 4. 5

"How Writers Perpetuate Stereotypes: A Digest of Data Prepared for the Writers' War Board by the Bureau of Applied Social Research of Columbia University," New York: Writers' War Board, 1945. Box 21, the Oscar Hammerstein II Collection, Library of Congress

"Interview with Oscar Hammerstein II," *The Mike Wallace Interview*, Harry Ransom Center(https://hrc.contentdm.oclc.org/digital/collection/p15878coll90), 1958, 2015년 2월 10일 검색

"James Michener's Wife Dies," *The New York Times*, 1994. 9. 27, 2013년 8월 10일 검색

"Landon, Margaret," *Rodgers and Hammerstein*, Rodgers & Hammerstein

Organization 웹페이지 https://rodgersandhammerstein.com/, 2013년 8월 24일 검색

"Leonard Spigelgass, A Writer for Broadway and Hollywwod," *New York Times*, 1985. 2. 16, 2013년 8월 11일 검색

Malone, D. B., "Without Restraint: the life and ministry of Kenneth Landon," Web version of Treasures of Wheaton presentation, The Wheaton College Archives and Special Collections, 2001, 2014년 3월 3일 검색

Petersen, William, "Success Story: Japanese-American Style," *New York Times Magazine*, 1966. 1. 9, 2013년 8월 10일 검색

"The Pill: American Experience," PBS.org. PBS Online, 2013년 10월 10일 검색

"Vern Sneider, the Writer of a Book on Okinawa," *The New York Times*, 1981. 5. 3, 2014년 2월 20일 검색

"Records of the President's Committee on Civil Rights", *Harry S. Truman Library & Museum*. The National Archives and Records Administration, n.d., 2013년 2월 24일 검색

Watts, Richard, "Brooklyn lady and the Samurai," *New York Post*, 1959. 2. 17, 2014년 1월 23일 검색